HISTOIRE
DE LA
Caricature
ANTIQUE
PAR
Champfleury

# HISTOIRE
## DE LA
# CARICATURE
### ANTIQUE

Juillet 1867.
PARIS. — IMP. SIMON RAÇON ET COMP., RUE D'ERFURTH, 1.

HISTOIRE DE LA CARICATURE ANTIQUE.

ΑΝΗΧΝο7Ι ΤΟΝΓΑΕΤΓΥΓΟΝΑ

— Tiens, c'est l'oie! — Tiens, c'est le coq!
(Frise d'une amphore trouvée à Fasano.)

Strasbourg, typographie de G. Silbermann.

# HISTOIRE
## DE LA
# Caricature
## ANTIQUE

### PAR
# Champfleury

DEUXIÈME ÉDITION, TRÈS-AUGMENTÉE

### PARIS
### E. DENTU, ÉDITEUR
*Libraire de la Société des gens de lettres*
PALAIS-ROYAL — GALERIE D'ORLÉANS

Tous droits réservés.

# AVERTISSEMENT

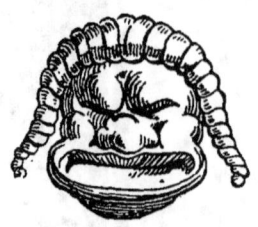 *La première édition de cet ouvrage, accueillie si favorablement par la critique, a soulevé tant de questions, qu'il semblait impossible d'en présenter au public une seconde autrement que sous le format d'un in-quarto bourré de notes et considérablement augmenté.*

*Un certain nombre d'écrivains étaient préparés par leurs études à signaler leurs doutes. L'auteur en a pris bonne note et essaye, en se maintenant dans un cadre modeste, de répondre aux points principaux.*

*L'une des objections contre le livre émane d'un savant professeur, M. Chassang, maître de conférences à l'École normale. Il nie à diverses reprises l'existence de la caricature en Grèce, et s'appuie particulièrement sur le décret rendu par les Béotiens contre la*

caricature. Décret qui prouve que la caricature existait en Béotie.

« Les yeux des Grecs, ce peuple si passionné pour le beau, répugnaient au spectacle du laid; et si un dessin grotesque, une caricature avait de quoi leur agréer un instant, ils n'aimaient point à y arrêter leurs regards. »

L'auteur est sur ce point de l'avis de l'honorable membre de l'Université qui, une fois de plus, constate que la caricature existait en Grèce.

« On aimait mieux, dit M. Asselineau, diffamer la laideur en paroles que d'en perpétuer l'image. » M. Éd. Fournier dit avec non moins de justesse : « La caricature dans l'antiquité était individuelle; elle n'existait pas à l'état d'institution, comme on peut dire qu'elle existe dans les temps modernes. »

Sans doute la caricature n'avait pas la force que lui ont prêtée les modernes.

Personne ne pourrait avancer que la caricature faisait école et qu'elle possédait la virtualité considérable dont Luther et la réforme l'ont armée. Le poëte satirique, je l'avais dit, l'emporte sur le peintre dans l'antiquité; on n'y rencontre pas un Daumier poursuivant le gouvernement constitutionnel de son crayon et hâtant sa chute.

Il faut toutefois faire remarquer l'inquiétude des érudits pour tout ce qui regarde l'antiquité. Ils craignent la raillerie, gémissent du scepticisme et regardent un vaudeville qui touche à l'Olympe comme une profanation. Les dieux de l'Olympe sont la véritable religion de l'érudit; sourire de la Grèce, même du bout des lèvres, fait froncer leurs sourcils. Le siècle de Louis XIV les touche

*médiocrement, mais il ne faut pas hasarder un mot sur le siècle de Périclès. Ce qui rend les érudits un peu partiaux, les empêche parfois de voir juste ; car si la critique moderne va jusqu'à s'inquiéter des ordonnances d'un Fagon, il est bien certain que l'étude des menus faits de Périclès n'a pas été poussée aussi loin.*

*On veut voir clair aujourd'hui, ne pas être trompé sur les misères des rois. Parce que le siècle de Louis XIV reste grand sans Louis XIV, quel chagrin doit causer aux érudits l'éclaircissement d'une antiquité étudiée si profondément ?*

*L'an passé fut vendue la collection du vicomte de Janzé, curieuse surtout par l'assemblage d'objets de petit art, la plupart en terres cuites, qui semblaient des bibelots romains gagnés au billard chinois d'un jardin Mabille par une courtisane romaine.*

*Petites souris, enfants couchés sur un cochon, avec boule mobile à l'intérieur, têtes grotesques (semblables à nos sculptures en marrons), grenouilles, tortues, pattes de crabe, lapins avec des yeux en pâte de verre, etc., semblaient de ces menus objets que les femmes entassent sur les étagères. Cela ne fut pas acheté par les musées. Cela manquera aux musées, car l'art intime de tous les jours, l'art appliqué aux besoins, l'art dit industriel en apprend quelquefois à l'historien plus qu'un monument hiératique.*

*Ces frivoles objets de la décadence romaine, nous les connaissons à peine ; connaissons-nous l'art grec plus profondément ?*

*« Ces monuments appartiennent-ils à l'art grec ? Sont-*

*ils de la belle époque? demande M. Chassang parlant des parodies. Il est trop certain qu'il ne nous est rien resté en ce genre qui puisse être rapporté au siècle de Périclès : tout ce que nous avons est d'une époque relativement récente, nous l'avons tiré des villes romaines d'Herculanum et de Pompéi. Les artistes étaient Grecs, sans doute, pour la plupart, mais ils ne représentaient que l'art grec dégénéré. Tout cela appartient à l'époque romaine et se rattache à ce que l'on peut appeler l'art gréco-romain. »*

*Qu'importe si l'histoire de la caricature commence à la décadence ! Plus d'un gros livre sur les Romains ne fait même pas mention de l'art satirique, si répandu à cette époque que je n'ai pas eu de peine à améliorer la précédente édition.*

*Le comique est répandu à foison sur les traits de personnages dramatiques représentés en statuettes. Quoique cette partie de travail nouveau demandât de longues et nouvelles études, à de rares exceptions je ne m'en suis pas tenu au positivisme commode de certains annotateurs qui bravement impriment : « Cette statuette de terre cuite a tant de centimètres de hauteur. »*

*En présence de ces renseignements, dont se sert pourtant plus d'un érudit, on aurait mauvaise grâce à demander à l'auteur la date exacte des monuments.*

*Le théâtre, les masques, les acteurs fournissent des chapitres indispensables à l'art comique.*

*La fable et l'apologue, Socrate, Jésus et les calomnies contre les premiers chrétiens ont augmenté le présent ouvrage. Chacune de ces questions eût pu fournir une thèse importante.*

L'ambition de l'auteur n'a pas d'aussi grandes envergures ; il a essayé d'améliorer son édition par de nouveaux commentaires et de nouveaux dessins, comme on remplit avec du vin un tonneau qui se vide.

Déjà quelques hypothèses ont dû être remplacées ; certaines vues que je sentais provisoires sont modifiées ou se modifieront suivant que l'exigeront des faits nouveaux. Si ma logique ne se paye ni de mots ni de systèmes, je ne m'entête pas dans mon peu de science et ne demande à l'investigation, en ouvrant aux recherches des champs d'activité, que de modifier, étendre, resserrer ou condamner au besoin mes idées.

« Maintenant, un mot aux critiques : et ceci, je le fais avec une entière déférence. Puissent-ils être, pour moi, des lecteurs également débonnaires ! Ils ont vu mes illustrations, ils les ont jugées favorablement ; ils ont passé leur œil perçant sur chaque page ; ils connaissent enfin la très-médiocre partie de mes talents ; qu'ils me permettent, en leur offrant mes compliments, de les assurer d'une chose : c'est que depuis que je sais qu'il existe de par le monde d'aussi respectables personnages, j'ai toujours travaillé plus fort, avec plus de patience et plus de soin, pour mériter leur faveur, leur indulgence et leur appui. »

Ainsi puis-je dire avec le naturaliste Audubon.

*CHAMPFLEURY.*

Juin 1867.

# PRÉFACE

DE LA PREMIÈRE ÉDITION

— 1865 —

Il est des natures singulièrement organisées qui sont plus impressionnées par la peinture que par l'imprimerie, par le tableau que par le livre. Un simple trait de crayon leur en

apprend presque autant que l'histoire. La vie d'un peuple, ses coutumes, sa vie sociale et privée, ils l'entrevoient d'abord par une fresque, une statue, une pierre gravée, un fragment de mosaïque, sauf à chercher plus tard la preuve dans les livres.

Un de ces hommes me disait qu'ayant été élevé dans une petite ville, sur une montagne qui dominait une immense étendue de collines et de vallées, il avait vécu vingt ans sans s'inquiéter des arbres et des plantes, jusqu'à ce qu'il y fût ramené par l'étude des paysagistes modernes. L'un lui fit comprendre les gaies prairies de la Normandie, l'autre les brumes poétiques du matin; celui-ci l'initia aux verdures profondes des bois, celui-là au calme bleu de la Méditerranée. Enfin, un jour le voile qui recouvrait la nature se déchira à ses yeux : élevé à l'école des peintres, il comprit le charme de la campagne. Il avait fait son éducation par les images.

Cette éducation en vaut une autre. C'est la mienne. Attiré par quelques rares monuments de l'antiquité bien éloignés du *Beau* classique, qui, mal enseigné dans l'enfance, laisse pour longtemps une sorte de terreur dans l'esprit, j'ai entrepris le présent livre sans me douter de l'énorme tâche dont chaque jour augmentait la difficulté.

Les honorables sympathies que m'ont values les articles publiés dans une Revue m'encouragèrent dans ces études difficiles. Ce ne furent d'abord que de simples notes que je soumettais au public, comme un botaniste qui rapporte des fleurs entassées sans ordre, en attendant qu'il dispose ces fleurs en herbier.

Après avoir beaucoup vu, beaucoup lu, beaucoup interrogé, il en est résulté pour moi la certitude qu'une *Histoire de la caricature* dans l'antiquité était difficile.

C'est pourquoi je l'ai essayée.

L'inconnu m'attire, et, sans me demander

si d'autres ont la même curiosité, j'étudie d'abord pour mon plaisir, sauf à livrer plus tard au public la partie la moins aride de ces recherches.

Cependant, à mesure que j'avançais dans mon travail, je rencontrai d'autres esprits curieux qui, par échappées, avaient indiqué l'importance du sujet.

On doit le premier coup d'œil sur cette nouvelle antiquité à un aimable conteur. Wieland, poëte, romancier, critique et professeur, après avoir dramatisé les mœurs anciennes dans des romans peu lus aujourd'hui (*Agathon, Musarion, Cratès et Hipparchia*, etc.), le doux philosophe Wieland eut l'idée que l'art antique n'était pas seulement celui que prêchait Winckelmann, et que les anciens avaient connu la caricature. Il en résulta, avec une légère pointe de raillerie contre le fameux historien du Beau, un article dans le *Mercure allemand*, sur la peinture grotesque chez les Grecs.

« Voici, disait Wieland, une assertion qui paraîtra une hérésie à certaines gens, car, depuis que Winckelmann donne le ton chez nous, et qu'il a tant écrit sur le Beau idéal, et sur l'Art chez les Grecs, et sur les Lois éternelles du Beau qu'on remarquait dans toutes leurs œuvres, beaucoup de gens ont conçu une fausse idée de l'art de la peinture chez les Grecs, et ne sauraient s'imaginer que, depuis le temps de Cimabue et de van Eyck, il n'a pas existé dans l'école moderne un seul maître de quelque réputation qui n'ait eu son pareil dans l'ancienne Grèce. Cependant, comme je l'annonce, elle eut même ses grotesques. »

Et Wieland, s'appuyant sur les textes de Pline, montrait que l'antiquité avait eu des peintres de mœurs, des paysagistes, des peintres de nature morte et des peintres de grotesques. Dans la *Politique* d'Aristote, le mot χείρους ne pouvait, suivant Wieland, être traduit que par le mot *caricature*.

Il y a bientôt un siècle que fut publié cet article, qui dut intéresser les Athéniens de Weimar. On le tire de la poussière aujourd'hui. Le docteur Schnaase[1] va contre l'art grotesque chez les Grecs; il trouve faibles les raisons de Wieland. Pourquoi ne pas dire faibles les raisons d'Aristote et de Pline?

Les arts marchent côte à côte et font pendant. En regard de Sophocle, Phidias. La niche en face de la statue d'Aristophane restera-t-elle vide? Qui fera vis-à-vis à Lucien? Il s'est trouvé de grands satiriques qui ne respectaient ni les dieux ni les hommes, et leurs hardiesses n'auront pas fait tailler de hardis crayons !

Presque en même temps que Wieland, le comte de Caylus, qui, mieux que le conteur germanique, connaissait l'antiquité par ses monuments, eut aussi le soupçon de l'art satirique.

[1] Auteur d'une volumineuse *Histoire de l'art*, qu'on traduit sous ses yeux à Dusseldorf.

Deux brochures modernes, signées Charles Lenormant et Panofka, ont confirmé l'opinion de Wieland et de Caylus.

Dans une thèse latine soutenue en Sorbonne par M. Charles Lenormant, le jeune érudit joignait à son commentaire sur le *Banquet* de Platon de précieuses notes relatives au comique. Qu'on ne partage pas toutes les vues de M. Lenormant, qu'on combatte son système de rattacher tout monument de l'art antique à un symbolisme religieux enveloppé de mystères, il faut lui rendre cette justice qu'il a cherché, étudié, creusé un peu trop, peut-être vers la fin de sa vie; toutefois l'érudition lui est redevable de nombreuses trouvailles.

Panofka, préoccupé d'éclaircir le sens satirique de symboles mystiques se profilant en noir sur l'ocre de certains vases grecs, ne donna malheureusement qu'un mémoire trop restreint.

L'érudit berlinois, si versé dans l'antiquité,

eût pu étendre de beaucoup ses recherches; il s'est appesanti sur des sujets d'une parodie douteuse et a négligé nombre de peintures grotesques que mieux qu'un autre il eût été à même d'élucider : pourtant sa brochure fait comprendre l'importance de la matière.

Plusieurs savants que je questionnai me vinrent en aide. M. de Longpérier, par certaines preuves qu'il voulut bien me signaler, me donna, pour ainsi dire, un commencement d'outillage; et si ces études sur le comique sont encore bien incomplètes, je n'en dois pas moins reconnaître la bienveillance dont, au début, m'a honoré le spirituel membre de l'Académie des inscriptions.

Étant médiocrement érudit, et les aspirations à la science ne suffisant pas dans ces recherches auxquelles pourrait être consacrée la vie tout entière, pour ce qui touche la mystérieuse Égypte j'ai dû m'adresser à des égyptologues, et je dois dire combien en France le

véritable savant s'empresse de faire profiter de ses trésors tout homme qui fait seulement preuve de bonne volonté.

Aussi ai-je à remercier M. Théodule Devéria, conservateur au musée du Louvre, qui, sitôt que je lui fis part de la crainte que j'avais de ne pas interpréter assez savamment les figures des papyrus égyptiens satiriques, s'empressa de m'envoyer des notes que j'insère dans toute leur intégrité; mais ces notes de la main du plus jeune des égyptologues européens, qui apporte dans la science la même ardeur que les célèbres artistes dont il porte le nom, auront une autorité qui ferait défaut à un romancier, plus habituellement occupé à déchiffrer des passions que des hiéroglyphes.

Car c'est encore un reproche qu'on pourrait faire à un romancier de s'être jeté de gaieté de cœur dans les aridités de l'archéologie.

Quand un champ a donné du sarrasin pendant quelques années, le paysan y sème de la

luzerne. Telle est la loi de l'alternance agricole applicable aux facultés intellectuelles.

Pour me délasser des romans, je prends de grands bains d'érudition, sauf à revenir plus tard à mes études d'après nature. Ainsi l'ont compris quelques savants que je consultais.

M. Edelestandt du Méril, le plus Allemand des Français, qui ne hasarde aucune affirmation sans vingt preuves à l'appui, m'a également encouragé dans ces recherches ; et si j'ai eu la témérité de combattre les opinions d'hommes éminents, M. François Lenormant, en me communiquant le Mémoire important de son père, dont l'érudition déplore la perte, a prouvé que mon ardente curiosité et ma recherche de la vérité me servaient d'excuse.

Mais ce dont je suis surtout le plus reconnaissant aux divers hommes considérables que j'ai entretenus de mon projet, est de ne m'avoir pas montré tout d'abord les immenses recherches que demandait un tel livre.

Il faut une forte dose d'ignorance pour tenter de pareils travaux : c'est se jeter à la mer sans savoir nager.

Citer l'énorme quantité de livres que j'ai consultés sans me noyer le cerveau, demanderait plusieurs feuilles d'impression. La majeure partie des ouvrages sur l'antiquité, publiés en France et à l'étranger, a passé sous mes yeux, et j'en ai extrait ce qui me paraissait devoir donner la note la plus juste de la parodie antique[1].

Ce que nous appelons *grotesque* en détournant le mot de son sens primitif, j'ai essayé de l'expliquer par la naïveté des artistes et la familiarité qu'ils prêtaient à des sujets familiers : les trouvailles futures, l'antiquité plus profondément fouillée, montreront la valeur de mes inductions plutôt que de

---

[1] On me dispensera de citer à tout propos des textes latins et grecs. Il y a peu de faits qui ne soient appuyés sur une preuve ; je le dis une fois pour toutes, renonçant au brevet de grave érudition que donne un amas de notes.

mon système, car je n'ai pas de système.

L'antiquité ne fut pas seulement noble et majestueuse ; les poëtes satiriques le prouvent suffisamment.

Déchirer le voile qui cache le terre à terre de la vie antique peut sembler une profanation aux esprits avides d'*idéal* qui, ainsi compris, devient presque un frère de l'ignorance.

J'admire Plutarque et Sénèque ; mais le récit des actions héroïques ne m'empêche pas de me préoccuper des scènes de carnaval dont parle Apulée.

« Au milieu de toutes ces mascarades plaisantes, je vis aussi un ours apprivoisé qu'on portait dans une chaise, habillé en dame de qualité ; un singe coiffé d'un bonnet brodé, vêtu d'une robe phrygienne de couleur de safran, représentait le jeune berger Ganymède et portait une coupe d'or ; enfin, il y avait un âne sur le dos duquel on avait collé des plumes, et que suivait un vieillard tout cassé : c'était

## DE LA PREMIÈRE ÉDITION.

Pégase et Bellérophon ; et tous deux formaient le couple le plus risible[1]. »

Voilà-t-il pas un véritable mardi gras sous les costumes baroques desquels se cachaient, outre le ridicule prêté aux dieux, quelques personnalités piquantes[2] ?

Pour essayer d'expliquer ces travestissements railleurs, je sais ce qui a manqué au livre actuel : de longs voyages, l'achat de nombreux monuments, beaucoup d'argent, beaucoup de temps. Je ne me suis guère servi que de ce dernier collaborateur.

Embarqué dans un sujet si vaste, un commentateur eût passé sa vie à rassembler des notes, à éplucher des textes, et peut-être n'eût-il laissé en mourant que de volumineux dossiers, car l'érudition est le véritable tonneau des Danaïdes qu'un savant, rendu plus

---

[1] Apulée, *Métamorph.*, trad. Bétolaud, 1855-56, 4 vol. in-8º.
[2] M. J. Zündel (*Revue archéol.*, 1861, p. 369) dit : « On reconnaît facilement dans l'ours Cybèle, dans le singe Pâris et dans l'âne Pégase. »

modeste encore par l'abus de la science, ne remplit jamais.

Je ne me suis pas conformé à cette prudente méthode; j'ai cherché un peu en courant (course qui n'a pas duré moins de cinq ans) les traces de la parodie dans l'antiquité, et jugeant que toute recherche doit aboutir, quelque incomplet que soit le présent ouvrage, je l'offre au public.

Si l'idée qui m'a soutenu pendant quelques années est digne d'être développée, je ne dis pas par un plus méritant, car la fausse modestie est aussi insupportable qu'une vanité chétive; si cette idée d'élucider quelques points obscurs de l'antiquité par la recherche de la parodie semble utile, peut-être un jour la reprendrai-je, jugeant, ainsi qu'un architecte épris de son œuvre, des parties faibles du monument, des niches vides et des statues qu'il est bon d'y placer.

# DU RIRE

**INTRODUCTION A UNE HISTOIRE GÉNÉRALE DU COMIQUE.**

---

Quoiqu'on ait eu pour but de reproduire dans cette histoire les monuments relatifs au comique, en les dépouillant des commentaires qui quelquefois en obscurcissent le sens, il est cependant nécessaire, laissant de côté l'effet, pour arriver à la cause, de faire connaître certaines idées des anciens et des modernes relatives au rire, question que les philosophes n'ont pas jugée indigne de leurs préoccupations.

Aristote voyait dans le risible une espèce du laid ou de l'incorrect (αἰσχροῦ). « C'est, dit-il dans la *Poétique*, une faute ou une incorrection qui n'est ni douloureuse ni destructive (ἀνώδυνον καὶ οὐ φθαρτικόν) : tel est, par exemple, un visage laid et contourné, mais sans souffrance. »

A leur tour les modernes s'emparèrent de la thèse, et la développèrent à tel point qu'on pourrait former une bibliothèque spéciale d'ouvrages concernant le rire, depuis la Renaissance jusqu'à nos jours, bibliothèque composée de physiologistes, d'esthéticiens hollandais, allemands, anglais, et français.

Un homme, arrêté devant un bouffon des rues, rit sans s'en inquiéter davantage, vient un philosophe qui lui demande : « Pourquoi ris-tu ? Comment ris-tu ? »

L'homme n'en sait rien. Pressé de questions, il avouera qu'il rit parce qu'il s'amuse. Mais le philosophe : « Pourquoi t'amuses-tu ? »

Telle est l'essence de nombreux volumes qu'on ne saurait passer sous silence dans une histoire générale de la Caricature.

L'opinion d'Aristote sur le risible fut acceptée par nombre d'écrivains modernes, et entre autres par le philosophe écossais, Dugald Stewart : « Les causes du rire, dit-il, sont proprement et naturellement ces légères imperfections dans le caractère

et les manières, qui ne soulèvent point l'indignation morale et ne jettent point l'âme humaine dans cette mélancolie qu'inspire la dépravation. »

Descartes attribuait les causes du rire à de petits malheurs ou plutôt à de légers accidents ; et il dit dans son livre *des Passions* :

« La dérision ou moquerie est une espèce de joie mêlée de haine, qui vient de ce qu'on aperçoit quelque petit mal en une personne qu'on en pense être digne : on a de la haine pour ce mal, on a de la joie de le voir en celui qui en est digne ; et lorsque cela survient inopinément, la surprise de l'admiration est cause qu'on s'éclate de rire, suivant ce qui a été dit ci-dessus de la nature du ris. Mais ce mal doit être petit ; car, s'il est grand, on ne peut croire que celui qui l'a en soit digne, si ce n'est qu'on soit de fort mauvais naturel, ou qu'on lui porte beaucoup de haine. »

Tout le dix-huitième siècle vit dans les causes du rire une sorte de contraste, un manque d'harmonie : l'abbé Le Batteux, lord Kames, Beattie, Mendelssohn, Eschemburg, Eberhard, Floegel [1].

Jean-Paul Richter n'était pas du même avis :

« Le rapprochement des choses les plus dissemblables ne fait pas toujours rire : quels sont en effet les rapprochements de choses hétérogènes qui ne

[1] Voir Léon Dumont, *Des causes du rire*. Durand, 1862.

puissent se rencontrer sous le ciel de la mort : taches nébuleuses, bonnets de nuits, voie lactée, lanternes d'écuries, veilleurs, voleurs, etc.? Que dis-je ? chaque seconde de l'univers n'est-elle pas remplie du mélange des choses les plus hautes et les plus basses, et quand pourrait cesser ce rire, si ce seul mélange suffisait pour le produire? C'est pour cela que les contrastes de la comparaison ne sont pas risibles par eux-mêmes ; ils peuvent même souvent être très-sérieux, quand je dis, par exemple, que, devant Dieu, le globe de la terre n'est qu'une pelote de neige, et que la roue du temps est le rouet de l'éternité. »

Ainsi parle Jean-Paul dans sa *Poétique ou Introduction à l'Esthétique*. Ces réflexions d'un humoriste qui a approfondi par lui-même la nature du comique valent bien les définitions des philosophes et des rhéteurs. Aussi, en Allemagne et en Angleterre, est-ce un titre que celui d'humoriste ; et en effet, de ce qu'il présente les faits sous un aspect imprévu s'ensuit-il de là qu'il ait moins raison que le doctrinaire et la race de gens *sérieux*, auxquels le caprice fait trop souvent défaut ?

Cette absence d'humour si regrettable, on la remarque surtout chez les philosophes esthéticiens : ils arrivent parfois à la gravité des bœufs dont, sans s'en douter, ils ont la lourdeur.

Solger a dit : « Le comique est l'idée du beau qui

s'égare dans les relations et les accidents de la vie ordinaire. »

Arnold Ruge, non moins abstrait, fait du comique « la laideur vaincue, la délivrance de l'absolu captif dans le fini, la beauté renaissant de sa propre négation. »

Encore plus grave, Vischer, qui voit dans le comique « l'idée sortie de sa sphère et confinée dans les limites de la réalité, de telle sorte que la réalité paraisse supérieure à l'idée. »

Dans ce concile de Trente dissertant sur le rire, Carrière s'écrie : « C'est une réalité sans idées ou contraire aux idées. »

Schelling, Schlegel, Ast, Hegel s'entendent pour faire du comique « la négation de la vie infinie, la subjectivité qui se met en contradiction avec elle-même et avec l'objet, et qui manifeste ainsi au plus haut degré ses facultés infinies de détermination et de libre arbitre. »

D'autres Allemands sont plus concis, mais non moins apocalyptiques, témoin Kant, qui définit le sentiment du risible : « *la résolution soudaine d'une attente en rien.* »

— Oh ! dirait M. Jourdain, ce comique-là ne me revient point. Apprenons autre chose qui soit plus joli.

J'imagine un caricaturiste curieux d'approfondir les mystères de son art, et qui tombe sur le pas-

sage suivant de Zeising : « Le comique est un *rien* sous la forme d'un objet pris en contradiction avec lui-même et avec l'intention, vivante en nous, de la perfection : en d'autres termes, avec l'idée ou l'esprit absolu. »

L'artiste s'écriera avec le *Bourgeois gentilhomme :*

— Ah! que n'ai-je étudié plus tôt, pour savoir tout cela !

Terribles Allemands avec leurs définitions! Il faut voir le rôle qu'un panthéiste, Stephan Schütze, fait jouer à la Nature dans la question du comique :

« Le comique est une perception ou une représentation qui éveille le sentiment vague que la nature se joue de l'homme, quand celui-ci croit agir en toute liberté ; son indépendance restreinte est alors tournée en dérision par rapport à une liberté supérieure : le rire exprime la joie que cause cette découverte. »

Après la Nature faisant ses farces et se moquant de l'homme, celui qui s'imaginerait qu'il n'y a plus rien à dire compterait sans les disciples de Hegel. Suivant Zeising, Dieu est une sorte de Roger Bontemps qui communique sa gaieté à toute l'échelle des êtres. La plante rit, le crapaud rit, le grillon rit, le serpent boa lui-même éclate de rire en avalant l'homme, et l'homme, en entrant dans le gosier de l'animal, rit à se tordre. Le ruisseau ne coule pas, il rit. Gens bornés que ceux qui croient

que le vent souffle, il rit. La pluie est un rire poussé jusqu'aux larmes ; la douleur elle-même n'est qu'un rire déguisé. Les poissons passent leur temps à rire, et le vent, avec ses facéties grotesques, communique sa gaieté aux rochers eux-mêmes.

En voyant le rire-bâillement de l'huître, la joie des pierres et le sourire clignotant des étoiles, Dieu lui-même en arrive à des hilarités excessives. J'analyse Zeising, j'ai tort ; il faut le citer :

« L'univers est le rire de Dieu, et le rire est l'univers de celui qui rit. Celui qui rit s'élève jus-

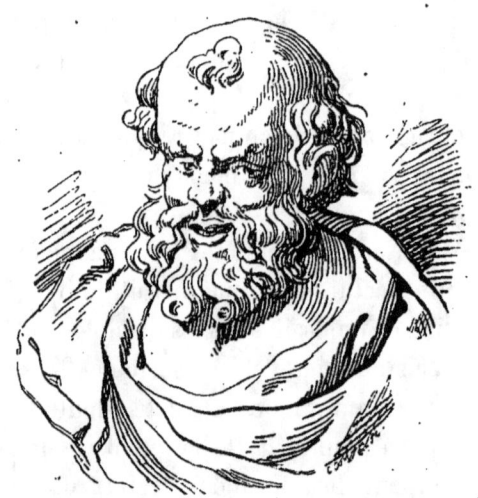

Démocrite.

qu'à Dieu, devient créateur en partie d'une création gaie, » etc.

Heureux hégéliens de puiser de telles fantaisies dans les doctrines de leur maître! Pourquoi Lucien, Rabelais, Swift n'ont-ils pas eu connaissance des doctrines de Hegel; ils auraient enrichi leurs ouvrages de chapitres plaisants sur le *rire céleste.*

Et combien le philosophe Démocrite eût ri de la découverte du rire céleste [1].

Il a manqué le rire céleste à ce réformateur du seizième siècle qui, après de vifs efforts pour ses classifications du rire, trouva les quinze divisions suivantes :

« 1° Ris modeste;

« 2° Ris *cachin*, qui est immodeste, débordé, insolant et qui romt les forces;

« 3° Ris *synchrousien*, nom qui lui vient du grec, de ce qu'il crole et ébranle fort;

« 4° Ris *sardonien*, qui est manteur, simulé et traître, plein d'amertume et mal talent;

« 5° Ris d'*hôtelier;*

« 6° Ris *canin*, lequel procède d'un mauvais courage et de malice couverte;

« 7° Ris *ajacin*, quand on rit de rage et felonie,

« 8° Ris *megarie*, quand on rit marry antièrement;

---

[1] On ne connait pas de buste antique du philosophe, c'est pourquoi on intercale dans le présent ouvrage l'image, telle que la comprenait Rubens, du grand rieur des folies humaines.

« 9° Ris *soubris*;

« 10° Ris *catonien*, lequel est fort débordé et ébranlant;

« 11° Ris *ionique*, propre aus mous, délicas et adonnés à leurs plaisirs;

« 12° Ris *chien*, ainsi nommé de Chio, ile de grand délices;

« 13° Ris *agriogele*, qui est du jaseur et du bavard;

« 14° Ris *torybode*, lequel est tumultueux et point légitime;

« 15° Ris *inepte*[1]. »

*Quinze* catégories de rire, c'est peu quand on songe qu'un écrivain moderne a trouvé *quarante-sept* formules, c'est-à-dire quarante-sept moules (pourquoi pas cinquante?) de situations comiques au moyen desquelles l'auteur dramatique est certain de divertir le public. Or, quarante-sept formules certaines étant trouvées, il s'ensuit qu'il en résultera plus de quinze natures de rires différents.

En 1769, un écrivain anonyme mit au jour un opuscule dans lequel il divise le rire en quatorze classes; ris *forcé, hypocrite, protecteur, stupide, gracieux, inextinguible*, etc.

Mais ces différents rires, ajoutés à ceux de Joubert, ne répondent pas encore aux quarante-sept

---

[1] Laurent Joubert, *Traité du Ris, contenant son essence, ses causes et merveilleux effets*. Paris, 1579, in-8°.

façons d'obtenir le comique, et on est réduit, après avoir étudié ce qui pousse au rire, à démêler les enseignements que contient le rire lui-même.

Un aventurier italien, qui se donnait le nom de l'abbé Domascène, publia, en 1562, un *Traité* où il classe les divers tempéraments des hommes d'après la manière dont ils rient :

*Hi, hi, hi*, indique des dispositions mélancoliques.

*He, he, he*, symptôme d'un tempérament phlegmatique.

*Ho, ho, ho*, est particulier aux gens sanguins.

Tout ingénieuse qu'elle soit, cette méthode de classer les tempéraments n'a pas prévalu dans la science médicale, et je lui préfère les croquis suivants d'après le *Traité des Ris* de Joubert, à qui je reviens :

« An l'espèce des hommes il y ha autant de visaiges différans qu'il y ha de figures au monde ; autant de diversitez tant au parler que à la vois, et autant de divers ris. Il y an ha que vous diriés quand ils rient que ce sont oyes qui sifflent et d'autres que ce sont des oysons gromelans. Il y en ha qui rapportent au gémir des pigeons ramiers ou des tourtorelles an leur viduité ; les autres au chat huant, et qui au coq d'Inde, qui au paon ; les autres resonnent un piou piou à mode de poulets. Des autres, on diroit que c'est un cheval qui hanit, ou un ane qui brait, ou un porc qui grunit, ou un chien qui jappe ou qui

s'étrangle ; il y an ha qui retirent au son des charretes mal ointes, les autres aus calhous qu'on remue dans un seau, les autres à une potée de chous qui bout. »

Avec les philosophes, on pourrait mettre en cause les médecins du dix-septième siècle qui ont étudié le rire d'une façon à tenter un Molière [1].

O l'amusant portrait à peindre, mais ce n'est pas le lieu, que celui d'un esthéticien interrogeant son élève sur la façon dont il rit !

Il ne manquerait pas d'abord d'appeler à son aide Vivès : « *Et ego ad primam et alternam buccam, quam sumo a longa inedia, non possum risum continere : videlicet contracta præcordia dilatantum ex cibo.* »

Lorsque le célèbre Vivès n'avait pas mangé depuis longtemps, la première bouchée le faisait rire, son diaphragme se dilatant sous l'impression des aliments.

Également le professeur invoquerait celui à qui on chatouille les hypocondres ou la plante des pieds, et il ferait remarquer la différence qui existe entre le rire de l'homme chatouillé et le sourire d'une jolie femme.

Gravement il démontrerait que le rire est quelquefois un signe d'inintelligence, diverses personnes riant pour avoir l'air de comprendre un langage

---

[1] *Physiologiâ crepitus ventris et risus, cum ritu depositionis scholasticæ*, par Rodolphus Goclenius. Francfort, 1607, in-12.

qui leur échappe ; et il conseillerait à son élève de prendre pour modèles ces hommes sérieux que les Grecs appelaient ἀγέλαστοι, parce qu'ils ne riaient jamais.

A l'aide des médecins, le pédant noterait les phénomènes dans les organes respiratoires et vocaux amenés par le rire ou le sourire. Quand la langue et les muscles de la poitrine sont en jeu, c'est rire ; si la respiration n'est pas interrompue, c'est sourire. Veines gonflées, larmes qui coulent : rire. L'organisme n'est pas troublé : sourire.

On n'en finirait avec les philosophes, les esthéticiens et les physiologistes, que par une bonne scène de comédie, car à force de vouloir expliquer les causes et les effets du rire, ils en arrivent à faire pleurer.

Aristote, quoiqu'il ne reste sur ce sujet que des fragments qu'on suppose faire partie de *la Poétique*[1], est plus clair.

Suivant lui le comique consiste dans : le risible de la diction (ἀπὸ τῆς λέξεως); la répétition des mêmes paroles (κατ' ἀδολεσχίαν); dans un surnom (κατὰ παρωνυμίαν); dans une altération des mots (ἐξ ἀναλλαγήν); dans une métaphore (κατὰ σχῆμα τοῖς ὁμογενέσι γιγνόμενον); dans la duperie (ἀπάτη); dans le travestissement (ὁμοίωσις); dans des manières

---

[1] *Scholia Græca in Aristophanem.* Édit. Dübner. Paris, 1855.

triviales et des gestes grossiers (ἐκ τοῦ χρῆσθαι φορτικῇ ὀρχήσει), etc.

Grâce à ces fragments on suit la trace du comique dramatique chez les anciens : répétitions des mêmes paroles, sobriquets, tromperies, travestissements, imitations de la nature triviale qui furent, sont restés et resteront toujours les bases du comique.

Si on en excepte Aristote dans l'antiquité, Jean-Paul Richter dans le moderne, en Angleterre un Fielding qui se plaît à expliquer les rouages secrets de ses drames et de ses caractères, vaine science que les rhéteurs croient tirer du comique.

Un pitre de place publique, un charlatan dans sa voiture, un faiseur de parade sur des tréteaux, un bouffon de petit théâtre, un caricaturiste ignorant, s'ils n'apprennent pas au public pourquoi il rit, arrivent plus vite à un meilleur résultat. Un geste, une grimace, un trait de crayon suffisent.

Il existe au musée de Naples une fresque représentant les jeux des enfants.

Trois petits Amours sont entrés dans un appartement et figurent l'enfance curieuse, cherchant dans les coins des maisons quelque objet de forme nouvelle pour le faire servir à un jeu.

Une porte est ouverte; un enfant arrive de la chambre voisine, tenant à la main un masque comique derrière lequel il cache sa mine éveillée.

Ses deux compagnons poussent des éclats de joie, et l'un des Amours se renverse sur un banc dans des émois d'hilarité considérable.

Ce qui cause cette gaieté, ce n'est pas :

« La délivrance de l'absolu captif dans le fini ; »

Non plus « la réalité sans idées et contraire aux idées ; »

Encore moins « la résolution soudaine d'une attente en rien, »

« Laideur vaincue, »

« Beauté renaissant de sa propre négation, »

« Négation de la vie infinie, »

« Subjectivité qui se met en contradiction avec elle-même, »

« Dieu riant de l'univers, »

« Univers riant de Dieu, »

Toute cette litanie tudesque de phrases à l'envers, de mots détournés de leur sens, de lettres tourbillonnant dans l'épais cerveau de buveurs de bière ne valent pas un masque antique.

Un masque fait mieux comprendre la nature du comique que tant de traités, tant de commentaires, tant de livres faits avec d'autres livres, tant de redites, tant de lourdes inutilités, tant de creux et vains mots de la métaphysique allemande.

# HISTOIRE
## DE LA
# CARICATURE
## ANTIQUE

---

### I

#### LES ASSYRIENS ET LES ÉGYPTIENS ONT-ILS CONNU LE COMIQUE?

Telle est la question qui longtemps me préoccupa pendant que je parcourais les galeries du Louvre consacrées à l'art des Assyriens et des Égyptiens. Il y a, dans les manifestations sculpturales de ces peuples, une imposante grandeur sur laquelle il serait banal d'insister. Aucun art, peut-être, n'inspire davantage le respect que tous subissent, ignorants et curieux. De tels monuments commandent le silence. Devant ces granits, solennels comme un lion accroupi dans le désert, la parole hésite.

Cet art majestueux qui confond les esprits frivoles, l'imagination se plait à l'entourer d'une gravité qui ne se dément jamais. Après avoir visité les musées assyrien et égyptien, celui qui parcourrait immédiatement les galeries voisines consacrées aux petits chefs-d'œuvre de l'art flamand, serait surpris, en en exceptant toutefois les grandeurs rembranesques, des étroits sentiers dans lesquels est entré l'homme moderne.

On n'a pas pénétré encore jusqu'au fond mystérieux de l'art égyptien. La science s'en occupe à peine depuis un siècle. La découverte des monuments assyriens date d'hier, et nous ignorons jusqu'où a été poussée la représentation de l'homme et de son intérieur.

Qui n'a été attiré par des bas-reliefs du musée assyrien où sont représentées des scènes champêtres? Ce troupeau de chèvres qui, par son accent de parfaite réalité, atteint au naturalisme de nos sculpteurs contemporains, jouit de l'honneur d'un bas-relief, comme les actions d'un roi puissant; les scènes de la vie domestique trouvaient leurs interprètes aussi bien que les combats et les hauts faits des dieux.

Si les Assyriens et les Égyptiens n'ont pas jugé inutile la représentation de l'homme et des animaux, pourquoi auraient-ils reculé devant le comique et le grotesque?

L'homme, de tout temps, a ri comme il a pleuré. Il a souffert des grands, il a voulu s'en venger. Assyriens, Chinois, Persans, Grecs, Romains, Gaulois, Français, Allemands, Anglais, sont tous agités par les mêmes passions. Qu'on lise l'admirable roman de *Yu-kia-o-li* ou *Gil Blas*, le *Chariot d'enfant* du roi Soudraka, ou *Mercadet*, on retrouve dans l'Inde, en Chine comme en France, les mêmes vices, et leur représentation par le théâtre et par le roman.

La majesté du roi Sardanapale et des grands sphinx de Rhamsès ne m'empêche pas de reporter les yeux vers les habitudes domestiques des peuples assyriens et égyptiens; et, quelle que soit l'imposante solennité que les statuaires de l'antiquité aient imprimée à leurs monolithes, j'attends les révélations de la science pour confirmer qu'Assyriens et Égyptiens ont ri de leurs maîtres et d'eux-mêmes, qu'il s'est trouvé un ciseau et un pinceau pour consacrer ce sentiment du comique et de la raillerie.

Déjà Wilkinson[1] s'est attaché à rendre les mœurs familières du peuple égyptien; et si la statue grecque de la *Femme ivre* dont parle Pline est perdue, on trouve trace de pareilles représentations dans les peintures égyptiennes.

---

[1]. Wilkinson, *Manners and customs of the ancient Egyptians*. Londres, 1837, 4 vol. in-8°.

Suivant Wilkinson, quelques femmes égyptiennes

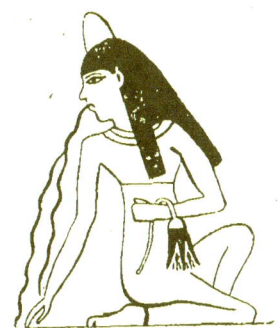

se livraient à l'abus de la boisson ; cela se voit dans le fragment ci-contre de la fresque qui représente une servante apportant, avec un geste de dégoût, un bassin à la femme dont l'acte n'a pas besoin d'être expliqué plus longuement.

La fleur flétrie qu'elle a dans la main est un signe des sensations qu'elle éprouve.

Dans le Choix des antiquités les plus importantes de l'Égypte, publié par le docteur Richard Lepsius, directeur du musée archéologique de Berlin, une planche de cet important ouvrage[1] est consacrée à la reproduction de deux papyrus du British Museum et du musée de Turin.

Ces papyrus, M. Lepsius les appelle *satiriques* (*satyrischer*); en effet, il existe une certaine analogie entre ces peintures égyptiennes et les représentations d'hommes à têtes d'animaux, traditionnelles chez les caricaturistes de tous les temps. Malheureusement M. Lepsius n'a encore donné que le volume de *planches*, sans texte; et cette accu-

---

[1] Leipzig, George Wigand, 1852, 1 vol. in-fol. Planches.

mulation singulière d'animaux qui jouent des instruments de musique, conduisent des chars, boivent et parodient toutes les actions de l'homme, reste lettre close pour l'ignorant, quoiqu'une certaine bizarrerie en jaillisse.

Ces papyrus sont de la plus grande importance pour ce qui touche à la connaissance des mœurs égyptiennes ; quelques-uns ne sont pas seulement satiriques, mais lubriques, et d'une telle lubricité que M. Lepsius, malgré leur intérêt, a reculé à l'idée d'en donner une copie. Je respecte cette lacune en la regrettant : car si les divagations de l'amour charnel peuvent être montrées et décrites sans danger, n'est-ce pas dans de savantes publications, tirées à petit nombre, destinées seulement aux érudits, et qui ne peuvent compromettre la morale?

Les calques que j'ai pu voir se rattachent, par certains côtés, à la caricature. La lubricité n'est-elle pas la caricature de l'amour? De même que le dessinateur comique exagère les traits saillants du visage de son modèle, de même l'artiste sans pudeur qui ravale son crayon à ces obscénités, outre les attributs de la génération et les présente comme des monstruosités dignes d'orner un cahier de figures de tératologie.

De nos jours, le *Karakeuz* de Constantinople, celui d'Alger, avant la possession française, ont conservé

ces attributs de l'ancienne Égypte, en les faisant tourner au bouffon [1].

Il serait imprudent d'analyser avec plus de détails les priapées égyptiennes; aussi m'en tiendrai-je aux planches purement satiriques données par le docteur Lepsius. Grandville ne les a pas connues, et cependant ses meilleures œuvres, celles de sa jeunesse, ressemblent à ces papyrus. Ne soyons pas si fiers de nos découvertes et de nos inventions : presque toutes elles sont dessinées, sculptées, décrites il y a trois mille ans.

Certaines peuplades de la Grèce étaient particulièrement sarcastiques : on le verra par quelques statuettes; mais il était plus difficile de constater ce rire *plastique* chez les Assyriens et chez les Égyptiens.

En l'absence du texte explicatif de M. Lepsius, un jeune savant qui, je l'espère, approfondira cette question du comique en Égypte, la fécondera et nous donnera sans doute par la suite un beau mémoire sur ce sujet, a bien voulu se charger d'interpréter ces papyrus :

« Le musée égyptien de Turin, dit M. Théodule Devéria, possède les débris d'un papyrus où l'on

[1] *Karakeuz*, le Polichinelle de l'Orient, sur lequel je reviens dans le chapitre consacré à Priape, est, par ses vices, sa grotesque allure et sa grossièreté sensuelle, le proche parent de l'illustre *Punch*, plus accentué encore dans sa gaieté considérable que le Polichinelle français.

remarque des caricatures analogues à celles que Grandville a faites de notre temps, et dans lesquelles les personnages sont représentés par des animaux. Les fragments de ces curieuses peintures, qui peuvent remonter au temps de Moïse, ont été réunis avec patience et habilement disposés, de manière à former un long tableau à deux registres [1], dans lequel on distingue à la bande supérieure un animal qui semble se servir d'un double siphon [2], puis un concert exécuté par un âne qui joue de la harpe, un lion qui pince de la lyre, un crocodile qui a pour instrument une sorte de téorbe, et un singe qui souffle dans une double flûte. Cet assemblage bizarre est certainement, ainsi que l'a reconnu M. Lepsius, la charge d'un gracieux groupe dont on connaît plusieurs exemples dans les monuments égyptiens, et qui se compose de quatre jeunes femmes jouant des mêmes instruments dans le même ordre [3].

« Plus loin, un autre âne, vêtu d'une sorte de tunique, armé d'un long bâton ou d'un *pedum*, reçoit majestueusement les offrandes que lui présente en toute humilité un chat amené devant lui par

[1] Voyez Lepsius, *Auswahl*, etc., pl. XXIII, et l'une des dernières planches de l'*Égypte ancienne*, dans l'*Univers* de Didot.
[2] Cet instrument était en usage parmi les prêtres pour transvaser certains liquides destinés aux cérémonies religieuses, ainsi que le prouve un bas-relief qui a été copié par M. Prisse d'Avennes.
[3] Lepsius, *ibid.*, et Rosellini, *Monumenti civili*, pl. XCVIII.

une génisse. On peut reconnaître dans cette composition la scène funéraire dans laquelle un défunt est conduit par la déesse Hathor, à cornes de vache, devant Osiris, le grand juge des enfers.

« C'est ensuite un autre quadrupède qui semble trancher la tête à un animal captif, de la même manière qu'on représentait dans les grands monuments les Pharaons massacrant leurs prisonniers.

« Vient après cela une bête à cornes armée d'un casse-tête et conduisant un lièvre et un lion attachés par le cou à une même corde.

« Cela fait encore allusion à la manière dont les rois traitaient leurs ennemis vaincus, ainsi qu'on le voit sur les murailles de Karnak et de Medinet-Abou. La même scène est reproduite une seconde fois par d'autres animaux.

« Dans la bande inférieure, on remarque d'abord un combat de chats et d'oiseaux, dont l'intention était peut-être de rappeler ceux de l'armée égyptienne; puis un épervier montant à une échelle qui est appuyée contre un arbre dans lequel on voit un hippopotame femelle entouré de fruits. Il n'est pas impossible de voir ici un sujet sacré : l'âme, figurée ordinairement par l'oiseau à tête humaine, s'approchant du sycomore dans lequel est Nout, la dispensatrice des aliments divins. Plus loin on trouve une scène qui pourrait presque servir d'illustration à la *Batrachomyomachie* d'Homère : c'est l'attaque d'une

forteresse par une armée de rats portant des lances
et des boucliers ou tirant de l'arc[1]. Le capitaine des
assiégeants est monté sur un char traîné par deux
lévriers au galop ; les chats qu'on voit autour de lui
figurent les lions que les rois d'Égypte menaient en
guerre. Ensuite, un combat singulier entre un rat
et un lion ; puis un char de bataille dans lequel un
chat s'apprête à monter, et enfin quelques autres
figures dans lesquelles on peut trouver la représen-
tation d'ennemis vaincus faisant acte de soumission
devant leur conquérant.

« Tout cela n'est que la première partie du pa-
pyrus, qui contient encore deux tableaux de la même
dimension que celui que nous venons de décrire, et
dans lesquels sont des charges érotiques dont il
serait difficile de donner une idée sans sortir des
bornes de la bienséance.

« Le musée de Londres possède aussi les fragments
d'un papyrus dans lequel sont dessinées des carica-
tures analogues aux premières de celui de Turin ; la
religion et la royauté y sont également tournées en
dérision. Dans l'un de ces débris un chat, tenant à
la main une fleur, présente à un rat des offrandes
qui sont déposées devant lui. Ce dernier, gravement
assis sur une chaise, respire le parfum d'une énorme

---

[1] M. Lepsius compare avec raison cette peinture avec un bas-
relief figuré dans les *Monuments de l'Égypte et de la Nubie*, de
Champollion, pl. CCXXVIII.

fleur de lotus; derrière lui, un second rat debout tient un éventail et un autre objet. Un second frag-

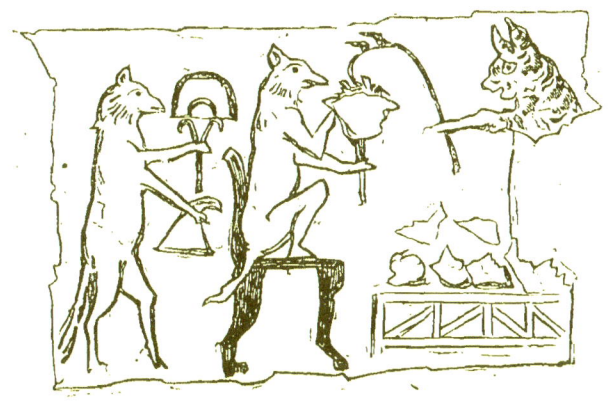

ment, qui porte la représentation d'un chat debout, devait faire partie de la même scène. Je n'hésite pas à reconnaître ici la charge de l'offrande funéraire telle qu'elle est fréquemment représentée dans les bas-reliefs, quoique M. Lepsius ait cru y voir la satire des hommages qu'on rendait aux rois; on remarquera, en effet, que, dans les autres figures de ce papyrus, le Pharaon est plutôt représenté par un lion. — Ainsi l'on voit plus loin, après un chat et un autre animal qui portent un fardeau à l'aide d'un bâton qu'ils soutiennent sur leur épaule, un *lion* assis devant une table (?), puis un autre lion qui s'approche d'un *thalamus* sur lequel est une gazelle. Nous allons voir que ces deux figures doi-

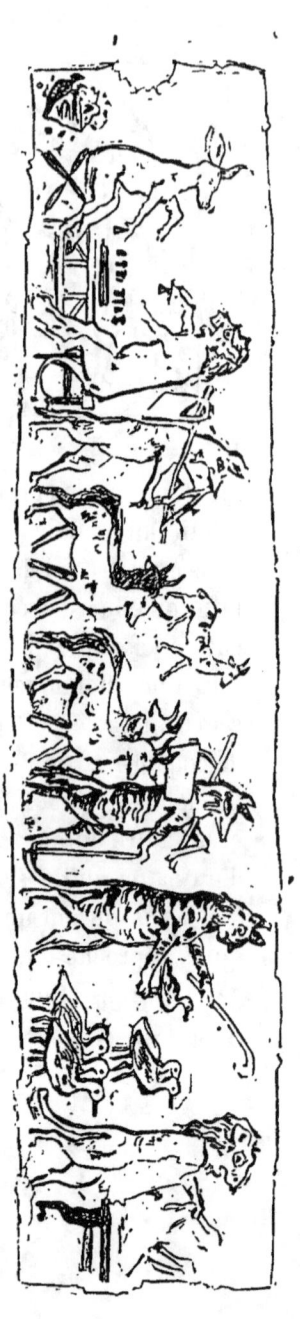

FRAGMENT D'UN PAPYRUS SATIRIQUE.

MUSÉE DE LONDRES.

vent représenter un Pharaon. Plus loin, et comme dans le papyrus de Turin, un troupeau de canards dont les pasteurs sont des chats. Vient ensuite un troupeau de gazelles sous la conduite d'un loup qui porte son bagage sur l'épaule, comme les bergers égyptiens, et qui souffle dans un double chalumeau. Je trouve dans cette scène, ainsi que dans l'avant-dernière dont j'ai parlé et dans celle que je vais décrire, une allusion évidente aux mœurs intimes d'un Pharaon ou à son gynécée, le *harem* des anciens souverains de l'Égypte qui paraît avoir été fort analogue à celui des musulmans. Nous voyons, en effet, sur notre papyrus, ce même lion terrible, c'est-à-dire le roi, jouant aux échecs avec une gazelle, juste comme dans les appartements du palais de Medinet-Abou on a sculpté l'image de Rhamsès III, jouant à ce jeu avec une de ses femmes [1]. Le dernier dessin représente enfin un quadrupède apportant des mets à un hippopotame qui plonge ses pattes dans des vases placés devant lui. Cela rappelait peut-être encore la bonne chère des Pharaons.

« La collection Abbott, maintenant en Amérique, contient aussi un exemple des caricatures égyp-

---

[1] Lepsius, *Auswahl*, etc., et Rosellini, *Monumenti reali*, pl. CXXII. Il est donc évident que si le roi est figuré par un lion, ce qui est une métaphore employée souvent et en bonne part dans les inscriptions, ses femmes, que Manéthon appelle *vallacides*, sont représentées par les gazelles; c'est une image tout orientale.

DE LA CARICATURE ANTIQUE. 27

tiennes[1]. C'est un éclat de pierre calcaire qui porte une scène d'offrande ; un chat debout, portant un

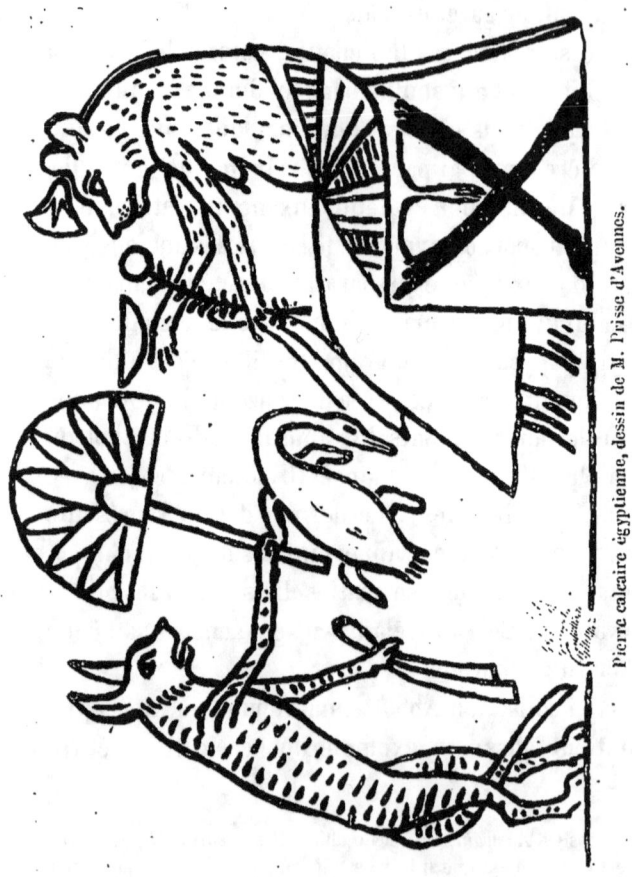

Pierre calcaire égyptienne, dessin de M. Prisse d'Avennes.

[1] E. Prisse, *Notice sur le musée du Kaire*, etc, p 17 ; *Revue archéologique*, 15 mars 1846.

*flabellum*, offre une oie dépouillée de ses plumes à une chatte assise sur un pliant, tenant une coupe à boire dans une de ses pattes et une fleur dans l'autre. Ce croquis au pinceau est habilement esquissé; il conserve encore quelques traces d'enluminure et rappelle les scènes analogues des deux papyrus dont nous avons parlé. Ces trois pièces sont, je crois, tout ce qu'on connaît de l'art satirique de l'ancienne Égypte; elles suffisent pour nous apprendre que dans ce genre la religion n'était pas plus respectée que la royauté, et qu'on les tournait en ridicule aussi bien que de simples scènes de mœurs. »

M. J. Zündel (*Revue archéol.*, 1861) est du même avis : « Que la gravité un peu monotone de la vie publique ait provoqué en Égypte comme ailleurs des parodies, rien de plus naturel. » Il voit dans cette symbolisation satirique une analogie avec les *fêtes de l'âne* qui, au moyen âge, envahissaient les églises.

La caricature qui excite le rire, doit célébrer les dieux du rire. Malgré les innombrables dieux qu'ont adorés les Égyptiens, rien n'a démontré jusqu'ici qu'une figure spéciale fût consacrée à la représentation de la gaieté. L'Orient rit rarement. Il en est du rire comme de la couleur; il faut l'aller chercher vers le Nord, dans les pays brumeux où l'homme, condamné à vivre au sein de la nature

voilée, exprime plus clairement ses aspirations à
la joie que dans les pays sans ombre, dévorés par
les rayons d'un brûlant soleil. On dirait que l'habitant du Nord, pour ne pas être étouffé par les brouillards épais, pères du spleen, fait effort sur lui-même
et s'impose la tâche de se divertir aux dépens de
ceux qui l'entourent[1].

Dans ces pays d'ardente lumière, nulle trace
de comique n'apparaît sur les sculptures pharaoniques. Toutefois il est un dieu ventru et
lippu, nain apoplectique et fantoche, dont la prétentieuse gravité provoque le sourire; c'est le dieu
*Bès*, qui a été sculpté quelquefois brandissant
son épée, quelquefois frappant avec rage des cymbales l'une contre l'autre, tirant de l'arc ou dansant.

Suivant les archéologues, il représentait à la
fois la guerre et la danse. « Le second caractère
du dieu, dit M. de Rougé, conservateur du musée
égyptien du Louvre, le montre comme se plaisant
à la danse et au jeu des instruments. »

C'est d'après ce caractère qu'il est bon d'étudier

[1] Les Anglais en sont une preuve. Leur plaisanterie est grossière, énorme et voulue; pour mieux accuser le rire des acteurs, ils leur fendent artificiellement, par une épaisse couche de vermillon, la bouche jusqu'aux oreilles. Les fragments postiches que les clowns s'ajustent sur le visage, comme les mimes antiques s'en adaptaient à certaines parties du corps, font que les Anglais se rapprochent de plus près que nous du grotesque antique.

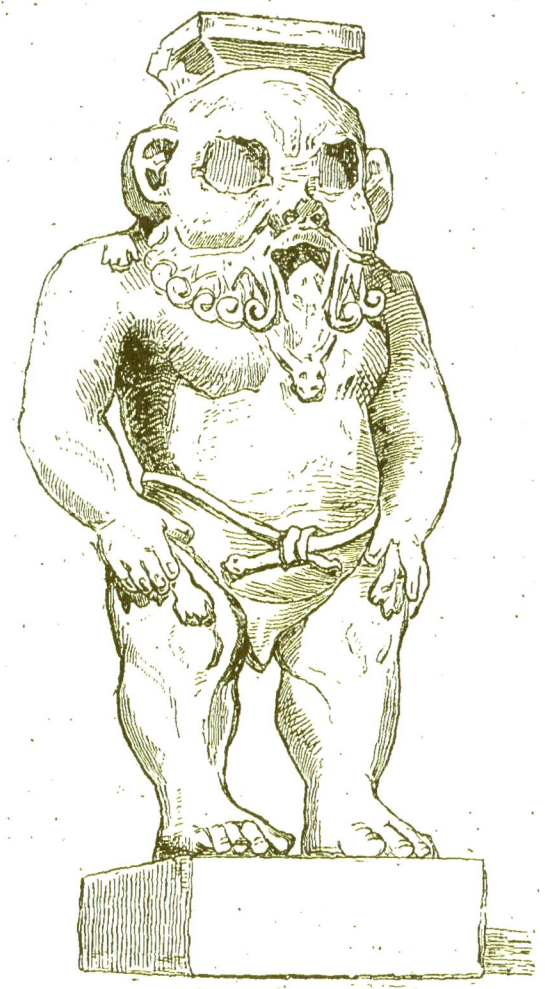

LE DIEU BÈS

D'après une figure en pierre du musée égyptien du Louvre.

le dieu Bès, très-populaire en Égypte, car sa figure a été sculptée en bois comme en bronze, en terre cuite comme en pierre. Certes, la danse n'est pas acte de caricature, et je prends garde dans un pareil sujet de me laisser entraîner à l'utopie et de voir dans chaque manifestation de l'homme prétexte à grotesque.

Et pourtant, que le curieux, après la lecture de ces lignes, jette un coup d'œil sur les vitrines du musée égyptien, où sont entassés les dieux, et, s'il trouve d'autres comiques figures que celles du dieu Bès, que ces études passent pour avoir été improvisées par un vaudevilliste à l'affût de quelque actualité.

Les grimaces de Bès ont été reproduites, à de nombreux exemplaires, avec variantes dans les poses, la matière et la taille. Il est même un dieu Bès en argile blanche rehaussée de dessins bleus. La bouche, la langue et le nombril sont rouges; mais entre toutes la petite figure ci-contre (page 32) est la plus caractéristique.

Au milieu des granits silencieux qui troublent par leur gravité sérieuse, un vieillard podagre lève la jambe avec peine, et si sa bouche joyeuse et ses lèvres lippues n'indiquaient un de ces êtres de bonne humeur qui se mêlent aux divertissements de la jeunesse, on craindrait les suites de ces folies pour les membres engourdis du dieu Bès, qu'on peut

comparer, malgré le respect dû à tout dieu, à une vieille grenouille menacée d'ankylose.

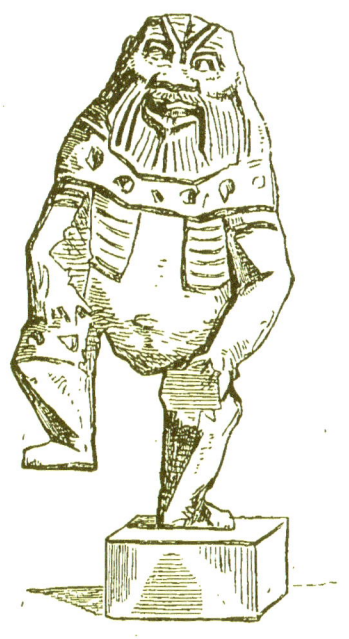

LE DIEU BÈS.

Figurine du musée égyptien du Louvre.

II

### ARISTOTE ENNEMI DU SATIRIQUE.

A l'aide d'Aristote on constate, chez les Grecs, ce comique dont les traces sont si rares en Assyrie et en Égypte.

Aristote est le premier qui parle, non pas de la caricature (le mot est italien, *caricatura*), mais de la représentation grotesque de l'homme. On trouve dans sa *Poétique*[1] deux paragraphes relatifs à la question.

« Comme, en imitant, on imite toujours des personnages qui agissent, et que ces personnages ne peuvent qu'être bons ou méchants, seules différences à peu près entre les caractères qui se distin-

[1] Voir la traduction et les savants commentaires de M. Barthélemy Saint-Hilaire.

guent uniquement par le vice et la vertu, il faut nécessairement les représenter ou meilleurs que nous ne sommes, ou pires, ou semblables au commun des mortels. »

En quelques lignes, Aristote pose la base de discussions artistiques qui, depuis l'antiquité, se sont renouvelées, se renouvellent et se renouvelleront sans cesse.

« *Il faut nécessairement représenter les hommes :*
« *Meilleurs que nous ne sommes,*
« *Ou pires,*
« *Ou semblables au commun des mortels.* »

Trois formes de représentation qui, sur le papier, semblent innocentes, et qui ont fait écrire nombre de volumes et attisé de grandes haines entre artistes d'une haute intelligence.

Ceux qui représentent les hommes « *meilleurs que nous ne sommes,* » regardèrent du haut de leurs nuages les artistes qui peignaient les hommes « *semblables au commun des mortels.* » Il faut dire que ces derniers n'avaient pas assez de railleries contre les premiers. Éternel combat de l'idéal et du réel, qui ne finira jamais et toujours trouvera de nouvelles recrues.

La seconde forme signalée par Aristote, la représentation des hommes « *pires que nous ne sommes,* » voilà la caricature qui, au besoin, prête main-forte à la réalité pour combattre l'idéal, alliés qui s'enten-

dent et se réunissent contre l'ennemi commun.

Aristote, dans un paragraphe suivant, donne les noms des artistes qui lui semblent propres à préciser sa définition.

« Polygnote peignait les hommes *plus beaux que nature;*

« Pauson *plus laids;*

« Denys, *tels qu'ils sont.* »

Pour se faire comprendre des esprits plus adonnés aux lettres qu'aux beaux-arts, Aristote ajoute :

« C'est ainsi qu'Homère représente les hommes plus grands qu'ils ne sont, tandis que Cléophon les peint dans leur nature ordinaire, et que Hégémon de Thasos, inventeur de parodies, et Nichocharès, l'auteur de la *Déliade*, les défigurent et les dégradent[1]. »

Rien que par ce mot *dégrader* on sent la médiocre sympathie d'Aristote pour le satirique Nichocharès et *Pauson* le caricaturiste.

Le père de la philosophie, tenant pour la représentation des hommes *meilleurs que nous ne sommes,* s'élève contre ceux qui les montrent *pires,* oppose Polygnote à Pauson, et craint, on le verra, la fâcheuse influence de ce dernier.

---

[1] Hégémon de Thasos est cité par Athénée, dans le *Deipnosophiste*, comme ayant fait jouer à Athènes des parodies dramatiques qui obtinrent un grand succès; le même Hégémon avait parodié les premiers chants de l'*Odyssée*. Nichocharès, contemporain d'Aristophane, composa une satire, la *Déliade*, contre les habitants de Délios, paresseux et gourmands.

Par Aristote, une des expressions les plus élevées de la civilisation grecque, je juge des sentiments des intelligences de son temps dont il est l'admirable trucheman ; mais sa grave personnalité l'empêche de goûter le comique.

Aristote revient encore une fois sur le peintre burlesque Pauson, dans sa *Politique* (liv. V, chap. v), au paragraphe où il traite de la musique. Ces grands esprits, Platon, Socrate, ne dédaignaient pas de mêler les arts aux questions sérieuses.

« Les faits eux-mêmes démontrent combien la musique peut changer les dispositions de l'âme, et, lorsqu'en face de simples imitations on se laisse prendre à la joie, à la douleur, on est bien près de ressentir les mêmes affections en face de la réalité...

« Quelque importance qu'on attache, du reste, à ces sensations de la vue, on ne conseillera jamais à la jeunesse de contempler les ouvrages de Pauson, tandis qu'on pourra lui recommander ceux de Polygnote ou de tout autre peintre aussi moral que lui. »

Quelle était la nature du talent de Pauson dont Aristote fait si peu de cas? J'essayerai de le démontrer dans le chapitre suivant ; mais on s'explique la réprobation jetée par l'auteur de la *Politique* sur un artiste qui, peignant les hommes *pires qu'ils ne sont*, c'est-à-dire ne reculant pas devant l'exagéra-

tion de la laideur et de la difformité, abaissait, suivant lui, les esprits.

Par l'influence *morale* qu'Aristote semble demander aux statuaires et aux peintres, nous comprenons le but des philosophes de l'antiquité voulant faire des artistes des êtres *enseignants*.

Suivant Platon, la noblesse et la beauté des formes étaient un enseignement, thèse reprise plus d'une fois par les philosophes et par les psychologistes.

Je ne peux qu'effleurer en passant ces théories ; mais Aristote, préoccupé de l'idée du beau absolu, méconnaît la portée de la caricature. Ce penseur, plongé dans des abstractions philosophiques, méprisait, comme futile, un art qui, pourtant, venge le peuple de ses tyrans et traduit par un crayon satirique les pensées de la foule.

Qui peindra les vieillards libidineux, les égoïstes, les avares, les gourmands, les lâches? La caricature.

Qui montrera les bassesses des courtisans? La caricature.

Qui s'attaque à la sottise des gens d'argent? La caricature.

Qui, d'un trait de crayon, bafoue les puissants et enlève, pour montrer leurs petitesses, les riches oripeaux qui les recouvrent? La caricature.

Qui châtiera, en une suite de feuillets improvisés,

une époque adonnée au culte du Veau d'or? La caricature.

Qui, par une indication brève et cruelle, indique les châtiments réservés aux oppresseurs d'une nation? La caricature.

Aristote n'a pas compris ce rôle de la caricature; d'autres l'ont compris. Aussi ont-ils inventé contre elle toutes sortes de chaînes et de bâillons.

Rien n'y fait. La caricature ne meurt pas. On la proscrit dans un pays, elle se transporte dans le pays voisin, et les chaînes dont on la charge, le bâillon qu'on lui impose la rendent encore plus âpre et plus significative.

Il y a des règnes qui resteront méprisés par le burin d'un artiste inconnu, car ce ne sont pas les portraits de peintres officiels que l'avenir consulte.

Un honnête homme, au cœur pur, à l'âme droite, à la conscience vibrante, ne se doute guère de la portée de son crayon; mais sa main agile, qui enfante rapidement des œuvres en apparence éphémères, exprime à jamais les colères, les railleries et la vengeance d'un peuple plein de haine pour son souverain.

Voilà ce qu'Aristote n'a pas vu.

Un grand naturaliste comprenait mieux la satire, Cuvier, qui « s'oubliait souvent devant les caricatures publiquement exposées, et considérait ces

sortes de dessins comme un spectacle plus instructif que beaucoup de nos modernes comédies [1]. »

[1] Isidore Bourdon, *Illustres médecins et naturalistes des temps modernes*. 1 vol. in-18, 1844.

Masque comique d'après l'antique.

## III

**LE PEINTRE PAUSON.**

Au nombre des petits bonheurs dont peut jouir un honnête homme, Aristophane compte celui d'écarter de son passage sur les places publiques les gredins et les débauchés. Aussi met-il dans la bouche du Chœur, dans la comédie des *Acharniens*, ce mot cruel pour Pauson : « *Tu ne seras plus le jouet de l'infâme Pauson*, » c'est-à-dire qu'il semble féliciter le Mégarien de n'être plus tourné en ridicule par les pinceaux du peintre.

La pièce des *Acharniens* n'est pas la seule dans laquelle le poëte ait raillé le peintre. Il est encore question de Pauson dans les *Fêtes de Cérès* : « Livrons-nous à nos jeux, dit le Chœur, comme nous en avons la coutume quand nous célébrons les saints

mystères des déesses, en ces jours sacrés que *Pauson* observe aussi par ses jeûnes, en suppliant les déesses de renouveler fréquemment de semblables journées par égard pour lui. »

Ce passage serait presque incompréhensible, si la pauvreté du caricaturiste n'avait été proverbiale dans l'antiquité. La comédie de *Plutus*, d'Aristophane, nous montre encore un citoyen dialoguant avec la Pauvreté, personnage symbolique :

« CHRÉMYLE. — On n'a qu'à demander à Hécate lequel vaut mieux d'être riche ou indigent? Tu ne me persuaderas pas, lors même que tu m'aurais convaincu.

« LA PAUVRETÉ (*poussant une exclamation*). — Ville d'Argos, tu l'entends !

« CHRÉMYLE. — Appelle Pauson, ton commensal. »

C'est-à-dire, prends à témoin Pauson, le pauvre, que la misère est un doux état ; mais, moi, tu ne me persuaderas pas.

Ce passage du *Plutus* fait comprendre le Chœur des *Fêtes de Cérès*, qui supplie les déesses de renouveler souvent le troisième jour des Thesmophories, pendant lequel les femmes jeûnaient, attendu qu'alors *Pauson* avait une raison de jeûner aussi, lui, le misérable, qui se privait souvent de nourriture, même les jours de festins.

Par les citations d'Aristophane, on a une triste idée du peintre Pauson, de l'ignoble Pauson, de

l'*infâme* Pauson, dont Aristote recommande de voiler les œuvres devant les regards des jeunes gens. Et cependant qui sait si Pauson n'est pas calomnié? Les injures d'Aristophane, on sait ce qu'elles valent. Il faut prendre garde à ces grands railleurs de l'humanité, et ne pas toujours les croire au pied de la lettre ; leur amour-propre est d'une sensibilité de femme. Ils attaquent chacun, déchirent leurs concitoyens : par leur génie ils entrent comme une flèche empoisonnée dans les plaies, défigurent un homme plus profondément que la petite vérole, lui prêtent des vices et des passions inexcusables et l'en accablent à jamais. Qu'une de leurs victimes se défende et blesse légèrement leur amour-propre, ces sarcastiques sentent l'écorchure plus vivement que d'autres les moxas. Ils ne permettent pas qu'on se serve de la plus innocente de leurs armes. La personnalité de Pauson, qui reparaît à trois reprises dans divers drames, chargé du triple crime de meurt-de-faim, de misérable, d'infâme, fait croire à quelque vengeance contre un peintre qui avait peut-être peint Aristophane sous un aspect ridicule. Ce fait se représentera le même dans un des chapitres suivants, entre d'autres artistes et d'autres poëtes, dont un Latin disait, si justement que le mot est resté : *genus irritabile*.

Cependant, comme les inductions ne valent pas le plus mince fait rapporté par un ancien, Plu-

tarque, Lucien, le conteur Élien sont là pour montrer Pauson sous un jour différent.

Dans son *Éloge de Démosthène*, Lucien conte l'anecdote suivante :

« On avait demandé au peintre Pauson le tableau d'un cheval se roulant par terre. Il se met à peindre un cheval courant et semant la poussière autour de lui. Il y travaillait, lorsque celui qui le lui avait commandé arrive et se plaint de ce que l'artiste ne fait pas ce qu'il avait promis. Pauson ordonne à un esclave de retourner le tableau sens dessus dessous, et montre ainsi le cheval se roulant sur le sable. »

Élien, dans ses *Histoires diverses*[1], rapporte la même historiette, pour expliquer surtout la nature d'esprit de Socrate :

« On dit communément, et c'est une espèce de proverbe : *Les discours de Socrate ressemblent aux tableaux du peintre Pauson.* Quelqu'un ayant demandé à Pauson de lui peindre un cheval se roulant par terre, il le peignit courant. Celui qui avait fait marché pour le tableau trouva fort mauvais que le peintre n'en eût pas rempli la condition : — Tournez le tableau, dit Pauson, et le cheval qui court vous paraîtra se vautrer. Telle est, ajoute-t-on, l'ambiguïté des discours de Socrate ; il faut les retourner pour en découvrir le véritable sens. En effet, Socrate, pour ne pas indisposer contre lui ceux avec

[1] Traduites du grec avec remarques. Paris, MDCCLXXII.

qui il conversait, leur tenait des propos énigmatiques et susceptibles d'un double sens. »

Les historiens de l'antiquité se sont plu à ces subtilités de peintres. Jamais on ne vit de gens aussi fertiles en à-propos que les artistes grecs et romains. Rien ne les embarrasse : avec leurs pinceaux ils accomplissent des miracles en un clin d'œil, et trouvent des plumes complaisantes pour transmettre à la postérité ces fantastiques légendes. Combien Pline en a-t-il conté !

L'histoire du cheval à l'envers de Pauson, citée sérieusement par Lucien, par Élien et par Plutarque, semble une boutade d'artiste irrité des exigences d'un amateur qui ne comprend pas son talent ; je n'y trouve pas les motifs de la réprobation d'Aristote et la cause des injures d'Aristophane ; aussi chercherai-je quels sont les écrivains qui ont parlé de Pauson, et les dates qui les rapprochent du peintre.

Aristophane fait jouer ses comédies à Athènes vers l'an 427 avant Jésus-Christ.

Aristote est connu dans la même ville par ses écrits, vers l'an 348 avant Jésus-Christ.

La célébrité de Plutarque remonte à l'an 70 ou 80 de Jésus-Christ.

Lucien publie ses écrits vers l'an 160 après Jésus-Christ.

Élien est un écrivain du troisième siècle.

Selon M. Egger, Pauson était un artiste du siècle de Périclès, c'est-à-dire qu'il peignait, en prenant la moyenne de l'âge du célèbre Athénien, vers 430 avant Jésus-Christ. Il était contemporain d'Aristophane ; Aristote a vu ses tableaux, qui étaient renommés encore un siècle plus tard, puisqu'ils excitent son indignation. Plutarque, Lucien et Élien ont recueilli longtemps après l'historiette citée plus haut ; cependant les commentateurs, Sillig, Wieland, le comte de Clarac, etc., sont d'accord que le Pauson cité par ces divers écrivains est bien le même peintre.

Quelle conclusion faut-il tirer de ces divers témoignages ? Que Pauson était un caricaturiste célèbre, et que sa célébrité a attiré sur son œuvre l'attention, plus irritée que sympathique, des grands esprits de l'antiquité.

M. Chassang[1] m'accuse d'avoir gardé toutes « mes tendresses » pour Pauson, dont le « nom obscur sonne mieux à mes oreilles que le nom glorieux de Zeuxis. »

Zeuxis n'a rien à voir dans une Histoire de la caricature ; Pauson, peintre de grotesques, quoique malmené par Aristote et Aristophane, doit occuper une certaine place dans un livre spécial. Quant à Pauson, « *méconnu de son siècle*, le siècle de Péri-

[1] A. Chassang, *La caricature et le grotesque dans l'art grec.* (Revue contemporaine, 15 décembre 1865.)

clès, » nulle part une telle qualification ne se trouve dans l'édition précédente de ce livre.

Je ne place pas Pauson, tel que je l'entrevois, plus haut qu'un Scarron ; mais le mari de madame de Maintenon, si bouffon qu'il soit, a droit à une place même dans le « siècle de Louis XIV. »

Pour conclure, j'adopterai volontiers l'opinion de M. de Paw, en retranchant toutefois le dernier membre de phrase :

« Il semble que la manière de Pauson se rapprochait de ces peintures satiriques où les défauts du corps et de l'esprit sont exagérés par des traits violents, qui divertissent un instant la malignité, et que le bon goût réprouve ainsi pour toujours[1]. »

---

[1] De Paw, *Recherches philosophiques sur les Grecs*. Berlin, 1788, 2 vol. in-8°.

Masque de théâtre, d'après une cornaline antique.

## IV

#### PEINTRES DE SCÈNES DOMESTIQUES, D'ANIMAUX, DE PAYSAGES, ETC.

Pline a laissé sur l'art des renseignements en abondance. Le naturaliste s'inquiète des moindres créations de la sculpture et de la peinture, avec la conscience que toute œuvre de l'homme, si futile qu'elle paraisse, aura sa valeur dans les siècles futurs. Peintres de scènes domestiques, paysagistes, peintres d'animaux, de grotesques, femmes peintres, il a recueilli scrupuleusement les noms des moindres artistes de l'antiquité, et quelquefois d'un trait il en rend vivement la manière. Aussi est-il utile de donner une brève indication des peintres *naturalistes* qui ont certainement contribué à faire progresser l'art du caricaturiste.

La caricature se nourrit de laideur ; mais il faut

lui montrer la laideur. Les artistes qui, suivant Aristote, « représentent les hommes plus beaux que nous ne sommes, » ne peuvent servir de guides aux esprits railleurs, à moins que leurs compositions éthérées, se tournant en visions et prenant l'ombre pour la forme, ne produisent des réactions violentes; mais les artistes dont parlent Aristote et Pline n'en étaient encore qu'au bégayement, puisque ce dernier cite comme un *inventeur* le peintre Cimon de Cléonée.

« Cimon inventa les catagraphes, c'est-à-dire les têtes de profil, et il imagina de varier les visages de ses figures, les faisant regarder en arrière, ou en haut, ou en bas. Il marqua les articulations des membres; il exprima les veines, et en outre indiqua les plis et les sinuosités dans les vêtements. »

Cimon fut un des initiateurs de l'art avec Polygnote, dont il est dit que « le premier il ouvrit la bouche des figures, fit voir les dents, » etc. A cette époque, le pinceau et le ciseau ne pouvaient arriver à ces mysticismes outrés qu'il a été donné aux époques civilisées de connaître, et qui font que le peintre, oubliant palette et pinceau, croit pouvoir les remplacer par le rêve et la pensée.

Donc les caricaturistes dérivent des maîtres exacts, de ceux qui peignent les accidents de la peau, les rides, les rugosités et les verrues. Ils exagèrent, rendent ridicule et grotesque ce qui était

vrai ; mais ceci est le côté purement matériel de la caricature. Si elle grossit seulement quelques détails à la loupe, comme il est arrivé quelquefois de nos jours, la caricature devient un monstrueux et bête microscope.

Le caricaturiste doit atteindre et montrer le moral à travers le physique. S'il n'est pas ému ou indigné en prenant ses crayons, c'est un triste ouvrier qui accomplit un triste métier.

Un Anglais, dont je regrette de ne pas savoir le nom, a écrit cette pensée si juste : « Que veulent donc dire les philosophes qui ont représenté l'ironie comme une dégénérescence de l'âme, comme une faiblesse ou une bassesse? *La risée que provoque l'aspect du laid et de l'ignoble est encore un hommage rendu à la noblesse et à la beauté.* »

On ne s'entendra jamais sur cette question de la représentation de la laideur, pas plus qu'on ne s'entend sur la réalité, pas plus qu'on ne s'entend sur la morale dans l'art : mots abstraits qui servent merveilleusement aux esprits ennemis de toute forme nouvelle, de tout effort, de toute recherche.

J'en reviens à Pline, dont je cite quelques passages relatifs aux peintres et aux sculpteurs voués à la réalité.

Nicias sculptait plus volontiers les chiens que les hommes. Cratinus a peint des comédiens à Athènes, dans le Pompion. Eudore s'est fait remarquer

par une décoration de théâtre... Œnilas a peint une assemblée en famille. Philiscus a peint l'atelier d'un peintre où un enfant souffle le feu. Simus est auteur d'un jeune homme se reposant, d'une boutique de foulon, etc. Parrhasius, d'Éphèse, a peint une nourrice crétoise qui tient un enfant dans ses bras. Antiphile est renommé pour un jeune garçon soufflant un feu qui éclaire et l'appartement d'ailleurs fort beau, et le visage de l'enfant; pour un atelier de fileuses en laine où des femmes se hâtent toutes d'achever leur tâche. Aristophon, pour un tableau à beaucoup de personnages, où sont Priam, Hélène, la Crédulité, Ulysse, Déiphobe, la Ruse. On vante, de Timomaque, Oreste, Iphigénie en Tauride; une famille noble; deux hommes en manteau se disposant à partir, l'un debout, l'autre assis[1].

Telle est l'antiquité dont on cherche aujourd'hui à surprendre les secrets. Le grand art antique, chacun le connaît et l'admire; mais l'art domestique, des portraitistes, des décorateurs, des peintres de tableaux familiers, l'art qui en apprend plus sur les mœurs que la représentation des dieux et des empereurs, voilà celui que veut approfondir l'esprit scrutateur moderne.

Nous nous imaginons que la peinture de paysage

[1] Pline, traduction Littré, 1848, in-8°.

a été poussée aujourd'hui à la perfection. Pline parle des tableaux d'un certain Ludius qui en remontrerait à beaucoup de nos artistes pour la variété de ses motifs.

« Le premier il imagina de décorer les murailles de peintures charmantes, y représentant des maisons de campagne, des portiques, des arbrisseaux taillés, des bois, des bosquets, des collines, des étangs, des euripes, des rivières, des rivages au souhait de chacun, des personnages qui se promènent ou qui vont en bateau, ou qui arrivent à la maison rustique soit sur des ânes, soit en voiture ; d'autres pêchent, tendent des filets aux oiseaux, chassent ou même font la vendange. On voit dans ces peintures de belles maisons de campagne dont l'accès est marécageux ; des gens qui portent des femmes sur leurs épaules, et qui ne marchent qu'en glissant et en tremblant ; et mille autres sujets de ce genre plaisants et ingénieux. Le même artiste a le premier décoré les édifices non couverts (hypœthres, promenoirs) de peintures représentant des villes maritimes qui font un effet très-agréable et à très-peu de frais. »

Et cet Arellius, célèbre à Rome, qui excite l'indignation de Pline ! « Arellius, dit-il, profana son art par un sacrilége insigne ; toujours amoureux de quelque femme, il donnait aux déesses qu'il peignait les traits de ses maîtresses ; aussi en comptait-on le nombre dans ses tableaux. »

Combien en a-t-on vu depuis, d'Arellius, qui ont donné aux Vierges et aux Madones la figure de leurs maîtresses, et qui n'ont pas cru commettre de *sacrilèges !*

Il ne faut pas oublier Pausias de Sicyone, qui « imagina le premier de peindre les lambris. Il peignit de petits tableaux, et surtout des enfants. »

Ces citations étaient nécessaires pour bien faire comprendre comment le grand fleuve de l'art s'alimente d'une quantité de rivières, de ruisseaux, de petites sources.

Jusqu'ici ces sujets familiers ne contiennent rien d'ironique.

Masque d'après une cornaline antique.

V

**PEINTRES COMIQUES.**

« La vogue des tableaux étrangers à Rome, dit Pline, date de L. Mummius, à qui sa victoire valut le nom d'Achaïque... Je trouve qu'ensuite l'usage devint commun d'en exposer dans le Forum. De là la plaisanterie de l'orateur Crassus. Plaidant sous les vieilles boutiques, il interpella un témoin ; le témoin, relevant l'interpellation : « Dites donc, Cras-« sus, qui pensez-vous que je sois ? — Semblable à « celui-ci, » répondit-il en montrant, dans un tableau, un Gaulois qui tirait très-vilainement la langue[1]. »

---

[1] Cette grimace a été conservée dans l'ornementation architecturale. Quelques monuments de nos jours portent sur la façade des mascarons tirant la langue.

Cicéron et Quintilien rapportent qu'on voyait souvent pour enseigne aux boutiques romaines un bouclier cimbre populaire, qu'ils supposent être l'image du bouclier de Marius, représentant une figure grotesque de Gaulois tirant la langue. Le Gaulois « qui tirait très-vilainement la langue » est dû sans doute au pinceau d'un des peintres qui se plaisaient à la représentation de scènes populaires, dont Pline a dit :

« C'est ici le lieu d'ajouter ceux qui se sont rendus célèbres dans le pinceau par des ouvrages d'un genre moins élevé. De ce nombre fut Piræïcus, inférieur à peu de peintres pour l'habileté. Je ne sais s'il s'est fait tort par le choix de ses sujets; toujours est-il que, se bornant à des sujets bas, il a cependant, dans cette bassesse, obtenu la plus grande gloire. On a de lui des boutiques de barbier et de cordonnier, des ânes, des provisions de cuisine, et autres choses semblables, ce qui le fit surnommer le Rhyparographe. Ses tableaux font un plaisir infini, et ils se sont vendus plus cher que de très-grands morceaux de beaucoup d'autres. »

Piræïcus serait aujourd'hui appelé un peintre de genre, et, comme autrefois, il pourrait vendre ses tableaux plus cher que des compositions historiques.

« Calatès, suivant Pline, traita en petit des sujets comiques ; » mais la désignation des sujets est ab-

sente, et on ne peut revendiquer Calatès ou Calacès comme un peintre de caricatures[1].

« Quant à Socrate, ajoute le naturaliste, ses tableaux plaisent avec raison. Tels sont : *Esculape avec ses filles*, et son *Paresseux*, qu'on appelle *Ocnos* : il fait une corde qu'un âne ronge à mesure. »

Intention comique dans le *Paresseux*, qui frise la caricature. Nous allons y arriver.

« Bupalus et Athenis étaient contemporains du poëte Hipponax. Hipponax était remarquablement laid. Les deux artistes, par forme de plaisanterie, exposèrent son portrait à la risée du public; Hipponax, indigné, dirigea contre eux l'amertume de ses vers, si bien que, selon quelques-uns, ils se pendirent de désespoir, mais cela est faux... »

Dans ce fragment de Pline, je vois poindre la caricature. Bupalus et Athenis, en exposant le portrait d'Hipponax, voulaient peut-être se venger de lui pour quelque cause dont Pline ne dit pas le motif. Toujours est-il qu'il s'ensuivit une guerre terrible de poëte à artiste, la même que celle indiquée plus haut entre Aristophane et Pauson.

C'est au chapitre de l'*Art de modeler en plastique* que Pline a parlé de deux sculpteurs qui ne reculaient pas devant la laideur.

---

[1] Suivant le comte de Caylus, Calatès et Antiphyllus peignaient des *comica tabella*, scènes de pièces comiques qu'on affichait à la porte des théâtres pour attirer le public.

« Praxitèle est encore l'auteur de la statue de la Spilumène (*Spilumenen*, femme malpropre).

« Quant au Myron, qui s'est illustré dans le bronze, on a de lui, à Smyrne, une vieille femme ivre, ouvrage des plus renommés. » Sans rentrer dans la caricature, cette statue y mène ; mais enfin Pline donne la description d'une réelle caricature :

« Ctésiloque, élève d'Apelle, s'est rendu célèbre par une peinture burlesque représentant Jupiter accouchant de Bacchus, ayant une mitre en tête et criant comme une femme, au milieu des déesses qui font l'office d'accoucheuses. »

Voilà le véritable caricaturiste, qui ne respecte même pas les dieux. En voici un autre qui ne respectait pas les reines :

« Clésidès est connu par un tableau injurieux pour la reine Stratonice : cette princesse ne lui ayant pas fait une réception honorable, il la peignit se roulant avec un pêcheur qui passait pour être son amant : il exposa son tableau dans le port d'Éphèse et s'enfuit à toutes voiles. La reine ne voulut pas qu'on enlevât le tableau, à cause de la ressemblance extrême des portraits. »

On ne voit pas communément des souverains qui pardonnent si aisément de telles critiques de leur personne ! — C'est de la licence, dira-t-on. — Sans cette licence compterait-on un Aristophane ? La postérité a-t-elle gagné quelque chose à conserver

dans ses bibliothèques les œuvres d'Aristophane ? Une pareille question ne saurait faire doute. On a vu sous la seconde République les regretteurs du passé se consoler d'une forme imprévue de gouvernement, au spectacle de vaudevilles aristophanesques, où les hommes au pouvoir étaient représentés dans leurs actes comme dans leurs personnalités.

Qui a montré, dans ces moments de trouble, où conduisaient les doctrines d'un Proudhon ? Un vaudevilliste.

La tranquillité de l'Angleterre ne semble pas menacée par le libre crayon de ses caricaturistes.

L'Église craignait-elle, au moyen âge, les satires violentes contre les moines que chaque tailleur de pierre inscrivait en bas-reliefs ineffaçables sur les murs des cathédrales ? L'Église se sentait forte, et on peut juger de la force d'un gouvernement par la liberté laissée aux caricaturistes.

Masque d'après une cornaline antique.

## VI

**DE LA CARICATURE PROPREMENT DITE. — L'ATELIER DU PEINTRE.**

Une dernière citation de Pline conduit dans le domaine réel de la caricature :

« Philoxène a peint aussi une bambochade dans laquelle trois Silènes font la débauche à table. Imitant la célérité de son maître (Nicomaque), il inventa même un certain genre de peintures plus courtes et ramassées (des grotesques). »

L'*Atelier du peintre* offre le spécimen exact de *ces figures plus courtes et ramassées* de Pline, de ces *grotesques* suivant M. Littré ; c'est un type significatif de la caricature dans l'antiquité.

Un peintre, devant un chevalet, retrace sur la toile les traits de son modèle ; à droite dessine un petit élève dont la figure est complétement re-

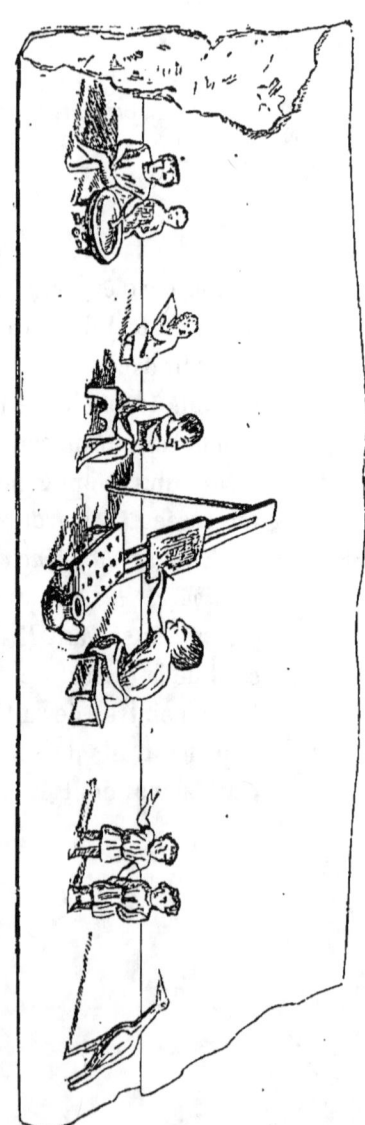

L'ATELIER DU PEINTRE

D'après une fresque de la casa Carolina, à Pompéi.

tournée vers le dos, comme si on avait voulu marquer, par ce mouvement forcé, la curiosité d'un rapin qui regarde ce qui se passe dans l'atelier au lieu d'étudier. Après le groupe du peintre et de son modèle qui occupent une place importante au centre de la composition, se voient à gauche deux petits hommes dont l'un, dressant le bras vers le chevalet du peintre, semble communiquer ses observations à son compagnon. Derrière eux, une oie ouvrant un large bec pousse un cri stupide.

Un commentateur a vu dans l'oiseau la représentation « d'un chanteur ou d'un joueur d'instruments qu'on avait peut-être coutume d'introduire dans les ateliers pour désennuyer ceux qui se faisaient peindre. »

Certains savants, ignorants des détails de la vie, en sont réduits à chercher des commentaires en eux-mêmes, et adoptent quelquefois les plus éloignés de la réalité. L'oiseau qui se promène dans l'atelier, me fait penser au caractère des peintres à qui il a toujours fallu quelque bizarrerie tapageuse : singes, hiboux, grands chiens. L'artiste, aimant la liberté, se plaît avec les animaux libres. L'oie mal élevée qui pousse des cris dans l'atelier du peintre est le meilleur de ses amis; il sacrifierait tous les portraits de commande à sa libre fantaisie.

Je cherche surtout, dans ces grosses têtes plantées sur de petits corps, l'intention satirique. Le broyeur de couleurs, les amis du peintre, l'oie, sont de simples détails de mœurs; au comique appartiennent le peintre, son élève et le modèle. Le rapin montre la curiosité de l'enfant, plus occupé de ce qui se passe autour de lui que de la peinture qu'on lui enseigne peut-être durement. L'homme qui pose est un badaud, plein d'étonnement pour un artiste dont chaque coup de pinceau amène un trait de ressemblance; il fera tout à l'heure quelques bourgeoises observations que semble annoncer la bouche pincée du peintre, assis devant son chevalet avec le recueillement d'un général se préparant à la bataille.

« Peintre et modèle ne sont que des pygmées, a-t-on dit à propos de cette peinture. N'y a-t-il pas là comme une intention ironique dans la pensée de l'artiste, une *allusion à la décadence de l'art*? Les peintres de l'époque de Pline pouvaient s'avouer à eux-mêmes qu'ils n'étaient que des nains auprès des géants de l'art. »

Non, répondrai-je, il n'y a pas d'*allusion* dans cette peinture comique. Non, certainement, les artistes du vivant de Pline, et l'auteur de cette fresque en particulier, n'ont pu songer à peindre un symbole méprisant pour leur époque. Les habiles

décorateurs de Pompéi et d'Herculanum accomplissaient leur tâche, sans s'inquiéter des grands maîtres qui les avaient précédés. L'intention satirique contre un peintre de l'époque paraît vraisemblable : contre toute une époque cela devient une interprétation symbolique un peu littéraire.

Par cette fresque nous pénétrons dans l'atelier d'un peintre de l'antiquité, comme les curieux étudient les mœurs du temps de Louis XIII dans l'œuvre d'un Abraham Bosse. Et c'est là l'utile et *historique* côté de la caricature, que de rendre des détails intimes auxquels se refuse le grand art.

M. Mazois sauva ce tableau en en donnant une gravure dans son important ouvrage des *Ruines de Pompéi*. « Lorsque je le dessinai, dit-il, il menaçait ruine, et il tomba en morceaux dès les premières pluies. » A l'époque où l'archéologue le copia, vers 1800, il n'était déjà plus complet. « Il y manquait, dit le même auteur, un autre oiseau, et, du côté opposé, un enfant qui jouait avec un chien. »

Heureusement Guillaume Zahn[1] a donné la fresque entière, telle qu'elle existait avant l'arrivée de Mazois à Pompéi, apportant comme nouveau témoignage dans le débat un oiseau et un chien. On peut sou-

---

[1] *Pompéi*, 3 vol. gr. in-folio, 1828-1859, Berlin.

rire d'un si mince détail : j'en souris moi-même, ayant à faire acte d'érudit et m'arrêtant à des minuties que seul comprendrait peut-être le directeur du Bureau-Exactitude.

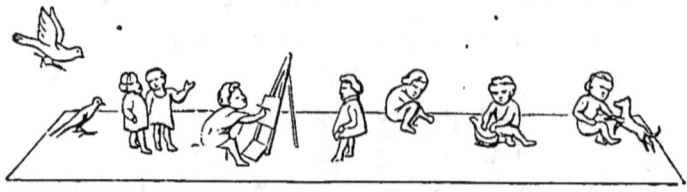

D'après Guillaume Zahn.

Voici donc la fresque dans son entier, avant que l'humidité ne la fît tomber en ruine.

Que penser de l'oiseau volant dans le haut de l'atelier et qui paraît se diriger du côté du peintre? Je m'en tiens à ma première opinion. Le chien, les oiseaux faisaient partie de l'atelier, et le peintre se délassait de ses rapports avec les fâcheux (ceux qui le payaient), en regardant s'ébattre et folâtrer des animaux alertes, sans cesse en mouvement, point bavards, et plus naturels que les gens gourmés qui, pour se donner une pose triomphante, font le désespoir des peintres de portraits de tous les temps.

## VII

**PARODIE D'ÉNÉE ET ANCHISE.**

La caricature n'est pas seulement l'expression du sentiment du peintre emporté par une imagination humoristique. Quoique enveloppée de mystères, elle laisse, comme dans le cas présent, des exemples de personnalités précises, sur lesquelles les savants modernes sont d'un commun accord. L'auteur du texte du livre *Pittore d'Ercolano*, Millin, Panofka donnent tous le dessin suivant comme une caricature d'Énée, d'Anchise et d'Ascagne fuyant.

« Cette particularité, dit Panofka[1], que les exemples cités datent tous de l'empire macédonien, peut inspirer l'idée que ce genre d'art ne s'est développé

---

[1] *Parodien und Karikaturen*, in-4°. Berlin, 1851.

chez les Grecs qu'à cette époque, idée que les caricatures les plus connues jusqu'ici semblent justifier, parce que nous les rencontrons sur les murs de Pompéi. L'une d'elles montre Énée fuyant avec son père Anchise sur l'épaule et le petit Ascagne à l'autre main ; au lieu de trois Troyens, nous voyons l'action symbolisée par trois chiens. »

Dans ces recherches de dates, je laisse les affirmations à de plus savants que moi. De quelle époque date la caricature d'Énée et d'Anchise ? Panofka le fait entrevoir. Il est certain que le peintre a donné, non sans motif, trois têtes de bêtes à des personnages à corps humain, et on voit, d'après le dessin suivant, que les anciens n'ont rien à redouter de la comparaison avec les artistes satiriques modernes qui ont posé des têtes d'animaux sur le corps d'hommes du dix-neuvième siècle, pour témoigner sans doute combien leurs passions et leurs vices les rapprochent de la bête.

Pourquoi Énée est-il le seul à jambes d'homme ? Ascagne et Anchise ont des pattes d'animaux.

Pourquoi Énée et Anchise ont-ils de longs *phallus*, que la gravure n'a pu reproduire ?

Questions auxquelles il est difficile de répondre.

Suivant un érudit, Énée fut représenté en singe pour rendre plus précise une injure littéraire.

« Les anciens, dit-il, avaient du goût pour ces grotesques qu'ils appelaient *cercopitheci*, singes à

FUITE D'ÉNÉE

Fresque découverte à Gragnano en 1760.

Pierre gravée du musée de Florence.

longues queues, et *cynocephali*, singes à têtes de chiens. On sait par Suétone (*Calig.*, 34) et Macrobe (*Saturn.*, V, 13, 17, 22) que les critiques de Rome épluchèrent les fautes, les négligences de l'*Énéide*, et reprochèrent à Virgile son imitation d'Homère, comme Homère lui-même avait été parodié au théâtre par Cratinus dans son Ὀδυσσεύς. »

Suivant le même commentateur, ces hommes à tête de singe représentaient surtout le caractère simiesque de l'œuvre de Virgile. *Singe* était une injure littéraire en faveur à Rome. Pline dit que Rusticus fut appelé le singe des stoïques; Tatianus fut également traité de singe; Virgile était donc le singe d'Homère.

La fresque représentant la fuite d'Énée suit pas à pas le texte de l'*Énéide*, et peut servir d'*illustration* caricaturale au poëme.

Ascagne est représenté, ainsi que l'indique Virgile, saisissant la main de son père :

> . . . . . . . . Dextræ se parvus Iulus
> Implicuit.....

L'enfant a peine à marcher du pas rapide d'Énée, si on en juge par sa chlamyde volant au vent :

> ..... Sequiturque patrem non passibus æquis.

Anchise tient des deux mains la précieuse boîte qui contient les dieux Pénates :

> Tu, genitor, cape sacra manu patriosque Penates.

Anchise est soucieux, Ascagne a peine à suivre son père ; mais Énée, s'efforçant de garder son sang-froid pour rassurer ses compagnons, tourne la tête en arrière, cherchant s'il ne voit pas sa fidèle Créuse. Ici le texte de Virgile se prête encore à l'interprétation de la fresque :

> Et me, quem dudum non ulla injecta movebant
> Tela, neque adverso glomerati ex agmine Graii,
> Nunc omnes terrent auræ, sonus excitat omnis
> Suspensum, et pariter comitique onerique timentem.

Suivant de Paw, « les Grecs peignaient ordinairement d'après Homère, et les Romains d'après Virgile. Le quatrième livre de l'*Énéide*, qui était le plus généralement lu à cause des aventures de Didon et d'Énée, était aussi le plus généralement représenté dans les tableaux, les bas-reliefs, les tapisseries. Ce sujet-là, dit Macrobe (*Saturn.*, liv. V, ch. xvii), est enfin devenu le sujet dominant qui avait fait oublier les autres : les peintres ne se lassaient pas de le répéter, parce que les spectateurs ne se lassaient pas de le voir : on le voyait partout, et on l'a retrouvé plus d'une fois dans les ruines d'Herculanum... Ovide dit positivement qu'aucune partie de l'*Énéide* n'était tant lue chez les Romains que le quatrième livre [1]. »

Une autre hypothèse m'est suggérée par la col-

---

[1] De Paw, déjà cité.

lection des pierres antiques de Florence[1]; peut-être la fresque satirique de la fuite d'Énée fut-elle dirigée contre les graveurs en pierres fines de l'antiquité?

On voit au Musée de Médicis, à Florence, deux pierres gravées, sardoine et onyx qui, à quelques variantes sans importance, ont été inspirées ou copiées sur un même modèle. Ces pierres font comprendre la fresque-caricature de Pompéi. Mouvement, costume, allure des personnages sont identiques (comparer, pag. 66-67, l'onyx gravé et la peinture comique). Seulement l'artiste satirique a posé des têtes d'animaux là où le graveur avait placé des têtes d'hommes.

J'estime, à la vue des deux pierres gravées presque sans variantes, que le sujet de la fuite d'Énée et d'Anchise étant très-populaire à Rome, les peintres et les sculpteurs le représentèrent sous toutes les formes, sans modifications importantes, et que cette tradition, indéfiniment répétée sur marbre, sur pierres précieuses, irrita un artiste taquin qui, pour en finir avec ce sujet *académique*, le transforma en grotesque.

Dans le dessin suivant, Panofka voit, « *sans aucun doute*, » la figure satirique d'un philosophe ou d'un fabuliste, représenté par un pygmée à barbe de bouc,

---

[1] *Gemme antiche* de Florence, t. I, pl. XXX.

muni d'un manteau et d'une béquille : « En face de lui, dit-il, est assis, sur un rocher, comme le

Coupe du musée Gregoriano, à Rome.

sphinx de Thèbes, un renard; cet animal pourrait représenter aussi le flatteur écoutant dont nous parle déjà Horace dans l'*Art poétique*. »

Qui osera se vanter de dissiper les voiles dans lesquels s'enveloppe l'art antique? Vaines dissertations d'hier, d'aujourd'hui et de demain !

# VIII

**GRYLLES.**

Dans la nomenclature des peintres de l'antiquité qui se livraient au grotesque, Pline cite un certain Antiphile qui cultivait à la fois le noble et le comique.

« Antiphile travailla dans l'un et l'autre genre, car il a fait une belle Hésione, Alexandre et Philippe... D'un autre côté, il a peint une figure ridiculement habillée à laquelle il donna le nom plaisant de Gryllus, ce qui fit appeler *grylles* ces sortes de peintures [1]. »

Le mot est resté dans la science archéologique moderne. Qui dit *grylle* dit une pierre gravée repré-

[1] Pline, traduction Littré.

sentant quelque sujet grotesque ou symboliquement comique. Sur le mot chacun s'entend ; mais le texte latin dans sa concision prête à des commentaires. On se demande si le peintre Antiphile créa le nom de *grylle* pour désigner plus spécialement la nature de son crayon plaisant, ou si, frappé par la vue d'un nommé Gryllus, qu'on suppose, d'après le texte, d'apparence ridicule, il n'attacha pas ce nom à toutes sortes de figures plaisantes.

Voici le texte exact : « *Idem* (Antiphile) *jocoso nomine Gryllum deridiculi habitus pinxit. Unde hoc genus picturæ grylli vocantur.* » La version de M. Littré, de même que celle de M. Quicherat, m'eût suffi, lorsque le hasard fit tomber sous mes yeux un article du *Magasin pittoresque* sur les curiosités du cabinet des médailles de la Bibliothèque impériale[1]. L'auteur anonyme de l'article discutait le passage de Pline et donnait de si bonnes raisons à l'appui de son interprétation qu'il faut le citer tout entier[2].

---

[1] Est-il besoin de dire combien, sous une forme claire et à la portée de tous, cette revue a inséré de remarquables travaux, dus quelquefois à des savants de haute valeur qui s'efforcent de mettre le résultat de toute une vie de travail à la portée du peuple ?

[2] J'ai su plus tard son véritable nom, et je dois d'autant moins le cacher qu'une petite révélation bibliographique rendra à l'auteur d'un livre plein d'humour la part de publicité qu'il n'a jamais cherchée. L'article est de M. Anatole Chabouillet, conservateur du cabinet des médailles, le même qui, sous un pseudonyme, prit part, avec un historien (M. Alfred Mainguet), à l'adaptation française du

« Voici la traduction que je proposerais, dit M. Chabouillet, si j'avais autorité dans l'école : « Le « même peignit en caricature Gryllus au nom bur- « lesque; d'où vient le nom de *grylles* à ces sortes de « peintures. » Si je ne me trompe, les traducteurs de Pline n'ont pas arrêté leur attention sur ce passage, qui n'est important que pour celui qu'intéresse sérieusement ce petit point d'archéologie. Aussi se sont-ils contentés du premier sens que les mots de l'écrivain présentent à l'esprit; ils n'ont pas songé à demander pourquoi Antiphile, ayant fait une figure grotesque, lui aurait donné le nom de Gryllus plutôt que tel autre ; c'est qu'aucun d'eux, au moins de ceux que je connais, n'a songé, en traduisant ce passage, qu'il existât un Gryllus dans l'histoire. Selon moi, au contraire, il est évident qu'Antiphile fit, non pas une figure grotesque qu'il nomma Gryllus, mais bien la caricature de Gryllus, nom célèbre dans l'antiquité, oublié aujourd'hui, même des érudits; car enfin la caricature ne prend pas d'habitude ses types dans son cerveau, elle les choisit dans le monde créé, et se contente de leur donner l'aspect ridicule, *ridiculum habitum*. Surtout la caricature, pour plaire à la multitude, s'attache volontiers aux noms célèbres et honorés, par-

---

meilleur des livres pour dérider l'homme à ses heures de marasme *Polichinelle*, drame en trois actes, publié par Olivier et Tanneguy de Penhoët; et illustré par George Cruishanck. Paris, 1836.

ticulièrement lorsque ces noms prêtent au ridicule.
Or, est-il rien de plus burlesque qu'un nom propre
qui, en grec, sous la forme *Gryllos*, est à la fois celui
de deux animaux, le cochon et le congre, et qui en
latin, sous la forme *Gryllus*, est celui du cricri ou
grillon? D'un autre côté, quoi de plus glorieux que
le nom de Gryllus au temps d'Antiphile, alors que
chacun savait que c'était celui du père de Xénophon,
et surtout celui de son fils? Ce second Gryllus fut,
en effet, un des plus illustres guerriers de la Grèce;
non-seulement il accompagna son père dans sa cé-
lèbre expédition de Perse, mais encore, au dire des
Athéniens et des Thébains, c'est lui qui eut l'hon-
neur, payé de sa vie, de porter le coup mortel à
Épaminondas dans la journée de Mantinée (362 ans
avant J.-C.). Ses hauts faits lui valurent une telle
renommée que Diogène Laërce nous apprend qu'il
fut célébré par d'innombrables panégyriques en
prose et en vers. On sait, de plus, que les Manti-
néens déclarèrent que des trois *mieux faisants* de la
journée, Gryllos, Céphisodore de Marathon et Poda-
rès, c'était Gryllos qui devait avoir le premier rang;
aussi lui avaient-ils fait rendre les derniers devoirs
aux frais du trésor public; et, non contents de cet
honneur si haut prisé dans l'antiquité, ils lui avaient
élevé une statue équestre non loin du théâtre. Les
Athéniens n'avaient pas non plus oublié de rendre
hommage à ce héros; ils avaient fait peindre par Eu-

phranor la bataille de Mantinée dans le Céramique ; et, dans cette peinture, Gryllus était représenté dans l'action de tuer Épaminondas. Les Mantinéens, à tous ces honneurs que je viens de rappeler, ajoutèrent encore celui de faire placer, dans un de leurs temples, une copie de la peinture d'Euphranor ; et pourtant, s'ils lui accordaient le prix de la valeur, ils lui contestaient la mort d'Épaminondas, qu'ils attribuaient à un certain Machærion. Certes, voilà un homme dont le nom est à la fois assez ridicule pour prêter à rire aux sots, et assez illustre pour tenter la veine comique d'un caricaturiste. Ce n'est pas d'aujourd'hui que l'on ose faire la *charge* des noms et des choses les plus dignes de respect. Il y aura bientôt deux mille ans qu'Horace disait que « les peintres et les poëtes avaient également le pou-« voir de tout faire entendre :

« ..... Pictoribus atque poetis
« Quidlibet audendi semper fuit æqua potestas. »

« Ils osaient tout parodier en effet, les dieux comme les héros, la vertu comme le vice : ne voit-on pas, sur des vases ou des pierres gravées, des caricatures qui ridiculisent aussi bien la piété filiale d'Énée que l'adultère meurtrier de Clytemnestre, la naissance de Minerve et la mort du Sphinx ? Je crois donc, pour revenir à notre texte de Pline, qu'Anti-

phile, ce célèbre rival d'Apelle, n'a pas peint, comme l'ont cru les traducteurs de l'encyclopédiste romain, grâce à la brièveté obscure de sa phrase, une figure qu'il nomma Gryllus; mais il a peint Gryllus, dont il fut le contemporain, et dont la représentation dans le Céramique d'Athènes était encore dans tout l'éclat de la nouveauté lorsqu'il se divertit à en faire une caricature, et il le peignit sous une forme grotesque, *ridiculi habitus*. Cette forme grotesque, on peut la deviner; sans doute il en avait fait un monstre composé des trois animaux que *gryllos* et *gryllus* désignaient en grec et en latin. De là le nom de *grylles* donné à ces peintures, dit Pline. En effet, dans la série des pierres gravées nommées grylles par les antiquaires, on remarque surtout des figures composées de têtes et de corps d'animaux divers, capricieusement réunis, de manière à former des êtres monstrueux ou chimériques. »

On voit au cabinet des médailles de la Bibliothèque impériale une vitrine qui, malheureusement, ne contient pas assez de spécimens de ces grylles, et cependant renferme la cornaline ci-dessus qui représente

deux chiens et un dromadaire, le premier chien avec un bâton faisant l'office de cocher et le dromadaire trainé par un chien penaud.

Ces sortes de *caprices*, plutôt que caricatures, dans lesquels jouent un rôle les animaux, étaient fréquents dans l'antiquité. On en rencontre peints à fresque sur les murs, gravés en creux sur des gemmes, ou en relief sur des médailles.

Une peinture trouvée en 1745 dans les fouilles d'Herculanum est le type de ces fantaisies encore inexpliquées. Les commentateurs n'ont pu découvrir le sens de cette allusion. « Je pense, dit le rédacteur du livre *Pittore antiche d'Ercolano* (Naples, 1757), que cela peut être une satire parlante, faisant allusion à quelque signe particulier, exprimant dans la figure du grillon et du perroquet le caractère de deux personnages, dont le premier avait de l'empire sur l'esprit du second. Cette satire a peut-être aussi quelque rapport à leurs noms. » Explications qui me semblent tomber devant la multiplicité de ces sujets.

Quelquefois c'était un animal fabuleux, énorme et portant des ailes aux flancs, qui trainait une toute petite sauterelle, placée sur le haut d'un char (cette peinture se trouve au musée de Naples). Un érudit a voulu voir ici Sénèque dirigeant l'empereur Néron. Je laisse le champ libre aux défricheurs d'hypothèses; préférant don-

ner deux petites pierres gravées, plus claires que toutes les interprétations.

FRESQUE
Trouvée à Herculanum en 1745.

« Comme *caricature d'animaux de la mythologie héroïque*, dit à ce sujet Panofka, nous trouvons au Musée royal de Berlin une pâte jaune qui représente sans doute (?) une caricature de *l'assassinat d'Agamemnon par Clytemnestre*, laquelle est coiffée d'une tête de chèvre par allusion à Égisthe. M. Folken, qui ignora le sens et l'importance de ce document, le décrit de cette manière : « Un hibou, qui « a une étrange figure et deux bras d'homme, élève « une hache à double tranchant pour couper la « tête d'un coq dont il a pris la crête dans une de « ses griffes. »

Au premier abord, trompé par les représentations d'animaux qui se voient fréquemment sur les pierres précieuses, on est tenté de ranger dans la famille des grylles la gemme suivante :

Mais la face de cette pierre, dont il existe un moulage au cabinet des médailles, les inscriptions qui se

trouvent dessus et dessous, enlèvent toute idée de satire[1].

Une pierre gravée, du musée de Berlin, représente

une souris dansant devant un chat qui joue de la flûte à double tuyau; sur une autre se voit une ourse faisant danser un écureuil.

« Selon nos idées modernes, dit avec raison M. Charles Asselineau, la caricature comporte également le comique dans le sujet et dans l'exécution. Il faut une certaine bouffonnerie de crayon ou de burin indépendamment de la bouffonnerie de l'idée ou du modèle. Or, dans ces charmants *grylles*, le quadrupède ou l'insecte qui parodie le geste humain, la sauterelle, l'abeille, le rat, la bête chimérique même, sont toujours d'un dessin correct et précieux. Il y a plus à admirer qu'à rire[2]. »

Les graveurs sur pierres de l'antiquité se sont plu à ce genre de caprices qui font penser aux fables

---

[1] M. Chabouillet a décrit ainsi la gemme :

« 2195. *Endroit*. Harpocrate nu, debout, portant la main à sa bouche. On distingue dans la légende les noms d'*Abraxas* et de *Cnouphis*. Revers. Anubis monté sur un lion passant. Légende confuse dans laquelle on distingue ΑΒΡΑΞΑΣ, *Abraxas*. Jaspé fleuri. H., 13 mill.; l., 11 mill. »

[2] *Bulletin du Bibliophile*, 1865.

d'Ésope; mais je ne peux qu'effleurer en passant ce sujet qui demande une plume spéciale, et, ainsi que Panofka, je souhaite que l'art des grylles soit commenté par un érudit qui devra rechercher ces gemmes si finement travaillées et surtout en donner de nombreux dessins.

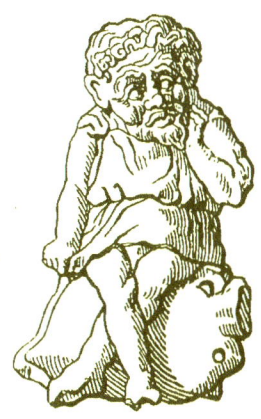

Figurine en terre colorée du cabinet Pourtalès.

## IX

**CAPRICES ET CHIMÈRES.**

Il n'est pas rare de rencontrer, dans les grands musées de l'Europe consacrés à l'antiquité, des pierres précieuses sur lesquelles sont gravés de bizarres caprices où l'animal joue un rôle inexpliqué jusqu'ici.

C'est un coq hardi, tenant un épi de blé dans le bec, et à côté de lui un petit Mercure, une bourse à la main, qui semble la lui offrir. *Gallo e Mercurio*, ainsi l'appelle Maffei (*Gemm. antiche*, t. II, pl. VIII).

Le coq, plus souvent que les autres animaux, apparaît dans ces fantaisies; tantôt l'amour (ou petit génie ailé) lui présente un rameau, tantôt, le même rameau en main, conduit un char attelé de deux coqs[1].

[1] Voir *Musée de Florence*, t. II, p. 68 et 76.

Aussi fréquemment que le coq revient le masque socratique accolé à des têtes d'animaux, cheval, bouc, de l'assemblage desquels se détachent épis de blé et caducée. Il semble que l'idée de paix, de commerce prospère, de riches moissons, soit attachée à ces étrangetés qu'on appelait, non sans justesse, au dix-huitième siècle : *Chimères.*

Des cornalines représentent aussi : les unes le profil noble d'un Méléagre accolé à une tête de sanglier; les autres, Minerve formant une association avec un masque noble, plus particulièrement le masque socratique[1].

Têtes renversées singulièrement accouplées, groupées avec d'autres formant des animaux extravagants, telles sont ces pierres précieuses, symboles plutôt que caricatures.

Une cornaline du cabinet Caylus représentait un animal bizarre ainsi formé : le corps composé de trois têtes, dont un masque grave assujetti sur le dos; un bouc formant la partie postérieure, des naseaux duquel sortent trois plumes de paon, plus un animal accolé au poitrail dont le nez s'allonge tout à coup en col de cygne terminé également par une tête d'oiseau.

« La disposition du masque tourné vers le ciel,

---

[1] Pour la comparaison de ces divers symboles, voir surtout le deuxième volume des *Pierres* de Jacob Gronovius, Lugduni Batavorum, CIƆ IƆ CC VII.

dit le comte de Caylus, et le croissant de la lune au milieu de deux étoiles placées dans la partie supérieure et une dans l'inférieure, pourraient faire croire qu'il s'agit ici de la critique d'un astrologue : le fait est vraisemblable, et cette apparence excuse la conjecture. »

D'après une pierre du cabinet Caylus.

La chimère ci-dessus peut donner une idée de ces gemmes mystérieuses. Ici, quoi qu'en dise le comte de Caylus, je ne vois aucune apparence de parodie. Ce que cache un assemblage d'animaux et de symboles de paix (le rameau, la corne d'abondance), je ne tenterai pas de l'expliquer.

Ces pierres gravées font songer aux questions énigmatiques que se posaient les rhéteurs de l'antiquité.

« C'est une jeune fille qui rampe, qui vole, qui

marche. Elle emprunte à la lionne son allure et ses bonds. Par devant, on voit une femme ailée, au milieu, une lionne frémissante, par derrière, un serpent qui s'enroule. Ce n'est cependant ni un serpent, ni une femme, ni un oiseau, ni une lionne; car fille, elle est sans pieds; lionne, elle n'a pas de tête : c'est un mélange confus d'êtres divers, et ses parties imparfaites forment un tout complet. »

Telle est une épigramme de Mésomède sur le Sphinx, non sans analogie avec ces pierres gravées.

« On ne peut douter, dit M. de Caylus, que l'assemblage ridicule, ou du moins contraire à la nature, de plusieurs têtes mêlées quelquefois avec des corps ou des parties d'animaux, et toujours placées en différents sens, n'ait tiré son origine de la Grèce; on prétend même que cette sorte de critique a été, en premier lieu, employée par Socrate. Le fait pourrait être contredit; mais cette plaisanterie, ou plutôt cette espèce de satire s'est perpétuée; on la voit même souvent répétée plus d'une fois, d'autant que les Romains l'ont adoptée. Nous ne pouvons en douter, non-seulement par la quantité de copies en ce genre que cette nation nous a laissées de plusieurs ouvrages grecs, mais par les gravures qu'elle a produites, et dont l'objet était semblable. »

Dans ces matières ardues, qui m'ont fait interroger vainement plus d'un érudit, le mieux est d'exposer un dessin comme on étend le cadavre d'un

inconnu à la Morgue pour qu'il soit reconnu. Les chercheurs viennent tour à tour regarder le dessin et apportent leurs lectures à l'appui, car l'explication s'en trouve quelque part; mais quel livre, quelle page feuilleter qui servent de commentaire à ces pierres précieuses et permettent d'écrire au-dessous : Philosophie des images énigmatiques?

Les animaux, à travers les rôles fantasques que les graveurs en pierres fines leur faisaient jouer, ne s'enveloppèrent pas toujours d'autant de mystère que dans les symboles précédents. Si quelquefois ils ne sont que caprices d'ornementation comme dans

Fresque du musée Borbonico.

la fresque ci-dessus, le plus souvent les pierres gravées nous les montrent dans de petits drames qu'on expliquera certainement un jour.

Un beau jaspe rouge du musée Médicis de Florence a fait travailler les commentateurs, voulant approfondir le sens de la représentation d'un renard sur un char conduisant deux coqs. Pour-

quoi la vigilance est-elle dirigée par l'astuce, car

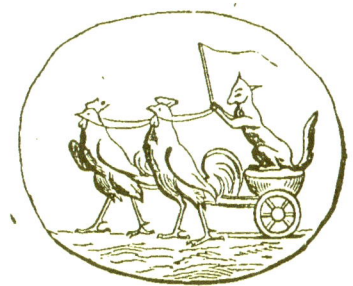

Jaspe rouge du musée de Florence.

le coq a toujours été le symbole de la vigilance, comme le renard de la ruse[1]?

Le renard qui fouette et tient par la bride les deux coqs à son char, dit un archéologue italien, signifie l'astuce avec la vigilance, nécessaires aux entreprises, comme dans l'épigramme suivante :

« Un renard menteur est traîné sur un char rapide et frappe, rusé, des oiseaux vigilants. L'astuce industrieuse roule des soucis qui ne dorment jamais; perfide, elle se sert de fourberies continuelles. »

---

[1] Horace disait à propos du renard :

Numquam te fallant animi sub vulpe latentes.

(Que jamais les esprits cachés sous le renard ne te trompent.)

Dans une sorte d'apologue, Plutarque conte qu'un léopard méprisait un renard parce qu'il n'avait pas, comme lui, la peau bariolée de tant de charme de couleurs. A quoi le renard répondit qu'il avait dans l'esprit cette variété de couleurs que le léopard a sur le dos.

M. de Caylus a fait graver deux gemmes appartenant au même ordre d'idées.

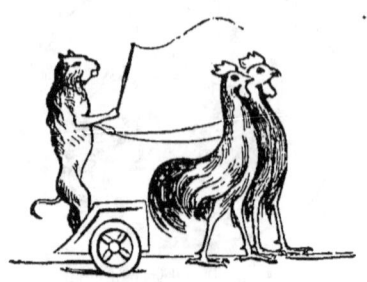

Améthyste du cabinet Caylus.

« Voici, disait-il, deux pierres romaines très-mal travaillées qu'on ne peut regarder que comme des plaisanteries. L'une est sur une améthyste, et représente un lion dans un char tiré par deux coqs; l'autre est sur un jaspe rouge. Un dauphin tient assez comiquement son fouet pour conduire le char sur lequel il est monté, et auquel deux chenilles sont attelées.

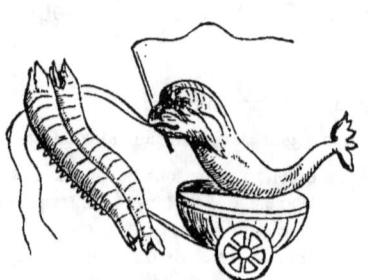

Jaspe rouge du cabinet Caylus.

« Tout me paraît confirmer, dans ces compositions bizarres, l'idée d'un amusement, d'un caprice, d'une fantaisie de graveur. J'aime mieux expliquer ainsi ce sujet que de recourir à des allégories ou bien à des allusions critiques sur les gouvernements; celles-ci ne satisferaient point les lecteurs en proportion de la peine qu'elles m'auraient coûtée pour les imaginer. D'ailleurs, dans des matières aussi arbitraires, il est permis à tout le monde de se livrer à des idées particulières. »

Les gravures sur pierres, qui représentent des animaux attelés à des chars, conduits le plus souvent par des insectes ou d'autres faibles animaux, n'offrent jusqu'ici aucune clarté. Un griffon conduit par un perroquet indique, suivant un commentateur, l'image de Sénèque dirigeant l'empereur Néron; suivant un autre, l'empoisonneuse Locuste et Néron son complice.

A propos de sujets identiques, M. César Famin disait justement :

« Il arrive souvent que les commentateurs s'épuisent en conjectures pour découvrir un sens caché qui n'était pas dans l'intention des anciens.

« Les artistes qui peignaient les fresques et les arabesques dans les *triclinium* et les boudoirs de Baïa, de Pompéia, d'Herculanum, s'abandonnaient à toute la folie de leurs caprices, à tout leur dévergondage d'idées. Ils ne songeaient qu'à satisfaire la

passion du maître, sans s'inquiéter de la moralité de l'art.

« Les commentateurs nuisent quelquefois à l'intérêt de l'art, lorsqu'ils donnent des explications forcées et qu'ils semblent se complaire dans les contradictions. Le mieux serait de laisser un sujet antique dans ce vague mystérieux qui a bien plus de charme pour l'amateur que ce conflit d'érudition et de science, qui n'est ni l'erreur ni la vérité[1]. »

[1] *Description du Musée secret de Naples*, Paris, Abel Ledoux, 1836.

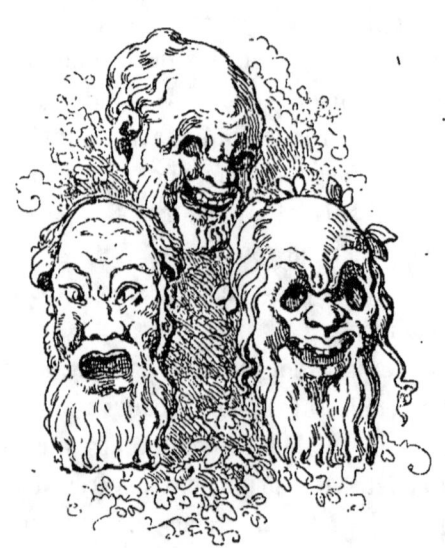

Masques antiques.

X

**ANTHOLOGIE, LUMIÈRE DANS LA QUESTION.**

Voici, d'après une pierre gravée, une cigogne armée allant gravement en guerre.

Pierre gravée du musée de Florence.

Ici les explications manquent tout à fait ; il en est presque de même pour le grillon porteur de paniers.

« Une colonne, dit un commentateur italien, indique que le chemin est la voie publique; sur cette colonne est une horloge solaire telle que les anciens

Pierre gravée (musée de Florence).

en plaçaient sur les temples des dieux, dans le forum, sur la voie publique, dans les bains, aux gymnases, aux écoles. Pline dit que les Romains en tirèrent l'origine des Grecs. Les colonnes telles que celle-ci ont servi plus tard, et chez nous aussi, à établir des fontaines dont l'eau tombe dans un bassin; on pose également une urne dessus. Sur ces colonnes était quelquefois inscrit le nom de l'homme qui avait dédié l'horloge solaire au bien public... Une curieuse sardoine représente un papillon, symbole de la vie, posé sur le cadran solaire au haut de la colonne, et paraissant regarder les heures. »

Ces gravures en pierres fines montrent le rôle que

les anciens se plaisaient à faire jouer aux singes, aux loups, aux renards, aux cigognes, aux tourterelles, aux grues et quelquefois aux mouches.

Une pierre gravée représente deux abeilles attelées au joug, et une autre abeille conduisant la

charrue. *Jocosa aratio, aratore ape, et similiter duabus aratrum ducentibus et jugo junctis.* Sorte de labourage pour rire.

Winckelmann (*Monumenti inediti*, t. II, p. 255, n° 192) a décrit une pierre gravée représentant une tête d'homme avec un masque comique, dans la bouche duquel une abeille veut entrer. Suivant l'archéologue, cette pierre représenterait le portrait d'Aristophane, et le style séduisant du poëte comique serait symbolisé par l'abeille.

Böttiger (*Musée de mythologie et d'antiquité figurée*, t. Ier, p. 63) y voit Silène, et dans l'abeille la personnification de la Sagesse et de l'Éloquence.

Conjectures « très-hasardées, » dit le rédacteur du *Dictionnaire des Beaux-Arts* (t. Ier, Didot, 1858); en effet, l'Académie des beaux-arts, malgré le soin qu'elle a apporté à cet ouvrage, cite différentes

opinions d'archéologues qui, jointes aux conclusions du rédacteur, ne sont pas plus claires que les miennes.

M. Henri Lavoix a donné dans le journal *l'Illustration* (5 mars 1853) le dessin d'une pierre curieuse, dont il a dit : « Cette cigale, debout sur ses

pattes de derrière et dont une des pattes de devant agite une assourdissante crécelle, désigne sans doute quelque avocat criard du Forum : mais lequel? Reprenez la liste depuis Saléius jusqu'à Boutidius, et vous en trouverez cent pour un que vous cherchez. »

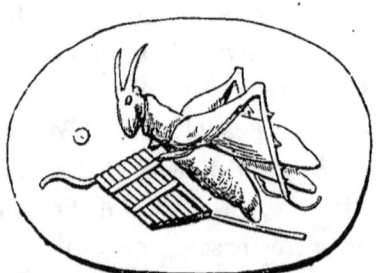

Pierre gravée du musée de Florence.

A un ordre de caprices mieux expliqués se rat-

tachent les pierres ci-contre; on en trouvera beaucoup d'analogues dans l'ouvrage de M. Maffei (*Gemm. ant.*), qui a analysé et reproduit les pierres du musée de Florence.

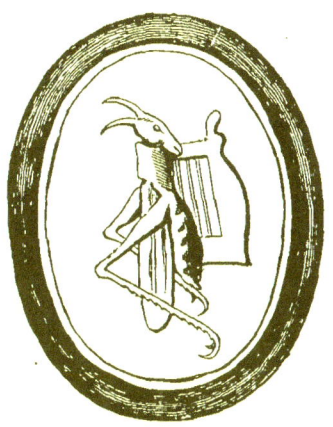

Dans quelques monuments on voit des cigales gravées sur les lyres, sans qu'il y ait intention de parodie. La cigale était consacrée à Apollon ; d'elle le poëte Anacréon disait : « Doux prophète de l'été, la cigale est vénérée de tous les mortels. »

Aristodicus de Rhodes, dans une épigramme funéraire, a parlé, non le premier, du « chant harmonieux » des sauterelles, Léonidas l'appelle « le rossignol des guérets; » Mnasalque se plaint de ne plus entendre « le ramage de ses ailes sonores; » Simmias en emporte une de la vigne consacrée à Bacchus, « afin qu'enfermée dans une maisonnette

bien close, elle le réjouisse par son chant agréable; » ailleurs le même poëte parle de « l'hymne du soir » de la sauterelle.

Pour la récompenser de « ces délicieuses modulations qui dissipent de l'amour, » Méléagre promet à la cigale « un présent matinal, une ciboule fleurie et des gouttelettes de la rosée des champs. »

Le même, voyant une cigale posée sur une feuille, l'entend « imiter, avec ses pattes dentelées sur sa peau luisante, les accords de la lyre. »

Phaennus, Tymnès, Nicias, Pamphile et bien d'autres poëtes de la décadence, ont consacré des vers à la louage du chant de la cigale et de la sauterelle.

Plutarque, au livre des *Propos de table*, parle également des sauterelles musiciennes.

Les pierres gravées ci-dessus ne sont donc que la représentation ingénieuse de ces motifs poétiques, un peu trop faciles et qui sentent le *cliché;* mais il n'y a là aucune intention de parodie.

Grâce à l'*Anthologie*, on explique par à peu près, comme pour la figure suivante, ces fantaisies dont quelques-unes semblent inspirées par les poëtes.

La lyre sur laquelle grimpe un rat voulant ronger les cordes est célèbre par une épigramme de Tullius Geminus, dont un helléniste me donne la traduction littérale :

« Un rat gourmand de toute espèce de repas, ne craignant pas la souricière et enlevant même à la

mort sès profits, rongea la corde au nerf résonnant de Phœbus. Celle-ci, en se retirant sur sa barre, étrangle le gosier de la bête. Nous admirons la sûreté

D'après les *Pierres antiques* de Maffei.

de l'arc (ou) des traits (du dieu), mais il a encore maintenant (dans sa lyre) une arme sûre contre ses ennemis. »

Depuis lors, un érudit modeste, M. Dehèque, dont il faut dévoiler l'anonyme, livrait au public un important travail de plusieurs années[1].

« J'avais juré mille fois de ne plus faire d'épigrammes, dit un poëte inconnu, car je me suis attiré des haines de beaucoup de sots; mais quand je vois la figure de Paphlagon, je ne puis me défendre de cette maladie. »

---

[1] Ouvrage vraiment utile que l'*Anthologie grecque*, traduite pour la première fois en français (2 vol. in-12, Hachette, 1863). Plus d'une peinture antique est expliquée par ces épigrammes, plus d'un renseignement relatif à la vie et aux œuvres des artistes jaillit de cette importante traduction.

Sous ces vers, ne pourrait-on mettre un petit bronze du cabinet des médailles [1]?

Bronze du cabinet des médailles.

Le nez, peut-être accusé d'une façon encore plus comique dans l'original, fait penser à une autre épigramme « Sur les gens difformes, » attribuée à l'empereur Trajan :

« Mets ton nez devant le soleil, et son ombre pourra montrer l'heure à tous les passants. »

C'est un motif favori de grotesque pour les satiriques qu'un nez qui offre quelque développement.

[1] « 5098. Caricature. Tête de femme au nez énorme, avec d'immenses pendants d'oreilles. Les cheveux sont tressés et noués sur le derrière de la tête. H., 6 cent. Caylus voit un homme grotesque dans cette figurine qu'il a publiée au tome VI de son Recueil, p. 227, pl. LXXVII, n° 4. » (Catalogue du cabinet des médailles.)

Cet appendice rend les poëtes intarissables; on croirait lire des fragments d'un *Tintamarre* grec :

« Milon au long nez, dit Lucien, flaire parfaitement le vin, mais il est lent à dire de quel cru il arrive. Trois jours d'été ne lui suffiraient pas, vu la longueur de son nez qui n'a pas moins de cent coudées. O la belle trompe! quand Milon traverse un fleuve, il y prend des poissons. »

Une épigramme de Nicarque est encore plus hyperbolique :

« Je vois le nez de Ménippe, et lui-même ne doit plus être loin. Il arrivera, attendons seulement ; car j'estime qu'il ne doit pas être à cinq stades de distance. Mais vois comme son nez avance. Si nous étions sur une colline élevée, nous apercevrions Ménippe en personne. »

A défaut de dessins sur ce sujet, c'est dans l'*Anthologie* que je puise ces fragments comiques, terminés par l'épigramme d'un anonyme :

« Le nez de Castor est une pioche de terrassier, une trompette s'il ronfle, une serpette pour la vendange, une ancre de vaisseau, un soc de charrue, un hameçon pour la pêche, une fourchette de table, un biseau de charpentier, une serpe de maraîcher, une hachette de maçon, un marteau de porte cochère. Ainsi Castor, qui porte un nez approprié à toute sorte d'usages, a obtenu du sort un instrument utile. »

# XI

**FABLES ET APOLOGUES.**

Parmi les personnages dont le profil doit être indiqué dans une histoire de la caricature, alors surtout qu'au début elle demande un appui à l'apologue, Ésope et Phèdre marchent en tête.

De tout temps les artistes satiriques cherchèrent des motifs dans les fabulistes et les conteurs. Sur les chapiteaux des cathédrales du moyen âge se déroulent les figures capricieuses du *Roman du Renard*, et la Renaissance fait asseoir dans le chœur des églises les moines sur des stalles le long desquelles le même Renard siffle sa satire anti-monastique.

Ésope, Phèdre et la Fontaine offrent une attraction aux esprits sarcastiques. Leur ingénieux bon

sens, la pitié qu'ils montrent pour les faibles, ce qu'ils pensent des puissants, le génie qu'ils tirent des sentiments du peuple ne sont pas sans analogies avec les thèmes favoris des caricaturistes.

C'est pourquoi, malgré les ébrèchements faits à la statue d'Ésope par la science allemande moderne, il faut donner le portrait de ce patron des bossus, hardi à la répartie, mettant le doigt sur le ridicule des grands, se vengeant de sa petite taille par la longueur de sa langue, imposant un corps contrefait par la force d'un esprit droit, ne s'inquiétant ni de la richesse ni de la grandeur.

ÉSOPE

D'après un marbre de la villa Albani.

On voit au Louvre un moulage du buste d'Ésope d'après une statue de la villa Albani. L'homme est outrageusement bâti, le masque est noble et pensif. Jusqu'à ces dernières années, ce buste représentait Ésope; mais voici que les Allemands ont transformé le fabuliste comme s'il sortait des mains d'un orthopédiste.

Ésope n'est plus bossu, son corps redevient droit.

Le masque était celui d'un songeur; l'érudition a noirci sa peau. Ésope devient nègre. La tradition en faisait un Grec; les savants le baptisent Éthiopien.

« Parmi les numismatistes, il est chose reçue maintenant que la tête du nègre qui se voit sur les médailles des Delphiens est la tête d'Ésope, dont le biographe grec fait ce portrait : « Il avait le nez « épaté, les lèvres fort avancées, il était *noir*, et de « là vient son nom, qui signifie Éthiopien. »

Ainsi dit M. Zündel, dans un mémoire récent : *Ésope était-il Juif ou Égyptien*[1]?

M. Chassang, maître de conférences à l'École normale, se prononce également contre le buste de la villa Albani :

« Pour s'inscrire en faux contre le portrait traditionnel qu'on fait d'Ésope, il suffit au savant au-

---

[1] *Revue archéologique*, mai 1861

teur de l'*Iconographie grecque*, M. Visconti, d'établir qu'Ésope avait une statue à Athènes : « Jamais, « dit-il avec raison, les Athéniens n'eussent élevé « dans leur ville une statue à un homme contrefait; « c'est plus tard que, par suite de l'opinion géné- « ralement répandue que les bossus sont d'ordi- « naire gens d'esprit, on se représenta ainsi l'auteur « de tant d'apologues populaires en Grèce. »

Il n'entre pas dans mon plan d'introduire des discussions étymologiques non plus que des questions de race; je ne me sens pas de taille à lutter avec M. Zandsberger qui fait un Juif d'Ésope, avec Welcker qui nie la tradition, avec M. Zündel qui tend à en faire un Égyptien. En archéologie, il est prudent de se retrancher dans la citadelle du doute.

Pourtant des savantes discussions allemandes il résulte que l'Égypte ancienne ayant eu le monopole de donner naissance à des esprits conteurs, Ésope pourrait bien provenir d'Égypte. L'apologue appartient plus particulièrement au génie oriental, et les acteurs principaux des fables : singes, lions, paons, autruches, étaient, en effet, plus répandus en Orient qu'en Grèce.

Plus d'un conte et plus d'une fable, que nous regardons comme issus du sang gaulois, ont été transportés sur notre sol et rendus vivifiables comme les grains de blé qu'on trouve dans les pyramides. *Les femmes et le secret* de la Fontaine

est un conte traditionnel au Caire. *Cendrillon* se trouve tout au long dans Strabon. Ainsi les empires s'écroulent, les nations disparaissent; il reste un conte, une marionnette, une figurine comique qui en apprennent davantage sur la vie intime des peuples que les histoires des rois.

J'en veux un peu toutefois à la science d'avoir enlevé la bosse d'Ésope. La critique détruit plus qu'elle ne reconstruit. Quel extrait de baptême donnera-t-elle à la fameuse statue de la villa Albani?

Qu'était-ce que ce personnage contrefait dont l'image (qu'on croit être du quatrième siècle) représentait pour le peuple la personnification du fabuliste? Voilà ce que la critique ne dit pas; cependant il y aurait ingratitude à médire des recherches exactes de l'érudition allemande. Moi aussi je crois que de l'Égypte sont venus la plupart des contes bleus, des facéties, des fables, des nains, des pygmées bizarres dont s'amusaient les Grecs et les Romains. A ce propos, M. de Ronchaud disait avec justesse : « La légende très-tard accréditée, suivant Welcker, qui a transformé le fabuliste en nain bossu, ne serait qu'une autre version de la tradition qui faisait venir des bords du Nil tout un genre fantastique et plaisant de littérature et d'art, très-florissant surtout en Italie. »

L'Égypte se voit par certains détails positifs dans les peintures familières de Pompéi.

En Grèce, un proverbe disait d'un homme têtu qu'il l'emportait sur son âne; et une fable, à ce sujet, dépeignait un âne qu'il était impossible de remettre dans le bon chemin, même en le tirant par la queue. Lassé de cet entêtement, l'ânier finissait par pousser lui-même son âne à l'abime. Fable bien connue d'Horace; *Ut ille*, dit-il,

<div style="text-align:center">Qui male parentem in rupes protrusit asellum.</div>

C'est cette fable de l'âne allant au-devant du crocodile, malgré les efforts de son conducteur, dont on trouve la reproduction à Herculanum.

Le fragment de fresque de l'âne et du crocodile, découvert dans les fouilles de Regina, est conservé au musée de Naples.

La fresque était malheureusement fort dégradée, et le temps, aussi destructeur que le crocodile, avait mangé la tête de l'âne.

Peut-être cette fresque est-elle du peintre dont Pline faisait un cas extrême, de Neala, qui ayant peint la bataille navale entre les Perses et les Égyptiens, pour démontrer que l'action s'était passée sur le Nil, peignit un âne buvant sur le rivage et un crocodile qui lui tend un piége.

Ce crocodile n'appartient pas à la Grèce; par cette fresque, on voit l'alliance des fables grecques et romaines avec les traditions du pays des Ptolémée.

Fresque trouvée dans les fouilles de Regina.

Pour en revenir à l'appui que la fable prête à l'art populaire et plaisant, je citerai M. Édouard Fournier :

« Chez les Romains, cette sorte de satire figurée par les animaux se retrouve encore, soit comme provenant de l'esprit grec, soit plutôt comme héritage de la vieille comédie. Elle était trop populaire pour ne pas avoir cette dernière origine, toute nationale.

« Les cabaretiers même se faisaient des enseignes avec ce genre de *caricatures*.

« Phèdre ne dit-il pas que l'idée de la fable du *Combat des rats et des belettes*, conçue toute dans cet esprit de l'animal parodiant l'homme, lui vint d'un tableau grossier qu'il avait vu au-dessus de la porte d'un cabaret [1] ? »

---

[1] Je dois ajouter, pour me mettre de niveau avec la science actuelle, que Phèdre semble encore plus menacé dans sa personnalité qu'Ésope. Suivant Daunou et d'autres critiques, la basse latinité de Phèdre inspirerait de terribles doutes et passerait pour avoir été composée par quelque moine du moyen âge. Voilà ce que j'entends dire autour de moi.

## XII

**CARICATURE DE CARACALLA.**

On voit au musée d'Avignon deux petits bronzes qui passent, l'un pour une représentation caricaturale de Caligula, l'autre pour celle de Caracalla.

Le Caligula (voir page suivante) est resté à peu près ignoré et vierge de commentaires; toute l'attention s'est portée vers le Caracalla.

« L'antiquité, qui nous apparaît sous un aspect presque toujours grave dans le lointain de l'histoire, n'avait pas moins que les modernes l'instinct de la plaisanterie. » Ainsi parle M. Lenormant dans un mémoire[1] à propos de la seconde statuette, que le catalogue désigne ainsi : « Un nain couronné de

---

[1] *Institut de correspondance archéologique*, atlas, vol. II, 1834-38.

laurier, qu'on dit être la caricature de Caracalla,

CALIGULA.
Bronze du musée d'Avignon.

distribuant d'une main des petits gâteaux et tenant de l'autre un panier de friandises [1]. »

[1] « J'ai admiré au musée d'Avignon une excellente petite carica-

M. Lenormant pense que les deux statuettes sont la caricature de Caracalla.

« Toutes deux, dit l'archéologue, passent pour des imitations grotesques de l'empereur Caracalla. Cette opinion, incontestable en ce qui concerne le *héros* couronné de laurier qui tient des gâteaux dans une corbeille et semble les vendre ou les distribuer, me paraît plus douteuse si on l'applique à l'autre *héros* nu et casqué dont le bras gauche devait tenir un bouclier, et le droit, qui manque, brandir une lance. Une jolie figurine du Cabinet de France reproduit le même motif, sans qu'on démêle dans la tête rien qui rappelle les traits de Caracalla. Toutefois, après avoir exprimé nos doutes, nous devons ajouter que la vraisemblance demeure en faveur de ceux qui reconnaissent un Caracalla dans notre *héros combattant*.

« L'auteur de la caricature, en nous montrant Caracalla sous les traits d'un dieu, n'a choisi, ni Hercule, ni aucun des habitants de l'Olympe distingués par leur force ou leur beauté : il a choisi Vulcain,

---

ture de Caracalla représenté en marchand de petits pâtés, » dit Stendhal (*Mémoires d'un Touriste*. 1858, 2 vol. in-8°). M. Mérimée est du même avis : « Une petite caricature de Caracalla, représenté en marchand de petits pâtés, est un chef-d'œuvre qui prouve qu'en France on a toujours eu le sentiment exquis du ridicule ; c'est la meilleure *charge* que j'ai vue, et M. Dantan devrait l'étudier comme un modèle classique. » (*Voyage dans le midi de la France*. 1835, in-8°.)

le dieu laid et difforme par excellence. La courte
tunique attachée sur l'épaule gauche, détachée de
la droite, est caractéristique du dieu hémiurge.
L'exiguïté de la taille, les jambes courtes et dif-
formes, conviennent aussi bien à Vulcain qu'à Ca-
racalla. »

M. Lenormant cherche encore d'autres preuves
dans les détails de la seconde statuette pour mon-
trer qu'ils ne peuvent appartenir qu'à Caracalla.

« La couronne de laurier sur la tête du dieu n'est
peut-être pas seulement un attribut impérial. D'a-
bord on voit fréquemment une coiffure semblable
sur la tête de Vulcain; sans doute aussi devons-nous
chercher ici une allusion à ces *couronnes d'or* que
Caracalla se faisait décerner par les villes à chaque
prétendue victoire, et qui, suivant le prétendu té-
moignage de Dion Cassius, n'étaient qu'un prétexte
pour d'odieuses exactions. La corbeille que tient Ca-
racalla est évidemment la *sportella* qui servait aux
libéralités publiques des empereurs, et qu'on re-
trouve si souvent dans la main des génies sur les
diptyques consulaires. Les gâteaux figurent le *pain*,
la distribution de froment qui accompagnait les
spectacles du Cirque, *panem et circenses*. Peut-être
aussi doit-on chercher dans la forme de ces gâteaux
et dans l'X[1] tracé sur leur surface supérieure une

---

[1] Cet *X* n'est-il pas plutôt la marque dite *rayage* que les pâtissiers

allusion, soit à des signes de la libéralité consulaire,

CARACALLA.

Bronze du musée d'Avignon.

qu'on remarque assez souvent sur les diptyques, soit plutôt encore à un impôt du *dixième* qui figura

ont de tout temps gravée à la pointe du couteau sur les gâteaux pour les empêcher de brûler?

au nombre des extorsions de Caracalla. En somme, l'artiste a voulu nous montrer ici un empereur divinisé, libéral pour ses soldats aux dépens de ses autres sujets. »

Hérodien et Dion Cassius ont donné des traits de ce féroce empereur que le peuple détestait, mais que l'armée défendait. Le peuple l'avait surnommé *Tarantas*, qui était le nom d'un gladiateur, ignoble de figure, petit de taille, à l'âme basse et aux instincts grossiers.

Meurtrier de son frère, gorgeant les soldats à l'aide d'impôts arbitraires qu'il prélevait sur ses sujets, cruel jusqu'à la férocité dans la Gaule, faisant massacrer la jeunesse d'Alexandrie pour se venger de quelques satires contre lui et contre sa mère, Caracalla, exécré et haï par les fils de ses victimes, dut être caricaturé par les Alexandrins, dont Hérodien disait : « Ils paraissent naturellement aimer la raillerie et dire habituellement des plaisanteries, lançant sur les puissants beaucoup de choses qui leur paraissent agréables, mais pénibles pour ceux qui sont raillés[1]. »

---

[1] La preuve que la malignité n'épargna pas Caracalla, c'est le massacre d'Alexandrie. Les historiens sont d'accord que, pour se venger des railleries que le peuple de cette ville s'était permises sur son compte, il s'y rendit en grande pompe, fit semblant de n'avoir eu aucune connaissance de ces plaisanteries, sacrifia aux dieux du pays, et, une nuit, quand la ville était plongée dans le plus profond sommeil, le signal fut donné et les soldats de Cara-

Ainsi se trouve démontrée l'importance de la caricature.

Voilà une petite figure de bronze perdue dans un musée de province ; en apparence ce n'est rien, jusqu'à ce qu'un érudit juge qu'elle peut être la représentation de l'empereur Caracalla.

A ce propos la mémoire d'un cruel tyran est remise en lumière par la science archéologique ; ses crimes sont étudiés à nouveau. Il a avancé la mort de son père. Il a poignardé son frère Géta dans les bras de sa mère. Il a fait mettre à mort tous les amis de son frère. Il ordonne le pillage de la ville d'Alexandrie pour quelques plaisanteries. Il fait empoisonner son favori Festus. Il prend les surnoms de

calla, pénétrant dans les maisons, firent main basse sur tous ceux qu'ils rencontrèrent.

Les Alexandrins paraissent avoir été de tout temps un peuple léger et plaisant. Voici un fait tiré des *Annales* de Baronius, cité par Tillemont dans son *Histoire des Empereurs romains* ; ce fait se passait sous Vespasien :

« Les Alexandrins prirent un fou, nommé *Carabas*, qui courait les rues tout nu, le couvrirent d'une natte pour lui servir de cotte d'armes, lui mirent un diadème de papier sur la tête et un brin de roseau à la main. Après l'avoir habillé en roi, ils le mirent en un lieu élevé, où chacun lui venait rendre ses respects, plaider devant lui, prendre ses ordres et faire tout ce que l'on fait aux princes. D'autres, avec des bâtons sur l'épaule au lieu de hallebardes, étaient autour de lui comme ses gardes, et tout le peuple, en criant, l'appelait *Maris*, qui en syriaque signifie prince. »

Il est bon de remarquer que cette cérémonie burlesque fut imaginée pendant le séjour à Alexandrie d'Agrippa, roi des Juifs, qui venait de Rome et se rendait dans ses États.

*Germanique* et de *Parthique*, quoique la guerre contre les Parthes et les Germains ait tourné à sa honte. Il a l'audace de faire élever des statues dont le buste géminé montre d'un côté les traits d'Alexandre, de l'autre les siens. Il fait brûler sous ses yeux les livres du plus grand des philosophes, d'Aristote. Il opprime le peuple au profit de la soldatesque. Il meurt assassiné, il est vrai, et trouve un châtiment qui se fait trop attendre; mais n'eût-il pas été châtié par le fer d'un citoyen, que la caricature l'épie dans ses gestes et son masque. Qui sait si le fils d'une de ses victimes n'a pas coulé sa figure dans le moule d'où est sorti ce petit bronze!

Caracalla se croit puissant parce qu'il a l'armée pour lui, et voici qu'un artiste sorti de ce peuple opprimé lègue sa honteuse mémoire aux siècles à venir, pour que les siècles à venir en retrouvant cette figurine se disent : « Ceci fut l'image d'un empereur exécré de son peuple. »

Aristote ne reconnaissait pas la puissance de la caricature; mais c'est qu'alors la plume était plus vengeresse que le crayon. Qu'on lise cette impitoyable éloquence s'attaquant au cynique empereur Commode, qui faisait publier par la ville le catalogue de ses débauches et de ses cruautés :

« Pour l'ennemi de la patrie point de funérailles; pour le parricide point de tombeau ; que le parricide soit traîné; que l'ennemi de la patrie, le parricide,

le gladiateur soit mis en pièces dans le spoliaire!
Ennemi des dieux, bourreau du sénat; ennemi des
dieux, parricide du sénat; ennemi des dieux et du
sénat, le gladiateur au spoliaire! Au spoliaire le
meurtrier du sénat! Au croc le meurtrier du sénat!
Au croc le meurtrier des innocents! Pour l'ennemi,
pour le parricide, point de pitié! Que celui qui n'a
pas épargné son propre sang soit traîné au croc des
gémonies; aux gémonies celui qui t'aurait fait mou-
rir, ô Pertinax! Tu as partagé nos terreurs, nos
périls. Pour que nous soyons sauvés, bon et grand
Jupiter, conserve-nous Pertinax. Vive la fidélité des
prétoriens! Vivent les cohortes prétoriennes! Vivent
les armées romaines! Vive la piété du sénat! Que
le parricide soit traîné, nous t'en prions, Auguste,
que le parricide soit traîné! Exauce-nous, César:
les délateurs au lion! Exauce-nous, César: les dé-
lateurs au lion! Honneur à la victoire du peuple ro-
main! Honneur à la fidélité des soldats! Honneur à
la fidélité des prétoriens! Honneur aux cohortes
prétoriennes! A bas les statues de l'ennemi, les sta-
tues du parricide, les statues du gladiateur, du gla-
diateur et du parricide! Que l'assassin des citoyens
soit traîné; que le parricide des citoyens soit traîné;
plus de statues au gladiateur... Que la mémoire du
gladiateur parricide soit abolie; que les statues du
gladiateur soient renversées! Abolissons la mémoire
de l'impur gladiateur; le gladiateur au spoliaire!

7.

Exauce-nous, César : que le bourreau soit traîné, que le bourreau du sénat, selon l'usage, soit traîné au croc! Plus cruel que Domitien, plus impur que Néron, qu'il lui soit fait comme il a fait!... Au croc le cadavre du parricide, au croc le cadavre du gladiateur, le cadavre du gladiateur au spoliaire! Prends les voix, prends les voix! Nous opinons tous pour qu'il soit traîné au croc. Au croc le meurtrier de tous; au croc celui qui n'a épargné ni le sexe ni l'âge; au croc l'assassin de tous les siens; au croc le déprédateur des temples, le violateur des testaments, le ravisseur de toutes les fortunes; qu'il soit traîné! Nous avons été esclaves des esclaves. Que celui qui faisait acheter le droit de vivre soit traîné; que celui qui faisait acheter le droit de vivre et ne tenait point sa parole soit traîné; que celui qui a vendu le sénat soit traîné; que celui qui a vendu aux fils leur héritage soit traîné! Hors du sénat les espions; hors du sénat les délateurs; hors du sénat les suborneurs d'esclaves! Et toi qui as partagé nos craintes... fais le rapport, prends les voix sur le parricide; nous demandons ta présence. Les innocents n'ont pas reçu la sépulture; que le cadavre du parricide soit traîné! Le parricide a exhumé les morts; que le cadavre du parricide soit traîné[1]! »

Cela soulage d'entendre un si beau cri de ré-

---

[1] V. J. Leclerc, *les Journaux chez les Romains*. 1838, Didot, in-8°.

volte. On respire à pleins poumons. L'opprimé se redresse et l'indignation qui s'échappe de sa poitrine fait palpiter les cœurs des citoyens. Il est des instants où la révolte est sublime et enfante des imprécations qui ne sont plus seulement de l'art populaire, mais du grand art à la Shakspeare.

Seuls les modernes ont pu faire passer une telle indignation dans le crayon. L'eau-forte n'était pas employée dans l'antiquité comme de nos jours, où quelques Anglais ont fait mordre non-seulement leur planche, mais les personnages avec la planche; et ce qui restait d'acide, il semble que quelques caricaturistes l'ont jeté à la figure des grands.

Masque d'après une cornaline.

## XIII

#### ÉTROITE COUTURE DE L HOMME ET DE L'ANIMAL.

En étudiant le sens mystérieux de quelques bronzes à corps d'hommes et à têtes d'animaux, je songe combien l'art suit la marche de la nature.

La Bible nous apprend que dans la formation primitive des êtres, l'homme fut créé le dernier, comme l'objet le plus parfait qui pût être réalisé. On voit la nature à l'état d'apprentissage, tâtonner, se tromper quelquefois, donner la vie à des monstres, se reprendre, trouver des formes mieux équilibrées, faire sortir de terre d'admirables animaux, et toujours marcher de progrès en progrès jusqu'au septième jour où, triomphant, le maître-ouvrier put se reposer, ayant créé son chef-d'œuvre, l'homme.

Il en fut des ouvrages sortis de la main des statuaires et des peintres comme des êtres fabriqués par la nature. L'art antique va, de tâtonnements en tâtonnements, jusqu'à la parfaite représentation de l'homme. Mais combien fut essayée la figure humaine avant d'être traduite dans sa perfection !

L'animal est reproduit dans ses mouvements alertes par les Assyriens qui, je l'ai dit, représentèrent les animaux domestiques avec une perfection que les modernes n'ont pas dépassée ; mais qu'il s'agisse d'un roi puissant, l'Assyrie sculpte seul le masque réel, terminant le corps par des détails empruntés à d'énormes et fabuleux animaux.

En Égypte, au contraire, le corps est emprunté à l'homme, la tête à l'animal. Tout est hypothétique en telles matières, et la science de longtemps encore ne dira son dernier mot sur ces peuples dont le *Sesame* est si profondément caché.

Les Grecs empruntèrent une partie de leur mythologie au culte égyptien ; c'est ce qui explique comment eux aussi divinisèrent l'animal et regardèrent l'homme à travers la bête.

Qu'est-ce que le centaure ? Un accouplement de cheval et d'homme.

Le satyre ? Un mélange d'homme et de bouc.

Le faune ? L'homme joint à la chèvre.

Le phallus de Priape est souvent une corne.

Hercule est issu du taureau. Certaines statues le

montrent avec un cou bestial, trace de son ancienne origine.

Les satyres luxurieux ont emprunté au bouc intempérant ses cornes, ses oreilles, ses cuisses et ses jambes. Les faunes, plus chastes, furent dotés des oreilles, des queues et des cornes naissantes des jeunes boucs.

Lucien, dans la description d'une peinture de Zeuxis, donne une idée de ces bizarres accouplements :

« Sur un épais gazon est représentée la centauresse. La partie chevaline de son corps est couchée à terre, les pieds de derrière étendus; sa partie supérieure, qui est toute féminine, est appuyée sur le coude; ses pieds de devant ne sont point allongés comme ceux d'un animal qui repose sur le flanc, mais l'une de ses jambes, imitant le mouvement de cambrure d'une personne qui s'agenouille, a le sabot recourbé; l'autre se dresse et s'accroche à terre, comme font les chevaux quand ils essayent de se relever. Elle tient entre ses bras un de ses deux petits et lui donne à teter, comme une femme, en lui présentant la mamelle; l'autre tette sa mère, à la manière des poulains. . . . . . . . . . .

. . . . . Pour moi, j'ai surtout loué Zeuxis pour avoir déployé dans un seul sujet les trésors variés de son génie, en donnant au centaure un air terrible et sauvage, une crinière jetée avec fierté, un corps

hérissé de poils, non-seulement dans la partie chevaline, mais dans celle qui est humaine. . . . La femelle ressemble à ces superbes cavales de Thessalie qui n'ont point encore été domptées et qui n'ont pas fléchi sous l'écuyer. Sa moitié supérieure est d'une belle femme, à l'exception des oreilles, qui se terminent en pointe comme celles des satyres; mais le mélange, la fusion des deux natures, à ce point délicat où celle du cheval se perd dans celle de la femme, est ménagé par une transition si habile, par une transformation si fine, qu'elle échappe à l'œil et qu'on ne saurait y voir d'intersection[1]. »

Un bronze du cabinet Caylus expliquera mieux ma pensée; en cherchant le véritable sens de cette figurine, je me demande si l'art hiératique des Égyptiens (la représentation de l'homme avec une tête d'animal) ne fut pas le germe d'un art satirique postérieur.

Les Romains, qui avaient tant emprunté aux Égyptiens, se raillèrent de leurs dieux comme nous nous moquons des choses du passé. Les Égyptiens avaient élevé l'animal à la haute position de dieu; les Romains rabaissèrent l'homme en montrant sa parenté avec certains animaux.

« Les hommes, dit le comte de Caylus qui s'inté-

[1] *Zeuxis et Antiochus.* Œuvres de Lucien, trad. par E. Talbot. Hachette, 1857.

ressait au sens satirique de ces sortes de monuments, ont toujours été frappés du ridicule, et les nations les plus sages ont non-seulement succombé au plaisir de le relever, souvent encore elles ont fait servir les arts à communiquer l'impression qu'elles en avaient reçue. Pline et quelques historiens ont rapporté plusieurs exemples de ces sortes de critiques que la Grèce leur avait fournis. Ainsi je ne doute pas que, dans le nombre des monuments qui sont venus jusqu'à nous, il n'y en ait plusieurs de satiriques ; mais le caractère des personnages étant aussi inconnu que le fond de la plaisanterie, il est impossible aujourd'hui de sentir la finesse de ces badinages, auxquels il est certain que la ressemblance extérieure ajoute infiniment. Nous ne pouvons donc les apercevoir que très-généralement, et même avec peine, d'autant qu'il est rare de trouver des monuments de ce genre aussi peu douteux que celui-ci.

« Ce bronze, continuait M. de Caylus, représente un sénateur romain avec toute la gravité de son état, c'est-à-dire habillé d'une toge plus exactement rendue peut-être que sur aucun autre monument. Ce digne consulaire tient à la main le volume ou le rouleau qu'on était dans l'habitude de donner aux hommes de cet état. Outre que la tête de ce personnage est celle d'un ours parfaitement dessinée, l'habitude du corps, le maintien et la position des pieds

ressemblent à cet animal. J'avoue que le *scrinium* ne paraît point ici; il était un témoignage qu'on avait

Bronze du cabinet des médailles.

exercé les principaux emplois du sénat. Cependant, je croirais volontiers que cette critique, ou que cette *charge*, pour employer le terme consacré par les modernes, serait celle d'un consul, cette dignité mettant un homme plus au jour et l'exposant davan-

tage au ridicule ; il paraît, du moins, que ce portrait est celui d'un homme fort connu dans son temps, car on ne prend point la peine de faire jeter en bronze une figure pour tourner en ridicule un homme ignoré. L'examen des consuls du Haut-Empire, car le bon goût du travail donne une pareille date à ce monument, pourrait, absolument parlant, faire retrouver le nom de celui qu'on a eu en vue ; mais l'éclaircissement ne vaudrait pas la peine de la recherche. »

Il n'y aurait rien à ajouter au commentaire de l'homme érudit qui, l'un des premiers au dix-huitième siècle, comprit l'importance de l'archéologie antique et dépensa une partie de sa fortune à la révéler aux curieux de son temps, si réellement ce personnage avait une tête d'*ours;* mais il s'agit d'une tête de *rat*[1].

Il existe pourtant peu d'analogie dans les museaux ; mais M. de Caylus, trompé par un dessinateur ignorant[2] qui, en triplant la figure de grandeur, lui avait enlevé sa finesse, écrivit sa dissertation d'après le croquis ; et il crut (peut-être n'avait-il pas le bronze sous les yeux) que

[1] « 3093. Acteur comique, ou peut-être *caricature*. C'est un personnage revêtu de la toge, de l'extérieur le plus grave, mais avec une tête de *rat*, debout, tenant un volume de la main gauche, et relevant de l'autre les plis de sa toge. H., 4 cent. 1/2. » (Chabouillet, *Catalogue général et raisonné des camées et pierres gravées de la Bibliothèque impériale.* Paris, 1858.)

[2] Le mien a également poussé la tête à l'ours; vue à la loupe, cette tête appartient à un rat.

cette statuette représentait un personnage consulaire qu'on avait voulu satiriser sous les traits d'un animal vorace et paresseux, quand il s'agissait sans doute de la parodie d'un homme fluet, agile et rongeur.

Le second bronze du cabinet des médailles, qui re-

Autre bronze du cabinet des médailles, vu de profil (voir page 137).

présente un « acteur comique » (?) à masque et tête de *rat*, debout, enveloppé dans un ample manteau qui

cache les deux mains, est plus fruste que le précédent, sans doute par un long enfouissement dont il porte encore des traces; mais une variante est à signaler. Enveloppé dans les plis de son manteau, le personnage ne tient pas à la main le *volumen* (voir la figure page 127) : ce *volumen*, dans ces choses douteuses on ne saurait trop insister, peut mener les commentateurs à des découvertes sur l'emploi qu'occupait le personnage caricaturé. Ici, rien qu'une tête de rongeur s'échappant des plis d'un vaste manteau.

Est-ce un acteur? J'en laisse la recherche à ceux qui voudront aborder l'énorme et difficile travail de l'histoire du théâtre comique expliqué par les monuments antiques.

Les naturalistes de l'antiquité furent frappés des analogies entre l'homme et l'animal. Les conformités de lignes physionomiques de l'homme et de certains animaux devaient faire réfléchir Homère et Aristote, les poëtes et les savants.

Quel est l'observateur qui n'ait remarqué la parenté de l'homme et de la bête « unis par une estroite couture, » dit admirablement Montaigne. Nous avons une secrète défiance pour l'homme dont la figure se profile en museau de renard. Une face de bouledogue ne prouve pas habituellement la délicatesse de l'être doué par la nature de cette conformation.

Les pères des sciences naturelles, ayant constaté ces rapports du physique et du moral, en conclurent que les hommes qui offraient quelques particularités linéaires communes avec celles des quadrupèdes, des oiseaux et des poissons, devaient, jusqu'à un certain point, être doués du caractère de ces animaux. Ils y revinrent souvent et à différentes reprises :

« Quoiqu'il n'y ait nulle ressemblance proprement dite entre l'homme et les animaux, dit Aristote, il peut arriver néanmoins que certains traits du visage humain nous rappellent l'idée de quelque animal. »

Ainsi s'exprime le philosophe dont les idées furent suivies de près par les physiognomonistes qui vinrent plus tard glaner dans ce riche héritage scientifique, témoin Adamantius, paraphraseur des doctrines d'Aristote :

« ..... Outre cela, les hommes ont des ressemblances avec les bestes, non pas tout à fait, mais en quelque façon : principalement avec leur naturel, les uns plus, les autres moins. En ce sens-là juge du naturel de l'homme par celuy de la beste à laquelle il ressemble. Que s'il ressemble à plusieurs, juge de luy par toutes celles à qui il ressemble : car il est à croire que tenant de leur forme, il tient de leur nature[1]. »

[1] *La Physionomie, ou des indices que la nature a mises au corps*

Homère, le premier, employa l'animal comme terme de comparaison avec l'homme, soit qu'il en tirât un signe de beauté, soit que ses héros en fissent une injure méprisante. Suivant Homère, les yeux des déesses sont beaux quand ils sont grands et qu'ils approchent de ceux du bœuf : comparaison qui paraitrait médiocre dans le dictionnaire de la galanterie moderne. Achille reproche avec plus de raison à Agamemnon ses yeux de chien et son cœur de cerf.

Les hommes au nez rond, dit Aristote, sont de grands cœurs et tiennent du naturel des lions.

Il écrit à Alexandre qu'un dos étroit dénote un esprit discordant, et que l'homme ainsi conformé doit être comparé aux singes et aux chats.

Le père de la philosophie dit encore que les hommes qui ont la tête pointue sont sans honte et ressemblent aux corbeaux et aux cailles.

Adamantius juge que les yeux enflammés, semblables à ceux du chien, annoncent l'impudence.

Aristote fait observer à Alexandre que les cheveux plats et souples indiquent la douceur, peu d'énergie, de la timidité; et que tous les animaux qui ont le poil doux au toucher (cerf, lièvre, brebis), sont timides.

*Regarder en taureau* s'appliquait dans l'antiquité

---

*humain*, traduit du grec d'Adamantius et de Mélampe, par Henry de Boyvin du Vavroüy, âgé de douze ans. Paris, ᴍ ᴅᴄ xxxv.

aux louches. Aristophane le dit à propos d'Eschyle, et Platon à propos de Socrate.

Polémon et Adamantius prétendent (singulière prétention !) que l'homme dont les fesses sont modérément charnues, ridées et comme desséchées, est plein de malice ; et ces deux physiognomonistes le comparent au singe.

Principes dont quelques-uns ont été admis par Conciliator, Albert, Cardan, Bacon, Porta, et de nos jours par Lavater ; mais l'affirmation de la relation de l'homme et de l'animal se montre si précise à tant d'endroits des œuvres d'Aristote, qu'elle dut avoir une influence sur les artistes de l'antiquité.

Les naturalistes anciens cherchaient le caractère de l'homme dans l'animal ; sans doute les artistes de la même époque obéirent à la même loi, et c'est ce qui explique comment l'idée satirique vint se greffer plus tard sur des observations scientifiques.

Le comte de Caylus dit qu'on voit dans le cabinet des jésuites, à Rome, un bronze à peu près semblable à celui qu'il a fait dessiner, et il parle par ouï-dire d'un *Ane revêtu de la toge consulaire*, bronze que possédait le cardinal Albani.

Une curieuse statuette satirique du musée de Rouen vient s'ajouter à ces spécimens de la caricature antique.

Ces bronzes à tête d'animal étant rares, peu étu-

diés jusqu'ici, il convient d'en donner l'origine. Le bronze du musée de Rouen provient de la collection Denon, où on le trouve ainsi catalogué.

Bronze du musée de Rouen.

« N° 491. Statuette en bronze. — Un personnage togé, debout, tenant un *volumen* roulé dans la main gauche.

« Cette petite figure, dont la tête est celle d'un *ours*, nous semble avoir été faite dans un but satirique, et probablement pour ridiculiser quelque orateur connu. »

Les catalogueurs sont quelquefois légers.

« J'ai une seule observation à faire sur cette description, m'écrit M. André Pottier, directeur du musée d'antiquités de Rouen : c'est que la tête est bien positivement celle d'un *rat*, et non d'un *ours*, comme l'a pensé le descripteur, ni d'un *lièvre* ou d'un *chien*, comme quelques autres personnes l'ont également répété. Ce serait contredire toutes les notions d'histoire naturelle sur les traits caractéristiques de la physionomie des animaux que d'en juger autrement. »

Une grande exactitude est nécessaire dans le dessin de ces monuments satiriques qui prêtent tant aux commentaires. Un artiste distingué, M. Morin, directeur de l'école municipale de dessin de Rouen, a bien voulu dessiner à mon intention le bronze sous plusieurs faces, pour en faire saisir le caractère précis.

En effet, il s'agit d'un rat.

Sans doute le sculpteur, en mélangeant au corps d'un homme important la figure d'un si enragé rongeur, voulut faire quelque allusion aux exactions d'un haut fonctionnaire public qui grignotait sur tout, sur les vivres, sur l'argent; mais quel était ce personnage?

« Animal, sombre mystère! » s'écrie quelque part M. Michelet.

Ce petit bronze me préoccupe autant que si je voulais connaître la pensée de l'animal vivant.

Ainsi trois figures presque identiques représentent des personnages à tête de rat. Était-ce un même individu que la caricature poursuivait par ces représentations multiples ?

FIGURE EN TERRE CUITE
Grandeur de l'original.

La statuette ci-contre, que j'ai acquise à la vente du cabinet du vicomte de Janzé, n'éclaire pas la question, quoique la parfaite conservation de la terre cuite nous montre un homme à tête de porc frappant sur une sorte de tambour de basque.

Cette représentation cache-t-elle encore quelque allusion à un personnage célèbre par ses actes ou ses fonctions? Les catalogueurs habituellement s'en tirent en donnant la hauteur en millimètres des figurines; cela ne me suffit pas.

Ces rats, ces porcs, ces singes avec lesquels joue l'art antique, cachent une idée sur laquelle l'attention éveillée des érudits et des curieux fera jaillir un jour quelque rayon de déduction lumineuse.

Je ne suis pas moins préoccupé en face d'un bronze du cabinet des médailles, représentant un singe fort occupé à méditer sur le contenu d'un vase qu'il tient en main [1].

De même que les bronzes à tête de rat, celui-ci est finement modelé, mais que représente-t-il?

Le poëte satirique Pallas répond presque à la question par ce fragment de l'*Anthologie* : « La fille

---

[1] « 3099. CARICATURE, ou peut-être ACTEUR dont le masque figure une tête de singe, debout, vêtu d'une courte tunique à ceinture et à capuchon, tenant un vase de la main gauche. Deux bandelettes se croisent sur sa poitrine et sur son dos comme nos buffleteries. H. 9 cent. 1/2. » (Catalogue du cabinet des médailles.)

d'Hermolycus s'est unie à un singe de la grande espèce, et a mis au monde une quantité d'Hermosinges. »

Bronze du cabinet des médailles.

Art baroque aussi singulier que celui des Japonais où l'animal joue un rôle mystérieux, au sujet

duquel l'imagination doit être bridée systématiquement.

Tout est doute dans ces matières; et comme le disait le savant professeur Galland : « Il est périlleux d'establir des maximes generales ez choses esloignées de nostre temps et de nos yeux. »

Figurine en bronze du cabinet des médailles, vue de face.
(Voir page 127).

## XIV

**PRIAPE.**

De toutes les images païennes qui ont réussi à se glisser dans les temps modernes, celle de Priape est certainement la plus singulière, quoique la pudeur des nouvelles civilisations ait dépouillé le dieu de l'emblème qui faisait dire à Lucien : « Priape est un peu plus mâle que ne le veut la décence; » mais le masque est resté dans sa pureté satyrique, grâce aux peintres, gens un peu païens. Aussi est-il inutile d'insister sur cette physionomie narquoise, goguenarde et facétieuse, qui a quelque parenté avec la comique figure de Henri IV, non pas l'académique Henri IV du pont Neuf, mais le Béarnais tel que le représentent les gravures du temps, avec l'œil émerillonné et ce nez prodigieusement bouf-

fon, qui tout de suite mettait les dames en belle humeur.

Priape est mal connu, les érudits ayant craint d'étudier les choquants attributs d'un dieu, qui, loin de les dissimuler, s'en enorgueillit, appelle l'attention sur eux et les chante en vers licencieux. Aussi la langue française n'a-t-elle pu recueillir les propos salés de Priape qu'en les recouvrant du masque latin, et encore quelquefois il a fallu attacher le masque grec par-dessus le premier, tant le déguisement était léger.

J'entreprends de détacher un cordon de ce masque pour les curieux de notre époque qui ne sont pas initiés, comme nos pères, aux gaillardises grecques et latines; mais j'apporterai dans cette tâche délicate toute la prudence nécessaire.

Priape fut d'abord bien traité par les poëtes pastoraux de l'antiquité; il semble presqu'aussi innocent que Pan. Une épigramme votive de Crinagoras l'assimile au dieu Pan, les offrandes sont partagées entre les deux; et si plus tard la personnalité du dieu tourna au grotesque, on ne saurait en accuser les poëtes naturalistes qui, pleins de sympathie pour cette pauvre statue de bois dont souvent la tête disparaissait au milieu des roseaux, chantaient l'humilité du patron des pêcheurs, se contentant de modestes hommages.

Une grève aride, des mouettes qui volent en rasant

le rivage, voilà le plus souvent la compagnie du dieu, car la petite voile blanche qui se dessine sur le bleu de l'horizon, ramènera seulement au matin le pêcheur fatigué, qui n'a guère le temps de sacrifier à son patron.

Priape est le meilleur exemple de la différente façon de juger les hommes. Qu'un poëte satirique aperçoive sa barbe au-dessus de la haie d'un verger, aussitôt il accable le dieu de mille sarcasmes; au contraire, quand le doux Théocrite a chanté Priape, s'il remarque sa bizarre nudité, c'est pour l'entourer de si tendres verdures, que toute trace grimaçante disparaît de la figure du « bon » Priape.

« Vers la place où tu vois des chèvres, détourne-toi, chevrier, et tu trouveras une statue en figuier récemment taillé, ayant encore son écorce, à trois jambes et sans oreilles, mais avec un phallus capable d'accomplir les œuvres d'Aphrodite. Alentour s'étend une enceinte circulaire, et une onde limpide, qui sans cesse tombe en cascade des rochers, coule dans le feuillage verdoyant des lauriers, des myrtes et des cyprès embaumés. Une vigne l'entoure d'une guirlande où sont suspendues des grappes mûres. Les merles printaniers y sifflent en variant leur ramage, et les rossignols leur répondent par des cadences mélodieuses. Là, va t'asseoir, chevrier, et au bon Priape demande qu'il me délivre des liens amoureux où me retient Daphnis, et dis-lui que je

vais lui immoler une belle chèvre s'il défère à ma prière. Si j'obtiens ce que je demande, je veux lui offrir un triple sacrifice. Oui, je sacrifierai une génisse, un bouc aux longs poils, et un agneau que je garde au bercail. Daigne le dieu m'être propice ! ».

Ainsi parle Théocrite, plein d'indulgence pour le dieu qu'il rend presque poétique.

Satyrus et Archias ont peint également un Priape modeste, secourable, protecteur des ports et se contentant des plus simples hommages :

« Moi, humble et petit Priape, j'habite une jetée que la mer baigne de ses flots, et jamais les mouettes n'ont eu peur de moi ; avec une tête pointue et sans pieds, je suis tel que, sur une plage solitaire, pouvaient me sculpter de pauvres pêcheurs. »

Quand ils avaient fait un bon coup de filet, les pêcheurs reconnaissants consacraient à Priape une table de hêtre, un banc rustique de romarin et une coupe de verre, afin que le dieu pût tranquillement se désaltérer en face des eaux bleues du golfe. C'étaient de modestes hommages, mais Priape les recevait avec joie de la main de ces pieux et braves gens. Et pourtant tous n'étaient pas si reconnaissants.

Une épigramme votive de Mecius Quintus nous apprend la coquinerie d'un pêcheur :

« O Priape, qui te plais sur les roches polies d'une île ou sur les âpres récifs du rivage, le vieux pêcheur Pâris t'a consacré ce homard, qu'il a pris avec ses meilleures lignes. Après en avoir placé la chair cuite sous ses dents usées par l'âge, il t'a offert, dieu propice, l'enveloppe du crustacé. Ne lui donne pas beaucoup en échange, ô Priape! que ses filets heureux lui procurent les moyens d'apaiser son estomac qui crie la faim. »

J'admire le raisonnement du vieux pêcheur : il a pris un homard *avec ses meilleures lignes*. Priape se lèche déjà les lèvres de goûter à ce beau poisson. Le pêcheur a des *dents usées par l'âge*. Priape en sourit. L'estomac du vieillard est débile ; le homard est une chair lourde. Le pêcheur y touchera à peine ; Priape aura certainement pour sa part les trois quarts au moins du homard. Et voilà que le glouton et sacrilége pêcheur avale la bête tout entière à la barbe du dieu, ne lui laissant que l'enveloppe. Quel cadeau! Comme s'il avait fait un riche hommage à Priape, le goinfre dit qu'il ne lui demande pas *beaucoup* en échange, seulement de beaux coups de filet à l'avenir.

Heureusement tous les invocateurs du dieu n'étaient pas ingrats ; on doit citer le jardinier Lamon qui, demandant pour ses arbres et pour lui la force et la santé, déposait aux pieds de Priape, entourés d'un frais feuillage, une grenade avec son

enveloppe dorée, des figues dont la peau se ride, une grappe de raisin aux grains vermeils, une pomme parfumée avec son léger duvet, une noix sortant de son écale verte, un concombre velouté, une olive presque déjà mûre dans sa tunique d'or.

Joli tableau de nature morte ! Il semble que dans cette description, le poëte ait voulu lutter avec les peintres qui décoraient les intérieurs d'Herculanum.

Mais c'est en action que le dieu tient sa véritable place, prenant la parole et faisant, il l'avoue lui-même, beaucoup de bruit pour rien.

« Ici, sur cette haie, Diomède m'a placé, vigilant Priape, comme gardien de son potager. Voleur, regarde bien comme je suis armé[1]. Et cela, diras-tu, pour quelques salades ? — Oui, pour quelques salades. »

L'arme dont Priape menace les maraudeurs revient à tout instant à l'état de terrible menace. Le dieu ne la changerait pas contre les attributs des rois de l'Olympe. Pourtant cette arme a été cause que les modernes osent à peine peindre Priape en buste ; mais, au temps de la prospérité romaine, le dieu se souciait médiocrement de l'avenir.

« Jupiter a la foudre, s'écrie-t-il, Neptune a le trident ; Mars est puissant par l'épée ; toi, tu as la

---

[1] Ἐντέταμαι. Aspice, fur, quanta te.ligine rumpar... (Grotius.)

lance, Minerve. Bacchus marche au combat avec ses thyrses entrelacés de guirlandes; Apollon tient dans sa main une flèche qu'il lance. La main d'Hercule est armée d'une massue invincible. Mais moi, *terribilem mentula tensa facit.* »

Les poëtes de l'antiquité ont caressé la statue de Priape avec autant de complaisance que Shakspeare la figure de Falstaff; le dieu n'offre-t-il pas plus d'un rapport avec le vantard héros des *Commères de Windsor?* Il y a du matamore dans ses imprécations; on le voit par l'épigramme de Tymnès :

« Je priapise tout le monde, même Saturne, le cas échéant. Point de distinction entre les voleurs (jeunes ou vieux) qui touchent à mes carrés de légumes. Il ne faudrait pas parler ainsi, dira-t-on, pour des salades et des citrouilles. — Il ne le faudrait pas, soit! mais je parle ainsi. »

Quoique Priape crie fort, les poëtes ne se sont pas fait faute de cribler d'épigrammes ce préposé à la garde des citrouilles, le traitant avec le même sans-façon que les polissons qui maraudent dans un verger, sans craindre l'épouvantail à moineaux revêtu de la défroque d'un garde national.

J'ai comparé Priape à Falstaff; il est plus proche cousin de Karakeuz, car tous deux ont sans cesse le pal à la bouche, et au besoin, mettent leurs menaces en action.

« Si je te vois, moi Priape, mettre le pied près de

ces légumes, je te déshabillerai, voleur, dans la plate-bande même, et.... Tu diras que c'est une honte pour un dieu d'agir de la sorte. Je le sais bien, c'est honteux, mais sache qu'on ne m'a placé ici qu'à cette fin. »

Ces morceaux, choisis dans divers poëtes, donnent le véritable sentiment des anciens sur un vice qui honteusement s'est glissé parmi les civilisations modernes. Sous ces épigrammes se cache une satire de la débauche. Pétrone a fait place à des poëtes de troisième ordre, dont les noms, pour la plupart, sont restés inconnus. On dira que ces poëtes appartiennent à la décadence romaine, à l'époque où les satiriques se donnaient à cœur joie le plaisir de railler les vices et les plaies d'une société gangrenée; mais le symbole priapique, tel qu'on le retrouve peint et sculpté sur de nombreux monuments, est d'accord avec les injures que lance Aristophane à la face des débauchés de son temps, car le poëte a donné un moyen certain de reconnaître extérieurement leurs vices, et ces marques phalliques dans leur honteux développement sont les mêmes dont se vante Priape.

La pudeur n'est pas une qualité moderne ; on le voit par l'allocution de Priape à une jeune fille :

« O niaise jeune fille! pourquoi ris-tu? Non, Praxitèle ou Scopas ne m'ont point façonné, je n'ai pas reçu le dernier coup de main d'un Phidias; mais un simple paysan m'a taillé dans un bois grossier, et il

m'a dit : « Tu seras Priape. » Tu me regardes cependant et tu ris à la dérobée... »

Ainsi, sous une forme plaisante que je suis obligé d'atténuer, se manifeste la pudeur antique.

Pour moi, je cherche surtout le côté populaire de Priape. Taillée en bois par le paysan, sa statue fait penser aux gausseries des paysans. Il n'est guère de village où, sur le bord de la route, ne se trouve quelque enseigne facétieuse. Il semble que le peuple ait voulu dérider le voyageur qui passe. Les Latins, d'humeur plaisante, avaient fait de Priape un dieu plaisant, un épouvantail à moineaux, une sorte de garde champêtre grotesque et sans défense. Malgré ses cris, ses vantardises et le terrible supplice du pal dont il menace chaque passant, Priape n'est pas tranquille.

Ainsi Lucien a représenté le dieu abandonné dans un vignoble stérile, frissonnant de terreur comme Falstaff dans la solitude :

« Bien inutilement Eutychide, pour se conformer à l'usage, m'a placé ici, moi Priape, gardien de vignes desséchées. De plus, je suis entouré d'un large fossé. Or, celui qui le franchirait ne trouverait rien à voler que moi, le gardien. »

Priape a peur d'être volé. Une autre épigramme montre le bouffon craignant à plus juste titre d'être brûlé :

« La rose au printemps, en automne les fruits,

les épis en été se rassemblent autour de moi ; il n'est pour moi qu'un horrible fléau, l'hiver. Car je redoute le froid, et je crains que le dieu de bois ne donne à quelques membres engourdis la tentation de se réchauffer. »

Jusqu'ici les commentateurs n'avaient pas pris garde à cette figure comique, qui vaut pourtant la peine d'être étudiée. Si au dix-septième siècle les érudits rassemblèrent en corps les diverses épigrammes concernant le dieu[1], le dix-huitième siècle chercha dans ces publications plus d'obscénité que de science, et l'abbé Rive prétend qu'un ouvrage de d'Hancarville (*Veneres et Priapi uti observantur in antiquis*, Naples, 1771) attira des désagréments à son auteur. Ces sortes de recherches, quand elles sont traitées dans un noble but scientifique, purifient leur origine douteuse.

Dans toutes mes lectures relatives à Priape, je n'ai rencontré qu'un érudit modeste, qui n'a pas laissé de réputation, et qui, selon moi, a trouvé le sens véritable de la personnalité du dieu ; mais l'homme, que j'ai connu, était besogneux, employé par les libraires pour tout faire : comme les écrivassiers du

---

[1] *Priapeia, sive diversorum poetarum in Priapum lusus*, illustrati commentariis Gaspari Schioppii, Franc. Patavii, Ger. Nicolaus, 1664, in-8°. — Plus tard un grammairien en donna également une édition : *Erotopægnion, sive Priapeia veterum et recentiorum* (edente Noel). Lutetiæ Parisiorum, C. F. Patris, 1798, petit in-8° avec fig.

dix-huitième siècle il compilait, traduisait à la fois pour les romans à quatre sous et pour la maison Didot, ne demandait à sa plume ni fortune ni gloire, vivait philosophiquement, se contentant de liberté et d'un maigre gage. Il s'appelait Barré ; personne ne connaît son nom, ses travaux ne font pas autorité. On doit cependant à cet humble écrivain la réelle signification de Priape, qu'il a peint dans une page pleine de mouvement :

« Le nombre des statues et des figures de Priape que produisent les fouilles est très-considérable ; et l'on peut juger facilement de la quantité d'Hermès de cette espèce, soit de pierre, soit de bois, que l'on devait rencontrer dans les campagnes d'Italie, par la seule inspection du recueil des Priapées. Quelle prodigieuse variété d'inscriptions, toutes destinées à être gravées sur le socle de la statue du dieu des jardins, et la plupart placées dans sa bouche même ! Quelle abondance, quelle verve d'injures et d'imprécations contre l'audacieux qui bravera ses défenses ! Quelquefois il prie, souvent il menace. Ici il s'enorgueillit de ses armes : Pallas, Phœbus, Alcide et l'Amour ont bien les leurs ! là, de sa Lampsaque qui certes vaut bien Dodone, et Samos, et Mycène. Plus loin il se vante de n'être point un dieu rigide ; oh ! non, on peut l'approcher sans être pur, *nigrâ fornicis oblitus favillâ !* Puis il étale ses bonnes fortunes, et celles qu'il a eues, et

celles qu'il a manquées. Le bavard ! Amants du village, ne vous y fiez pas ; ce tronc de bois vermoulu voit tout et dira tout. Dans ses révélations facétieuses il pousse la plaisanterie jusqu'au calembour ; pédant, il disserte étymologie ; érudit, il entrelarde de grec ses distiques latins. Ici il se plaint ; le jardin est si pauvre ! Les voleurs, ne trouvant plus rien à prendre, emporteront le Priape lui-même. Puis il reçoit les doux vœux de Tibulle : le voilà tout pastoral et plein d'innocence, toutes fleurs confites dans du miel ! Et de nouveau voici qu'il s'emporte, il devient furieux, il menace ; son arme est la massue d'Hercule, il va frapper tout à l'heure... à l'aide du bras du fermier. — Il est colère, il est lascif, gourmand, vantard et poltron. Quoi de plus ? Il est même un peu fripon, ce zélé protecteur des jardins : il permet d'y voler quand on lui paye tribut, ou du moins il conseille d'aller prendre chez le voisin : « *Il est riche, celui-là, voici le chemin, tournez à gauche, au bout de l'allée.* »

« Le drôle de corps ! L'excellent type à placer à côté de *Falstaff*, de *Polichinelle* et de *Sancho !* Aucun critique n'avait signalé cette création du génie latin, et l'on croit comprendre Plaute[1] ! »

Falstaff, Polichinelle, Sancho sont cousins de Priape, il est vrai ; mais c'est dans l'Orient qu'il

---

[1] L. Barré, *Herculanum et Pompéi*. Didot, 8 vol. in-8°, 1837-40.

faudrait chercher le sosie du dieu antique; j'ai nommé plus haut Karakeuz, le bouffon de Constantinople et d'Alger, dont malheureusement les voyageurs ont négligé d'étudier le caractère. Un jour viendra sans doute où, dessiné par un crayon prudent, Karakeuz pourra montrer les singuliers détours que suit le comique, les germes que laisse chez un peuple l'esprit de conquête, et les analogies d'idées et d'attributs qui se dissimulent sous les habits et le langage d'un pays étranger.

On ne saurait avoir la prétention dans un chapitre si restreint de donner un historique complet des idées antiques relatives au phallus, d'autant plus qu'elles sont de différente nature, à la fois religieuses, licencieuses et satiriques.

Hérodote et saint Augustin font mention de scènes du culte théophallique, qui ne laissent aucun doute sur la gravité des mystères que célébraient les prêtres. Il est resté trace des *phallica*, sortes de chansons qui se chantaient dans les bacchanales. Voilà pour le culte.

Le culte conduisit à l'obscénité.

On lit dans les ouvrages d'Arnobe, de Clément d'Alexandrie et de Pline, que les artistes sculptaient ou peignaient des Vénus, des satyres et des scènes amoureuses pour répondre aux goûts des gens riches et de mœurs désordonnées. Dans la plupart de ces tableaux Priape étalait ses nudités sans vergogne,

comme aussi la fantaisie fit que le dieu Phallus fut adoré jusqu'à table par les buveurs. On a trouvé des vases obscènes appelés *drillopotæ*. Quand ces vases étaient en verre, ils étaient dits *phallovitroboli* ou *phalloveretroboli* (verres à boire ayant forme de phallus).

Juvénal dit : « *Vitreo bibit ille Priapo,* » et il ajoute : « *Vitrei penes quas appellant drillopotas.* »

Ces vases représentaient des nains grotesques, avec un phallus énorme dépassant la chlamyde, et par lequel on buvait.

Dans le *Traité des Amours*, attribué à Lucien, on a la preuve que quelques-unes de ces représentations avaient un caractère comique :

« Nous résolûmes de relâcher au port de Cnide, pour y voir le temple et la fameuse statue de Vénus, ouvrage dû à l'élégant ciseau de Praxitèle. Nous fûmes doucement poussés vers la terre par un calme délicieux que fit naître, je crois, la déesse qui dirigeait notre navire. Je laisse à mes compagnons le soin des préparatifs ordinaires, et, prenant de chaque main notre couple amoureux, je fais le tour de Cnide, en *riant* de tout mon cœur des *figures lascives de terre cuite,* qu'il est naturel de rencontrer dans la ville de Vénus. »

C'est pourquoi, s'il est permis de regarder quelques-uns de ces monuments phalliques comme des amulettes, qu'on suspendait dans les temples et

dans les maisons pour préserver les habitants des sorts ou pour mener à bonne fin le travail de la génération, certains autres étaient peints et sculptés dans l'unique but de pousser aux idées plaisantes. Les Allemands sont de cet avis, qui ont donné le nom de *Caricatur Merkurs* à un Mercure à cheval sur un phallus à tête de bouc, ornementé de sept sonnettes.

Mercure, le dieu impudique de l'Olympe, a trouvé le véritable coursier pour se présenter auprès des belles de la part de son maître, et il ne se déguise guère pour accomplir sa mission, le phallus à tête de bouc, animal impudique, étant d'un symbolisme clair.

Les sonnettes reparaissent fréquemment, attachées au ventre de ces coursiers obscènes, qui affectaient mille formes dévergondées. Et l'explication n'en est pas facile [1].

« Le bruit du bronze, dit Théocrite, détruit les impuretés. » Mais cette tintinnabulation attachée

[1] La publication du chapitre sur Priape dans la *Revue de Paris* a amené nombre de commentaires et de faits curieux qui ne peuvent trouver place dans le livre actuel; j'indiquerai toutefois l'intéressante communication de M. Philippe Burty, qui me fit passer un croquis d'une pierre sculptée détachée des arènes de Nimes. Un phallus ailé, accolé à deux compagnons de la même famille, est guidé par une femme qui le tient en bride. Ce phallus à pieds de cerf porte une sonnette au cou. Un érudit a vu, dans la représentation de ce monument et la place qu'il occupait dans les arènes, l'endroit où s'asseyaient les courtisanes.

aux flancs d'hippogriffes bizarres ne me semble pas expliquée entièrement par le poëte.

Ces grotesques licencieux, ciselés le plus souvent pour servir de lampes, offrent une variété considérable, malheureusement perdue dans de nombreux livres. La question mérite d'être étudiée sérieusement et savamment.

Quel symbole curieux que celui de ce phallus à tête de chien, qui se révolte contre son maître à cheval sur son dos, ouvre une large gueule et semble vouloir le dévorer ! Est-ce une image de la débauche qui tôt ou tard s'empare de son esclave ? Est-ce, d'après le même bronze, l'image de l'homme échappant à ses passions, qui prend son glaive pour trancher la tête de ce phallus furieux [1] ?

On trouva à Herculanum une mosaïque fort curieuse, dont le sujet montre que les Romains se moquaient de Priape et du culte insensé que lui rendaient hommes et femmes.

Un Priape-Hermès, représenté par un coq avec les attributs exorbitants du dieu, attend l'arrivée de trois oiseaux, une poule, une oie et un canard, qui gravement viennent l'implorer.

Cette mosaïque a donné lieu à deux hypothèses

---

[1] Un esprit curieux, dessinateur remarquable, M. Muret, du cabinet des médailles, avait consacré une partie de sa vie à recueillir, d'après les monuments antiques, tout ce qui a rapport au phallus. Il faut espérer qu'on publiera un jour ses dessins.

O.

tout à fait contraires : la première est que l'artiste a voulu prouver que tout dans la nature rend

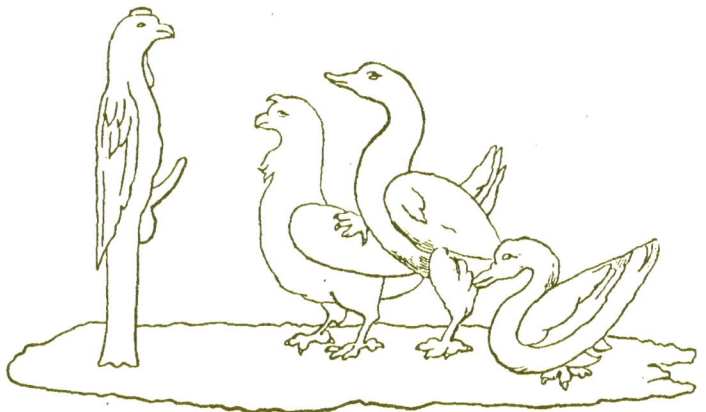

Mosaïque trouvée à Herculanum.

hommage au principe générateur, les hommes, les animaux, les plantes ; la seconde incline au satirique. Selon les commentateurs, l'artiste aurait fait allusion à ce qu'il y a de bestial dans les plaisirs des sens, quand on les sépare des penchants du cœur.

Il y a dans ces représentations matière à méditer pour les esprits sérieux.

Platon, dans le *Timée,* traite de haut la question de la virilité, et Montaigne, le commentant, revient sur cette « virilité tyrannique qui, comme un animal furieux, entreprend par la violence de son appétit sousmettre tout à soy. »

Plus les nations se civiliseront, plus elles tireront le voile sur l'appareil génital dont Aristophane lui-même feint de rougir. Au début des sociétés l'idée n'est pas la même qui nous fait baisser les yeux. L'Inde, l'Égypte, la Chine, le Japon, le moyen âge font des signes de la génération des motifs de fantaisies, de caprices, d'étrangetés, de satires. Qui recueillerait dans un même livre les monuments égyptiens anciens et certains bas-reliefs des cathédrales du moyen âge, montrerait combien de tout temps la luxure a excité la risée.

Bien plus que la femme, l'homme est représenté par ce détail chétif et misérable que les artistes ont développé considérablement pour faire comprendre que là est tout l'homme : actions héroïques, bassesses, vertus et vices.

Voilà pourquoi le symbole fut figuré par les peuples enfants avec tant de variétés; d'où l'origine du dieu Priape. Et on peut dire qu'une nation moderne est rétive à la civilisation et singulièrement arriérée, qui rit de ces attributs et les montre aux enfants, jeunes filles et garçons, à Alger ou à Constantinople, sans craindre de leur faire monter la rougeur au visage.

# XV

**CE QU'ON PEUT PENSER DE LA REPRÉSENTATION GROTESQUE D'UN POTIER.**

Dans une thèse curieuse[1], M. Lenormant a fait graver divers monuments auxquels j'emprunte le dessin ci-contre.

« La lampe en terre d'une grandeur remarquable, dit M. Lenormant, que je traduis d'après le latin, a près de deux pieds de long et affecte une forme de navire. Cette poterie dont l'authenticité est incontestable, quoi qu'on ait dit[2], est recommandable à beaucoup d'égards. Elle est de la plus haute anti-

---

[1] *Quæstionem cur Plato Aristophanem in convivium induxerit*, par Charles Lenormant. Paris, in-4°, Firmin Didot, 1858.

[2] Il semble, d'après ce *quoi qu'on ait dit*, que des doutes s'étaient élevés parmi les archéologues sur l'authenticité de la lampe, que malheureusement la France s'est laissé enlever par l'Angleterre.

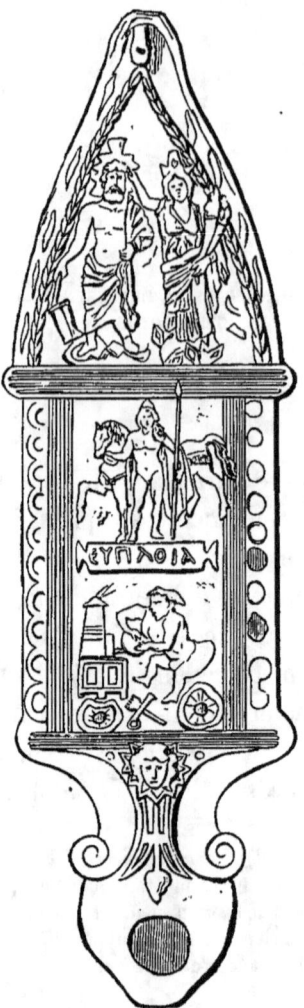

Lampe de Pouzzoles.

quité, comme le prouvent suffisamment les madrépores qu'un long séjour sous les eaux y fixa. Elle vient, dit-on, de Pouzzoles, où le culte de Sérapis était en grand honneur. Le simulacre de ce dieu fait partie des ciselures de la lampe. »

Tout d'abord on est frappé par un mélange singulier d'art sacré et d'art profane. Les deux premiers compartiments sont réservés aux divinités peintes dans leur noblesse, le troisième à un potier ridicule se livrant à l'exercice de son art. Les dieux en haut, en bas un ouvrier contrefait. Assemblage de noble et de trivial, de grand et de grotesque.

L'Olympe antique admettait dans ses rangs un Vulcain boiteux, semblant montrer par là que l'art manuel, la grossièreté des traits et les déformations corporelles qui résultent des durs travaux de la forge n'empêchaient pas, dans une société démocratique, l'ouvrier d'aspirer au rang des dieux. Vulcain était ridicule, et Vénus le traitait en Georges Dandin : mais le parvenu n'en faisait pas moins partie du panthéon sacré.

Le potier de la lampe de Pouzzoles n'offre-t-il pas quelque ressemblance avec Vulcain?

M. Lenormant ayant cherché quel était l'usage de cette lampe, le sens des inscriptions gravées dessus et dessous, et quels personnages ces dieux représentent, il est utile de citer son opinion :

« Nous avons là un vœu, soit pour obtenir une

heureuse navigation, soit un remercîment d'un trajet sur les eaux accompli heureusement sous les auspices des dieux. Le monument du vœu représente le navire lui-même. A la place de rangs de rames se trouvent vingt trous à mèches.

« Le mot inscrit au milieu, Εὔπλοια, *heureuse navigation*, montre le dessein de l'ouvrier.

« En tête se dresse un jeune homme avec le bonnet phrygien, la lance et la chlamyde, debout près d'un cheval dont il tient les rênes : sans aucun doute, c'est l'un des *frères d'Hélène, astres brillants* qui écartaient les tempêtes des âmes pieuses. Plus haut se trouve Isis, avec les attributs de la Fortune et de l'Εὐθυνίας, portant une corne pleine de fruits et de fleurs de lotus, la couronne égyptienne, le signe du croissant, et debout près de Sérapis que rendent suffisamment reconnaissable sa barbe, son *pallium*, son aspect et les rayons qui l'entourent. Le gouvernail sur lequel il s'appuie conviendrait mieux à Isis Pharia, maîtresse de l'art de la navigation, si nous ne trouvions sur les monnaies d'Alexandrie Sérapis appuyé sur un gouvernail. Aussi admettrait-on sans peine que ce dieu, chez les anciens, était l'un de ceux qui présidaient à la navigation.

« Voilà pour la poupe du navire. A l'avant se trouve la tête jeune et rayonnante du Soleil, navigateur lui aussi d'après la mythologie égyptienne, origine de la religion de Sérapis. Les anciens eux-mêmes

rapportent qu'Hercule traversa la mer sur une coupe. D'ailleurs le Soleil et Sérapis, quelle qu'ait été l'intention de l'auteur du vase, réunissent l'exemple le plus rare et le plus sacré d'une heureuse navigation. Cette opinion, qui paraît embrouillée aux modernes, est cependant éclaircie par l'inscription gravée sur la lampe : ΛΑΒΕΜΕ-ΤΟΝΗΛΙΟΣΕΡΑΠΙΝ (*Sois-moi favorable, Soleil Sérapis*). C'est pourquoi ce navire, orné des signes du Soleil et de Sérapis, est offert à ces dieux mêmes réunis en un seul. »

Après avoir cherché l'origine de ces dieux, M. Lenormant passe à la troisième sculpture, qui se rattache à l'art grotesque, et il a pris le soin de faire dessiner avec quelques développements la figure singulière dont les attributs sont parlants, comme les signatures des ouvriers au moyen âge.

Ce potier tient un vase dans les mains et va le faire cuire dans le four en face de lui ; pour qu'il n'y ait aucun doute à ce sujet, l'artiste a modelé aux pieds du potier ses instruments de travail, entre lesquels se remarque l'ébauchoir.

La coiffure de l'ouvrier a été expliquée ainsi par M. Lenormant : « On croirait voir sur sa tête une corne de bélier, si on ne reconnaissait là la manière de tresser les cheveux en corne qui se retrouve souvent dans les statues des dieux égyptiens.

« La forme plastique et grotesque, ajoute l'érudit

à propos de la figure du potier, cache en réalité le dogme le plus antique de la religion égyptienne. »

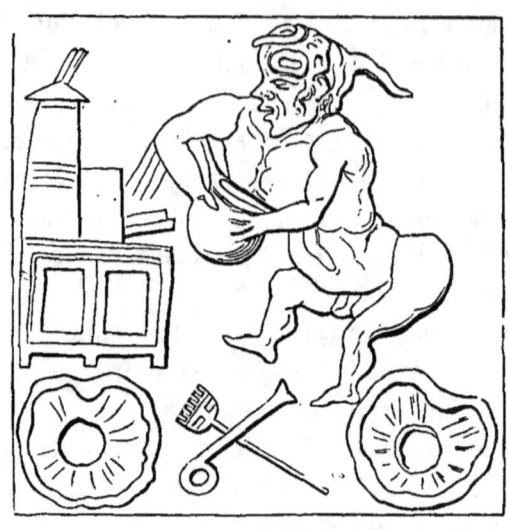

UN POTIER

Fragment de la lampe de Pouzzoles.

M. Renan, parlant des symbolisations des monuments de l'Égypte, disait :

« Jamais l'homme en possession d'une idée claire ne s'est amusé à la revêtir de symboles ; c'est le plus souvent à la suite de longues réflexions, et par l'impossibilité où est l'esprit humain de se résigner à l'absurde, qu'on cherche des idées sous ces vieilles images mystiques dont le sens est perdu. »

Ceci peut s'appliquer à la lampe de Pouzzoles.

Malgré mon respect pour l'érudition de M. Lenormant, je chercherai un autre sens à la représentation de cette comique figure.

Le potier jouait un certain rôle dans l'antiquité.

De ses soins dépendait la réussite des admirables céramiques que nous ont laissées les anciens : les peintres et les sculpteurs devaient entretenir des relations amicales avec l'ouvrier dont l'habileté répondait de la cuisson des vases, ainsi que de la conservation des peintures.

Un potier, c'est presque un musicien interprétant la partition du maître.

Il faut avoir assisté aux tentatives des céramistes modernes pour se rendre compte des difficultés du métier. La cuisson peut altérer la forme du vase ou sa coloration, et faire d'une belle pièce une chose de *rebut*.

Un potier qui aime son métier est une sorte d'artiste. Qui sait si certains potiers de l'antiquité n'étaient pas à la fois peintres et modeleurs comme Palissy? Cela s'est vu et se voit encore aujourd'hui.

De tout temps le potier eut l'orgueil de sa profession. Les signatures et les *marques* que les curieux cherchent sur les céramiques en font foi; même sous la *couverte* des faïences populaires, il n'est pas rare de trouver la signature de l'ouvrier. Le mot de *chef-d'œuvre*, en usage parmi les anciennes corporations d'avant la Révolution,

prouve quel orgueil animait l'ouvrier jaloux d'exécuter une belle pièce.

Nous savons, par les monuments étrusques, que souvent furent représentés des potiers employés à la fabrication des vases; mais, jusqu'à présent, la lampe seule de Pouzzoles nous montre une si étrange figure.

Ne se peut-il qu'un modeleur ayant sculpté des figures de dieux sur la partie supérieure de la lampe, laissât carrière à son imagination plaisante en caricaturant l'ouvrier qui travaillait habituellement pour lui?

Comment expliquer, sinon par le caprice, l'alliance de la grotesque figure de potier et des dieux qui ornent le haut de la lampe?

Pour sonder les mystères du passé, je regarde l'antique à travers les lunettes du moderne.

J'entre dans ces questions sans autre système que de ramener au simple ce qui me paraît simple, et de ne pas expliquer ce que l'état actuel de la science rend inexplicable. Les artistes de l'antiquité, je les vois sous l'aspect familier, travaillant quelquefois d'après des symboles consacrés dont le sens nous échappe, et le plus souvent se laissant aller à leur imagination.

« Le lecteur habile, dit Montfaucon, jugera de la solidité de cette conjecture. »

# XVI

**LÉGENDE DES PYGMÉES.**

Une véritable Histoire de la caricature ne devrait être tentée qu'en signalant, en regard du dessin des monuments, tout ce qui touche à la satire. Le *fou*, au moyen âge, est une vivante caricature dont les chroniqueurs n'ont pas dédaigné de recueillir les traits plaisants. Avec la Mort des danses macabres, le fou est chargé de rappeler aux empereurs et aux rois qu'ils sont de simples mortels, et qu'en qualité de mortels la satire a droit sur eux. Le peuple était donc représenté dans les palais par un être disgracié de la nature, nain quelquefois, bossu toujours, dont la langue « bien pendue » s'attaquait aux actes des grands comme à leurs habits, à leurs vices comme à leurs passions.

Ce fou, laid et mal venu, ayant le privilége de tout dire et de tout faire, nourrissait au fond du cœur une haine contre les courtisans de belle prestance. Son costume bigarré l'irritait contre la soie et le velours des princes : sa dure fonction de toujours rire faisait que, méprisant les grands, il lançait à la tête de son maître des hardiesses qu'on appellerait *révolutionnaires* aujourd'hui ; mais, comme le moyen âge ne prévoyait pas 1789, ces fous ne paraissaient pas dangereux, et les bâillonner eût semblé une énormité.

Les fous existèrent dans l'antiquité, avec les mêmes apanages, les mêmes hardiesses, les mêmes bosses. Et l'antiquité, les trouvant plaisants, en a laissé sur les murs de Pompéi, d'Herculanum, de nombreux témoignages peints.

Les Romains aimaient à écouter les facéties des nains : ceux d'Alexandrie étaient réputés les plus spirituels, et les Égyptiens en faisaient le commerce. Auguste, quoiqu'il eût les monstruosités en horreur, montrait à ses hôtes un jeune nain à la voix énorme, nommé Lucius, qui ne pesait que dix-sept livres, et il permit à Julia de se faire suivre d'un nain nommé Canopa. Tibère entretenait un nain parmi ses bouffons, comme plus tard Philippe IV fournit à Velasquez l'occasion de peindre l'étrange et admirable tableau des nains de la cour. Alexandre Sévère donna au peuple le spectacle de nains,

de naines, de morions, de muets mêlés aux pantomimes ; et saint Jean Chrysostome dit que de son temps la coutume était de se divertir à la vue de ces monstruosités de la nature.

Dans le *Traité du Sublime*, Longin raconte qu'on enfermait des enfants dans des coffres pour les empêcher de croître. Il en fut longtemps ainsi en Chine ; même la fabrication des nains s'y faisait encore récemment, et j'eus le plaisir de causer avec un de ces monstres artificiellement obtenus, qui dirigeait, il y a quelques années, une troupe de clowns chinois en représentation au théâtre de la Porte-Saint-Martin.

Les peintures antiques, d'après les nains, prêtent à de nombreux commentaires, non parce que les renseignements manquent, ils abondent au contraire ; mais les nains se rattachent autant aux croyances populaires qu'à la satire. J'essayerai de démêler de mon mieux un écheveau de notes compliquées, et si les lecteurs n'y voient pas trop les nœuds, l'auteur sera payé de sa peine.

Le premier, Homère en a parlé :

« Lorsque, à la voix de leurs chefs, ils se sont rangés en bataille, les Troyens s'avancent et jettent une haute clameur, mêlée de cris aigus, comme ceux des oiseaux sauvages. Tel s'élève jusqu'au ciel le cri rauque des *grues*, qui, fuyant les frimas et les grandes pluies de l'hiver, volent sur le rapide Océan

pour porter aux *Pygmées* le carnage et la mort. Habitantes de l'air, elles livrent à des *humains* de cruels combats. »

Homère croyait à l'existence de Pygmées, ainsi que beaucoup d'autres grands esprits de l'antiquité ; cette croyance se répandit tellement chez les Romains, qu'il était peu de maisons particulières et même de temples qui ne fussent décorés de peintures de nains combattant contre les grues.

Les grues n'ont jamais passé pour de vaillants oiseaux. Leurs adversaires étaient donc de pauvres et faibles petits myrmidons à qui il fallait tout un attirail de défense : boucliers, cuirasses, casques et lances pour combattre d'innocents animaux. Quelle joie pour un Pygmée que d'emporter triomphalement le corps d'une lourde grue ! Hercule combattant contre les oiseaux stymphalides n'était pas plus glorieux.

Pline fit de nombreuses recherches pour découvrir l'origine des Pygmées ; il en trouve en Thrace, en Asie, aux Indes. Suivant lui, c'étaient des nains laboureurs aux environs du Nil, qui avaient déclaré une guerre à outrance aux grues mangeant leurs semailles, et, par là, amenant la famine[1].

---

[1] Dans sa *Dissertation sur les Pygmées* (tome V des *Mémoires de l'Académie des belles-lettres*), l'abbé Banier dit : « Ce qu'il y a de particulier dans cette fable, c'est que les historiens en parlent

PYGMÉES COMBATTANT CONTRE DES GRUES
Fresque de Pompéi.

Pline recueillit toutes les croyances populaires des naturalistes de la Grèce et les donna sérieusement : « Cela est certain, » dit-il (*non exspuere*). Parlant avec une foi robuste des hommes à têtes de chien, de la nation des Astomes (sans bouche), des Thibiens qu'on reconnaît « parce qu'ils ont dans un œil une pupille double et dans l'autre une effigie de cheval, » Pline ne pouvait manquer de s'intéresser à ces fantastiques Pygmées :

« Au delà, dit-il, à l'extrémité des montagnes (de l'Inde), on parle des Trispithames et des Pygmées, qui n'ont pas plus de trois spithames de haut, c'est-à-dire vingt-sept pouces. Ils ont un ciel salubre, un printemps perpétuel, défendus qu'ils sont par les montagnes contre l'Aquilon. Homère rapporte de son côté que les grues leur font la guerre. On dit que, portés sur le dos de béliers et de chèvres, et armés de flèches, les Pygmées descendent tous ensemble au printemps sur le bord de la mer, et mangent les œufs et les petits de ces oiseaux ; que cette expédition dure trois mois ; qu'au-

comme les poëtes, sans adoucissement, sans restriction ; et eux, qui soulagent si souvent les mythologues, quand il s'agit de ramener quelque ancienne fiction à un sens raisonnable, ne servent ici qu'à augmenter leur embarras. En effet, Ctésias, Nonnosus, Pline, Solin, Pomponius-Méla, Basilis dans Athénée, Onésicrite, Aristée, Isogonus de Nicée et Égésias dans Aulu-Gelle, même les Pères de l'Église, saint Augustin, saint Jérôme, tous sont d'accord sur l'existence des Pygmées, sur leur petite taille et sur leurs combats avec les grues. »

trement ils ne pourraient pas résister à la multitude croissante des grues; que leurs cabanes sont construites avec de la boue, des plumes et des coquilles d'œufs. Aristote (*Hist. ann.* viii, 12) dit que les Pygmées vivent dans des cavernes; il donne pour le reste les mêmes détails que les autres. »

Pline cite diverses villes, de l'autre côté de la Thrace, « où l'on rapporte qu'était jadis la nation des Pygmées; les barbares les appellent Cattuzes, et croient qu'ils ont été mis en fuite par les grues. »

Ailleurs il dit encore : « La nation des Pygmées a une trêve par le départ des grues, qui, comme nous l'avons dit, leur font la guerre. »

Pline croyait aussi que les grues, la nuit, posaient des sentinelles un caillou dans la patte, afin que si ces sentinelles s'endormaient, le caillou, en tombant, réveillât les autres grues endormies la tête sous l'aile.

Ces légendes firent du chemin jusqu'à ce que le commentateur Blaise de Vigenère entreprît de les ruiner. « Tout cela estant primitiuement party de la forge (comme le tesmoigne Aulu-Gelle au quatriesme chapitre du nevfiesme des *Nuits Attiques*), de je ne sçay quel Aristeas Proconesien, Isigonus, Ctesias, Onesicritus, Polystephanus, et autres tels resueurs fantastiques, reuendeurs de comptes de la Cigoigne[1]. »

[1] Blaise de Vigenère, *Les Images ou Tableaux de platte peinture des deux Philostrate.* 1614, in-folio.

## DE LA CARICATURE ANTIQUE. 171

PYGMÉES COMBATTANT CONTRE DES GRUES
Fresque de Pompéi.

Les « comptes de la Cigoigne » ne sont pas à dédaigner. N'ont-ils pas valu à la France du dix-septième siècle un de ses plus beaux livres, les *Contes de la mère l'Oie*? Qu'il s'agisse de cigognes ou de grues, ces croyances antiques sont le premier chaînon des traditions populaires qui commencent aux Pygmées décrits par Homère, pour aboutir, comme on le verra plus tard, au chef-d'œuvre de Swift.

Les Pygmées étaient donc, d'après Pline, de pauvres nains protégeant les semailles contre les grues. Et ici, qu'on me permette d'indiquer brièvement les analogies des traditions populaires du monde ancien et du monde moderne. Les peuples agriculteurs ou mineurs, les hommes qui attaquent la terre en dessus ou en dessous, ont tous des croyances analogues. Les *Kobold* de l'Allemagne, les nains des frères Grimm, les *Berggeist*, les *Bergmännlein* ou petits hommes des montagnes de la Silésie, les *Sothays* du pays wallon sont les propres parents des Pygmées antiques. Peu de légendes germaniques où les *Kobold* ne jouent un rôle ; peu de maisons de Pompéi et d'Herculanum où ne soient retracés les exploits des Pygmées. Aussi Tichsbein commet-il une erreur dans la note suivante, tirée de son *Recueil des vases antiques* : « Les anciens, dit-il, donnaient souvent des formes singulières aux vases qui leur servaient à boire. Un, entre autres, offre à la

fois la tête d'un bélier et celle d'un sanglier. Sur le bord de ce vase, qui forme le col des deux têtes, se trouve le seul monument de l'antiquité qui nous offre en peinture le combat des Pygmées contre les grues. » (Voir pages 174 et 175.)

Ce monument est loin d'être le *seul* relatif aux Pygmées : il est même difficile de faire un choix parmi les peintures ou sculptures qui se rattachent aux combats des grues et des Pygmées ; cependant une fresque de Pompéi servira de preuve aux récits de Pline, comme les deux premiers dessins servent de commentaire au poëme d'Homère.

Les Pygmées d'Égypte, suivant la représentation des peintres de l'antiquité, étaient de petits vieillards chauves qui faisaient le commerce et transportaient en bateau des jarres pleines de la liqueur si recherchée du lotus.

Une fresque trouvée dans une maison de Pompéi, près d'une porte de la ville, semble indiquer le lieu de naissance des Pygmées (voir page 177). L'Égypte apparaît dans ces feuilles de lotus, dans ces crocodiles, dans ces hippopotames[1].

---

[1] Rochefort (trad. de l'*Iliade*) et de Paw (*Rech. sur les Égyptiens*) émettent cette théorie que, dans le langage allégorique des Égyptiens, le combat des Pygmées contre les grues désignait le décroissement du Nil au temps où ces oiseaux quittent les climats du Nord pour passer au Midi, c'est-à-dire vers le mois de novembre, aux approches de l'hiver. Il est dangereux, dans les recherches sur l'antiquité, de quitter la terre ferme du fait. Les matériaux

174 HISTOIRE

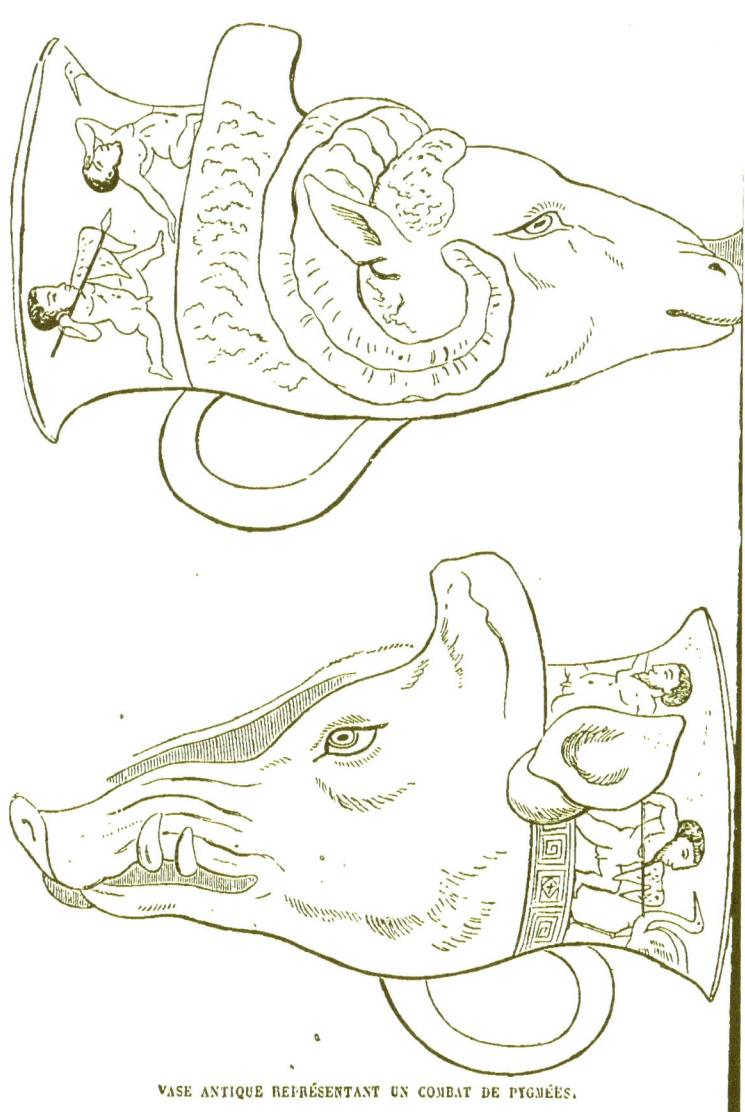

VASE ANTIQUE REPRÉSENTANT UN COMBAT DE PYGMÉES.

# DE LA CARICATURE ANTIQUE. 175

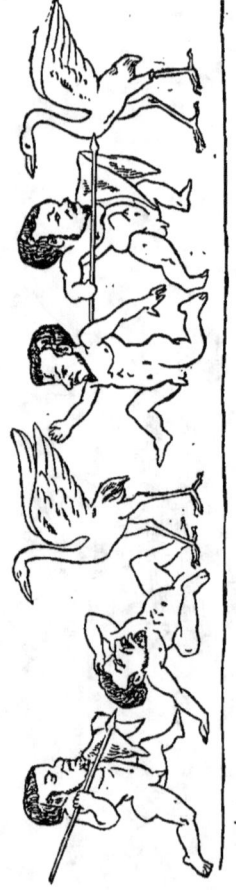

FRISE DU VASE PRÉCÉDENT.

Il n'est guère de musée d'Italie qui n'offre de pareilles images. Au musée du Capitole à Rome, on voit des fresques représentant de petits vieillards chauves, ramant sur le Nil, et, à côté des barques, des hippopotames et des crocodiles se jouant au milieu des lotus. Sur les toits des maisons qui bordent le fleuve sont perchées des cigognes et des grues contemplatives.

Dans le temple de Bacchus à Pompéi, se trouvaient de petits tableaux de Pygmées, intercalés dans les ornements des murailles. Peintures curieuses par les détails d'architecture ; ainsi on remarque souvent des tours crénelées dans le paysage qui sert de fond.

Les Pygmées ne s'asseyaient pas sans danger sur le dos des crocodiles, et l'une des peintures du temple de Bacchus prouve que les nains n'avaient aucun caractère sacré. Un crocodile, caché dans les roseaux, se précipite tout à coup sur un des monstres chauves et n'en fait qu'une bouchée, malgré les cris de deux Pygmées qui, sur le bord du fleuve, lèvent leurs bras vers le ciel en poussant des lamentations.

Il est bon d'étudier une maison de simple particulier à Pompéi, et d'y chercher les raisons de la

ne sont pas encore assez nombreux pour en tirer des déductions symboliques que la plus mince trouvaille de demain peut détruire.

LES PYGMÉES, D'APRÈS UNE FRESQUE ANTIQUE.

persistance avec laquelle les peintres introduisaient des Pygmées partout.

Des nains combattant contre des grues se trouvent sur les parois du cubiculum, derrière la petite chambre, dans la *Casa de' Capitelli colorati*, déblayée à Pompéi en 1833. Cette paroi appartient à une chambre (exèdre) à droite du péristyle du milieu, et sur la paroi opposée se remarque la belle peinture de Vénus et Adonis. Le fond de cette admirable paroi est d'un bleu céleste (cœlon) avec lequel s'harmonisent l'ocre lucide (rouge) et le chrysocolle (jaune). Quelques grecques blanches discrètement posées courent sur le bleu céleste du fond. Une peinture, *la Vente des Amours*, rompt la monotonie du cœlon. Au-dessus du péristyle sont massés des trophées d'armures. Deux petits paysages complètent la décoration; mais l'harmonie charmante du cœlon et de l'ocre lucide reste pour toujours dans les yeux de celui qui a vu ce charmant réduit, peut-être une chambre de femme.

Dans la même *Casa de' Capitelli colorati* se trouvait encore une pièce renfermant deux grands paysages historiques, dont l'un a pour sujet Hercule délivrant Prométhée, l'autre, Polyphème et Galatée.

Non loin de ces paysages, on remarque trois fresques de Pygmées combattant contre des grues; singulier assemblage de tableaux divers. *La Vente des Amours* n'a pas de rapports avec les paysages

# DE LA CARICATURE ANTIQUE. 179

PEINTURE DE PYGMÉES, D'APRÈS UNE FRESQUE DU TEMPLE DE BACCHUS.

mythologiques, et ces derniers sont sans trait d'union avec la peinture des croyances populaires relatives aux Pygmées.

Ici je hasarderai une hypothèse, sans forcer les érudits à la partager. Une maison était occupée par une famille composée d'hommes, de femmes et d'enfants. La femme voulut peut-être avoir sous ses yeux le galant tableau de *la Vente des Amours;* un membre de la famille se plaisait sans doute à contempler les actions des héros de la mythologie, et il est permis de croire qu'on amusait les enfants par les contes, peints sur la muraille, de Pygmées allant en guerre contre les grues.

N'y a-t-il pas quelque chose de grotesque dans ces nains casqués, le bouclier au bras, en grande tenue de guerre, tantôt vaincus, tantôt vainqueurs, toujours pleins de solennité et de rage contre des animaux peu dangereux?

Selon Vossius, dont le texte manque de clarté et a dérouté les commentateurs, les Pygmées étaient peints « sur des surfaces courbes qui les grossissaient[1]. » Il faut entendre vraisemblablement par là que ces images peintes, mises en rapport avec des surfaces courbes de métal ou de verre, paraissaient plus grotesques encore : c'est ainsi que les

---

[1] Aristote dit qu'ils sont « comme les figures peintes sur les murs d'auberges qui sont petites, mais qui apparaissent larges et profondes; ainsi sont les Pygmées. »

curieux, dans les jardins publics, s'émerveillent devant des boules métalliques rondes, où la tête s'élargit pendant que la partie inférieure du corps, suivant l'ondulation sphérique, va se rétrécissant. Ces images de nains, réfléchies par des miroirs convexes, servaient probablement de jouets aux enfants.

Les historiens et les poëtes nous apprennent que les scènes des Pygmées étaient le plus habituellement peintes sur les murs des tavernes et des cabarets, comme en France sont accrochées dans les auberges les vulgaires imageries d'Épinal. Horace (*Sat.*, II, vii) parle de ces « combats peints en rouge ou au charbon » sur les murailles des auberges.

Ces êtres fantastiques étaient un objet de risée pour le peuple, et leur nom lui-même n'est qu'une sorte de jeu de mots. Πυγμή veut dire à la fois *coudée* et *pugilat*. Les nains hauts d'une coudée sont représentés sans cesse se battant, quelquefois même entre eux.

Sauf Strabon, qui, à différentes reprises, nie l'existence des Pygmées (« ce peuple, dit-il, n'a jamais été vu par quelque homme digne de foi »), les voyageurs de l'antiquité rapportent nombre de fables à leur propos.

Les nains s'emparent des œufs de grues, et bâtissent leurs maisons avec des coquilles d'œufs.

Un poëte satirique, Palladas, qui s'inspira sou-

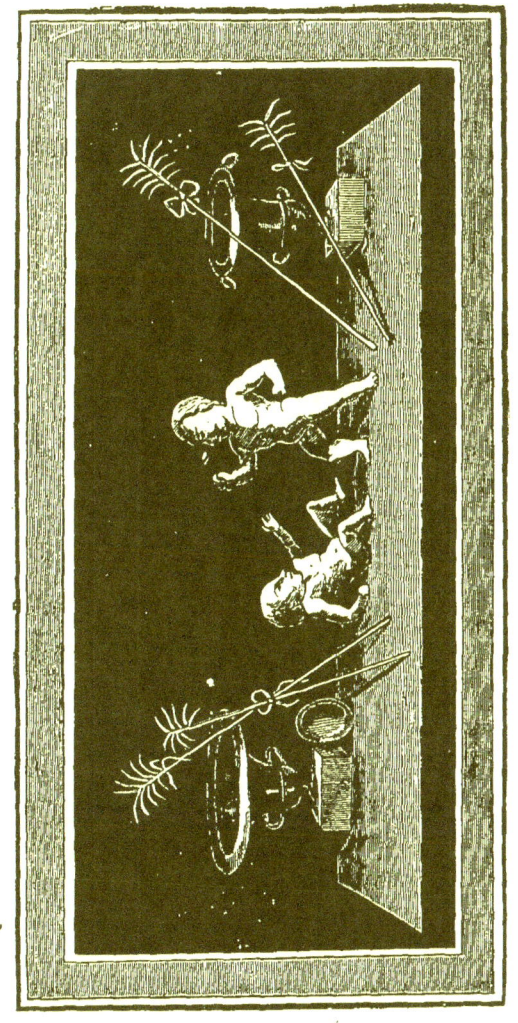

PYGMÉES COMBATTANT,
D'après une gravure des *Pitture Ercolano*.

vent des épigrammes anciennes et les habilla au goût de son temps, comparant le lâche Caïus aux Pygmées, disait :

« Recrute-t-on une armée pour combattre des escarbots, des cousins ou des mouches, la cavalerie des puces ou des grenouilles? Tremble, Caïus, crains qu'on ne t'enrôle comme étant un soldat digne de tels ennemis ; mais si on lève une armée d'élite, de gens de cœur, reste tranquille, sois sans inquiétude. Les Romains ne font pas la guerre aux grues et n'arment pas les Pygmées. »

Et le poëte Julien, dans une autre épigramme sur un peureux :

« Par prudence, demeure à la ville, de peur que tu ne sois attaqué à coups de bec par quelque grue avide du sang des Pygmées. »

J'ai déjà signalé de certaines analogies entre le comique ancien et le comique moderne : ce sont des nez d'un développement considérable ou des tailles d'une extrême petitesse, deux détails dont se sont emparés de tout temps les esprits facétieux.

Ce qu'étaient réellement les Pygmées, on le verra plus loin ; il est certain que ce peuple naissait de taille chétive, et que cette exiguïté servit de thème de raillerie aux anciens, les petits hommes grossissant d'habitude leur importance à raison de leur courte taille.

Il suffit de lire quelques épigrammes d'un poëte

grec, qui rappelle Henri Heine, se querellant avec les lettrés de son temps. Lucilius a laissé une vingtaine d'épigrammes sur les petits hommes ses contemporains, et je prends au hasard trois de ces fantaisies dans l'*Anthologie* :.

« Sur une tige de blé, ayant fiché une pointe et s'étant attaché au cou un cheveu, le petit Stratonice s'est pendu. Qu'arriva-t-il? Il n'est pas tombé à terre entraîné par son poids; mais au-dessus de sa potence, bien qu'il n'y ait pas de vent, son corps s'enlève et voltige. »

Épigramme qui fait penser à Tom Pouce.

« Un léger coup de vent emporte dans les airs Chérimon, moins lourd qu'un fétu de paille, et il y serait encore le jouet des zéphyrs si une toile d'araignée ne l'eût arrêté et pris. Là, étendu sur le dos, il fut ballotté cinq jours et cinq nuits, et ce n'est qu'au sixième jour qu'il parvint à descendre le long d'un fil de cette toile. »

Un autre caprice du même poëte semble un croquis à l'eau-forte :

« Minestrate, à cheval sur une fourmi comme sur un éléphant, est tombé soudainement à la renverse, et est resté étendu sur le dos. Une ruade de la fourmi lui a donné le coup de la mort…, » etc.

Fantaisies humoristiques proches parentes de celles que nous a transmises Eustathe sur les Pygmées.

Ils montent à cheval sur des perdrix, et partent en courses insensées à travers les airs à la poursuite des grues qui ravagent leurs récoltes [1].

Je n'ai malheureusement pas retrouvé de peintures de ces fictions. Trop souvent les peintres d'Herculanum se sont complu à des grossièretés qu'il est difficile au crayon de rendre. Ces petits hommes contrefaits, qui passaient de longues journées sur le Nil, commettaient dans leurs barques de basses obscénités qui ne sont pas relevées par la beauté des formes.

Cependant la peinture a montré quelquefois les Pygmées adorant les dieux et occupés à célébrer des fêtes religieuses dans les temples.

Il est fâcheux qu'une fresque d'Herculanum se détacha lors de la trouvaille, car on perdit ainsi les détails d'un repas de Pygmées, et, dans le fond, la représentation d'un sacrifice à l'autel.

Les ruines d'Herculanum fournissent de nombreux motifs relatifs à la vie agricole de ce peuple de myrmidons.

Les appartements étaient souvent ornés de frises dans lesquelles il ne faut pas chercher d'intentions

---

[1] « On doit considérer comme une fable ce que dit Basilis, au rapport d'Athénée, que les Pygmées faisaient tirer leurs chariots par des perdrix. Onésicrite, plus sensé, assure au contraire, selon Strabon, que ces peuples donnaient également la chasse aux perdrix et aux grues, qui venaient consommer leurs grains, en quoi il n'y a rien d'incroyable. » (Abbé Banier, déjà cité.)

# HISTOIRE

FRISES D'HERCULANUM.

satiriques. Ce sont le plus habituellement des Pygmées occupés à des travaux de campagne, et un pinceau plaisant les a prodigués autour des murailles, sans autre idée que celle d'égayer un instant la vue.

A propos de ces peintures qui ornaient les appartements, les érudits se sont épuisés en conjectures.

L'un d'eux a vu des *singes* dans ces grosses têtes plantées sur de petits corps.

« Il est assez probable, dit le commentateur, que l'auteur a voulu représenter, sous la forme de singes, des individus dont il a chargé les visages, et peut-être certains usages ou certaines habitudes de son siècle dont il a fait ici une critique que nous ne saisissons pas. Les caricaturistes anciens rapprochaient presque toujours leurs charges de la forme de quelque animal. Ainsi, celle de Gallien, dans le médaillon de Buonarotti (*Médaillons*, p. 322), a de l'analogie avec le bouc, et celle du sophiste Varus (Philostrate, liv. II) avec une cigogne. S'il faut voir ici une critique de l'époque, nous devrons penser que le peintre a ridiculisé la manie de l'imitation, qui est le caractère du singe. »

Les dessins précédents, copiés par le dessinateur avec soin, sont sous les yeux du lecteur. Je cherche une trace de ressemblance entre les Pygmées et les singes, et ne la trouve pas. Singuliers yeux que ceux d'un commentateur qui, fatigué par la

lecture, rêve à un singe, bâtit une théorie, court à sa bibliothèque, feuillette un dictionnaire à l'article Singe, rédige son texte, le bourre de notes, appelle à son aide Varus, Philostrate, les deux Pline, Homère, Aristote, Strabon, Photius, Hérodote, Juvénal, Ctésias, fouille les volumineux mémoires de l'Académie des inscriptions, et, fier de sa découverte de singes, s'endort la conscience en paix.

Un autre, à propos des peintures de Pygmées, y retrouve l'origine des Chinois. Buonarotti (*Appendix à Dempster*) est l'auteur de cette interprétation : « Quelques plantes de ce petit tableau paraissent appartenir au sol de l'Égypte, » dit-il. Mais Buonarotti ne trouvant pas que les constructions et les chapeaux de ces petits personnages aient de rapports avec l'architecture et les coiffures de l'antique Égypte, en conclut que ces détails appartiennent au style Chinois. *Donc*, suivant lui, les Chinois ont été Égyptiens.

Mon but, en reproduisant ces singuliers commentaires, n'est pas de railler des archéologues de profession, mais de signaler combien l'excès dans les recherches peut conduire à la bizarrerie.

Plus curieux qu'érudit, j'ai trop d'avantages sur le savant qui, se piquant de savoir, doit prouver sa science et ne rester jamais à court d'explications. Un archéologue qui ne donnerait pas immédiate-

ment le sens d'une peinture de vase qu'un visiteur lui demande, ressemblerait à Vatel attendant la marée qui ne vient pas.

La fable des Pygmées était devenue populaire par les récits des voyageurs et des naturalistes. « Ce sont des hommes de petite stature dont les chevaux sont petits aussi, et qui habitent dans des cavernes, » disait Aristote. Les poëtes et les conteurs s'emparèrent de ces récits et les colorèrent suivant leur imagination. Athénée parle d'un ancien auteur qui, dans un poëme sur la génération des oiseaux, cherchant quels rapports existaient entre les Pygmées et les grues, disait de cet oiseau que « c'était une femme illustre chez les Pygmées, à laquelle ces peuples déférèrent des honneurs divins; enflée d'orgueil, elle méprisa les dieux, et particulièrement Diane et Junon. Celle-ci, irritée, la changea en un vilain oiseau, et voulut que ce fût le plus cruel ennemi des Pygmées. »

Les peintres traduisirent plus tard en caprices d'ornementation les croyances des naturalistes, des poëtes et des conteurs, d'où l'explication des nombreuses peintures et sculptures de Pompéi et d'Herculanum.

Les naturalistes de nos jours, Buffon et Cuvier en tête[1], ont voulu avoir raison de ces Pygmées,

---

[1] « Le roi ou le vainqueur gigantesque, les vaincus ou les sujets,

11.

auxquels l'anomalie de leur organisation a donné droit d'entrée dans la tératologie, une science qu'on ne consulte pas assez pour la connaissance de l'art figuré de l'antiquité et du moyen âge. « L'art antique est inséparable de la tératologie, » dit avec raison M. Berger de Xivrey [1]. Seuls, les naturalistes peuvent expliquer ces monstres sur lesquels Pline revient avec tant de complaisance : les Acéphales, les Tétrapodes, les Monocoles, les Cynocéphales, les Macrocrânes, les Hémantocèles, les Monotocèles et autres peuplades à noms plus barbares que le corps.

M. Sainte-Beuve, aussi curieux de l'antique que du moderne, souhaitait une sorte d'*aquarium* où l'érudit pourrait voir naître les fables populaires, leur sortie de la coquille et le chemin détourné qu'elles suivent.

J'essayerai de répondre à ce désir en traçant la marche de cette légende.

Hercule, après sa victoire contre Antée, se réveillant assailli tout à coup par une foule de nains courant sur son corps, qui cherchent à lui enlever sa massue, a fourni plus tard à Swift le chapitre des

---

trois ou quatre fois plus petits, auront donné naissance à la fable des Pygmées. » (Cuvier, *Discours sur les révolutions du globe*.)

[1] *Traditions tératologiques, ou Récits de l'antiquité et du moyen âge en Occident sur quelques points de la fable, du merveilleux et de l'histoire naturelle*. Paris, 1836, in-8°.

Lilliputiens armés contre Gulliver, et il est intéressant de comparer ces deux versions, leurs analogies, leurs variantes, et comment l'humoriste anglais s'est servi du thème du sophiste grec, Philostrate Lemnien, traduit par Blaise de Vigenère :

« Hercules s'estant endormy en Libye après auoir vaincu Anteus, est assailly par les Pygmées, alleguans de vouloir venger cettui cy, dont quelques-uns des plus nobles et anciennes maisons sont les propres frères germains. Non toutefois si rudes combattans comme il estoit, ny à luy esgaux à la lucte, néanmoins tous enfans de la Terre, et au demeurant braves hommes de leur personne. Or, à mesure qu'ils s'en iettent dehors, le sablon bouillonne et frémille en la face d'icelle, car les Pygmées y habitent aussi bien comme les fourmis, et y serrent leurs prouisions et victuailles sans aller escornifler les tables d'autruy : ains viuent de leur propre et de ce qui prouient du labeur de leurs mains : parce qu'ils sèment et moissonnent, ont des chariots attelés à la pygméïenne. On dit aussi qu'ils s'aydent des coignées pour abattre le bled, estimant des épis que ce soit quelque haulte futaie. Mais quelle outre-cuidance à ceux cy (ie vous prie) de se vouloir attacher à Hercules, lequel ils mettront à mort en dormant comme ils disent : et quand bien il seroit esveillé, si ne le redoubteroient-ils pas pour cela. Luy cependant prend son repos sur le

deslié sablon, estant encore tout las et rompu du travail de la lucte...

« Le camp des Pygmées a desià enclos Hercules dont ce gros bataillon de gens de pied va charger la main gauche, et ces deux enseignes d'élite s'acheminent deuers la droite, comme les plus puissans : les archers et la troupe des tireurs de fronde assiégent les pieds, tous esbahis que la iambe soit ainsi grande; mais ceux qui combattent la tête, parmy lesquels est le Roy en bataille, parce qu'elle luy semble le plus fort endroit de tout Hercules, traisnent là leurs machines et engins de batterie ; comme si ce deuoit être la citadelle où ils lancent des feux artificiels à sa cheuelure : lui présentent leurs sarfoüettes tout droit aux yeux, blacclent et estouppent sa bouche d'un grand huys ieté au deuant, et les naseaux de deux demi-portes, afin que la tête estant prise il ne puisse plus auoir son haleine. C'est ce qu'ils font autour du dormeur.

« Mais le voilà qui se redresse et éclate de rire au beau milieu de ce danger, car empoignant tous ces vaillans champions, il les vous serre et amoncèle dans sa peau de lyon et les emporte (comme ie crois) à Euristhée. »

En mettant en regard du récit de Philostrate le passage relatif à la prise de Gulliver par les habitants de Lilliput, on verra l'analogie.

« J'essayai alors de me lever, dit Gulliver, mais ce

fut en vain. Comme je m'étais couché sur le dos, je trouvai mes bras et mes jambes attachés à la terre de l'un et de l'autre côté, et mes cheveux, qui étaient longs et épais, attachés de même. Je trouvai aussi plusieurs ligatures très-minces qui entouraient mon corps, depuis mes aisselles jusqu'à mes cuisses.

« Je ne pouvais regarder que le ciel ; le soleil commençait à être fort chaud, et sa grande clarté me fatiguait les yeux. J'entendis un bruit confus autour de moi ; mais dans la posture où j'étais, je ne pouvais, je le répète, voir que le ciel. Bientôt je sentis remuer quelque chose sur ma jambe gauche, et ces objets avançant doucement sur ma poitrine, monter jusqu'à mon menton. Dirigeant comme je le pus ma vue de ce côté, j'aperçus une créature humaine, haute tout au plus de six pouces, tenant à la main un arc et une flèche, et portant un carquois sur le dos. J'en vis en même temps au moins quarante autres de la même espèce qui le suivaient. Dans ma surprise, je jetais de tels cris que tous ces petits êtres se retirèrent saisis de peur ; et il y en eut même quelques-uns, comme je l'ai appris ensuite, qui furent dangereusement blessés par les chutes qu'ils firent en se précipitant à terre. »

Gulliver s'étant remué, « ces insectes humains prirent la fuite avant, dit-il, que je pusse les toucher, et poussèrent des cris très-aigus. Et aussitôt

je me sentis percé à la main gauche de plus de cent flèches qui me piquèrent comme autant d'aiguilles. Ils en firent ensuite une autre décharge en l'air, comme nous tirons des bombes en Europe ; plusieurs, je crois, me tombèrent sur le corps, quoique je ne les aperçusse pas, et d'autres s'abattaient sur mon visage, que je tâchai de couvrir avec ma main droite. Quand cette grêle de flèches fut passée, je m'efforçai encore de me dégager ; mais on fit alors une autre décharge plus grande que la première, et quelques-uns tâchaient de me percer de leurs lances...

« C'était avec raison, ajoute Gulliver, que je me croyais d'une force égale aux plus puissantes armées qu'ils pourraient mettre sur pied pour m'attaquer, s'ils étaient tous de la même taille que ceux que j'avais vus. »

Ainsi le chef-d'œuvre anglais découle des Pygmées peints, dont j'ai donné plus d'un exemple, et dont il existait diverses représentations dans le musée Campana.

C'étaient des terres cuites coloriées, dites antéfixes, qu'on appliquait aux frises des maisons et qui probablement étaient moulées, car les sujets se répètent fréquemment sans modifications.

Les grues, les cigognes, les barques, les maisons couvertes de paille au bord du Nil, les hippopotames et les crocodiles reparaissent dans ces antéfixes colo-

riées grossièrement de jaune, de rouge et de bleu. Toujours les Pygmées portent au bout du *pedum*,

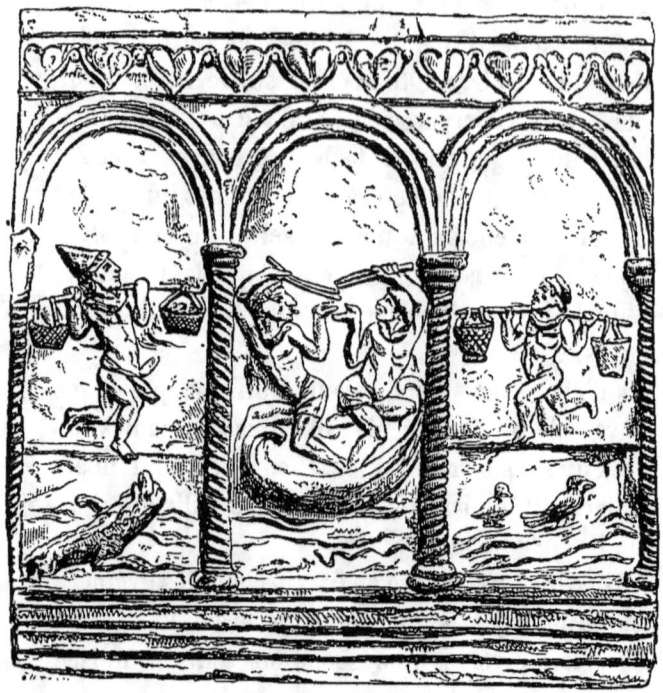

PYGMÉES,
D'après une terre cuite du musée Campana.

qu'ils quittent rarement, un panier, ou une volaille, ou quelque vase contenant de la boisson. Sans cesse en mouvement, occupés aux travaux des champs, ces gnomes n'ont pas poussé les artistes anciens à la recherche de la beauté; mais leurs

jeux, quand ils se rencontrent, la tournure singulière qu'ils prennent, la rodomontade et le cynisme de leurs gestes auront sans doute frappé Callot lors de son séjour en Italie. Qui comparera les antéfixes du musée Campana avec les fameux Capitano Cardoni et Maramao, et surtout les folâ-

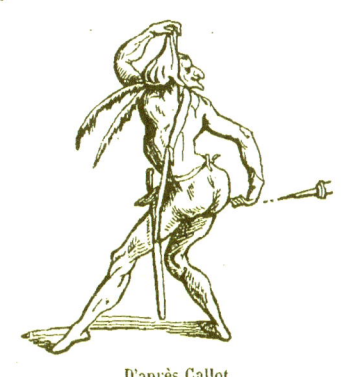

D'après Callot.

treries du Capitano Babeo et de Cucuba, pourra s'assurer si l'imagination m'emporte dans ces études de comique comparé.

On voit au Musée de Florence une pierre gravée [1] représentant, pense-t-on, un des prêtres du dieu Pan qui, pendant la solennité des Lupercales, couraient tout nus, faisant des gestes obscènes dans les rues de Rome.

[1] De L'Aulnaye, *De la saltation théâtrale*, Pl. I, n° 2. Paris, 1790, in-8°.

Pierre gravée, fantaisie de Callot, Pygmées sont assurément frères par le geste et l'intention.

Les Pygmées appartiennent-ils à la caricature proprement dite? Je ne sais: mais ils sont peut-être les aïeux d'Ésope; ils ont inspiré à la fois Callot et Swift, n'est-ce pas un titre suffisant pour une mention dans une Histoire de la caricature antique?

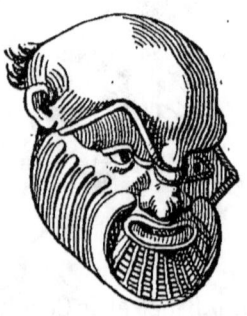

Masque d'après une cornaline.

## XVII

**VASES ANTIQUES. — PARODIE DRAMATIQUE.**

Un des vases les plus curieux de l'antiquité, faisant partie actuellement de la collection Williams Hope, à Londres, a été ainsi décrit par M. Lenormant : « Parodie de l'arrivée d'*Apollon* à Delphes. Un charlatan vient d'élever des tréteaux sur lesquels on voit un sac, un arc et un bonnet scythique ; une espèce de dais s'élève au-dessus. Le charlatan qui figure l'*Apollon Hyperboréen* arrivé à Delphes, ...ΙΘΙΑΣ, le *Pythien*, est vêtu d'une tunique courte et d'anaxyrides ; un énorme phallus postiche pend entre ses jambes. Le charlatan est placé sur les marches de l'escalier qui mène à ses tréteaux, et reçoit le vieux *Chiron*, ΧΙΡΩΝ, qui est devenu aveugle. Des deux mains le *Pythien* prend la tête du personnage qui

figure le *Centaure*. Deux acteurs placés l'un en arrière de l'autre pour former le Centaure s'avancent vers le théâtre. Ils sont vêtus d'anaxyrides et de tuniques courtes, et pourvus chacun d'un long phallus en cuir; le Centaure s'appuie sur un bâton tortueux. Au-dessus de cette scène on voit des montagnes et les *Nymphes*, NY...AI (Νυμφαι), du Parnasse, sans doute *Latone* et *Diane*, ou bien deux *Muses*, assises et vêtues de tuniques et de peplums. Tous ces personnages portent des masques ; ceux des acteurs qui figurent le Centaure ont la barbe et les cheveux blancs. L'*Épopte* seul, non masqué, enveloppé dans le tribon et couronné de lauriers, assiste à cette parodie dans l'attitude de la contemplation et du recueillement. »

Quoique d'autres érudits, Panofka et le professeur Chr. Walz aient fait des recherches sur cette parodie, rien n'est venu l'éclaircir.

Noms à rétablir, symboles à pénétrer entraînent souvent l'archéologue dans des voies détournées où le curieux craint de s'aventurer.

« Le sens profond, caché sous les figures grimaçantes de la comédie, ajoute M. Lenormant, explique la présence du personnage dans lequel nous avons reconnu un *initié en état d'épopstisme* (l'italique est de M. Lenormant). Ce n'est pas seulement, comme M. Gerhard l'a pensé, la personnification du public, c'est un spectateur d'une nature particu-

lière, qui assiste à une *scène éminemment religieuse* (l'italique est de moi), et qu'on a amené par une suite d'instructions à comprendre le drame qui se joue sous ses yeux[1]. »

Est-ce une *scène éminemment religieuse* que ces deux grotesques, poussant en haut d'un escalier sur un échafaud le vieux Chiron, à supposer qu'il s'agisse du Centaure aveugle, aveuglement dont M. Lenormant avoue que les anciens ne parlent pas ?

Une telle interprétation donnée à une action qui me paraît renfermer plus de burlesque que de grave, m'étonne, et je crains que la pensée du savant auteur du recueil des *Monuments céramographiques* n'ait été plus loin que le dessin. M. Lenormant, à cheval sur le Centaure, galope dans les plaines de l'imagination. « Dans la comédie dont notre peinture est tirée, on montrait le vieux Centaure accablé par l'âge, devenu aveugle et rendu, en présence des nymphes du Parnasse, à la lumière, à la santé et à la jeunesse par un dieu plus puissant et plus habile qu'il ne l'avait jamais été. » Ainsi parle M. Lenormant qui ajoute : « *C'était une manière certainement ingénieuse de représenter le renouvellement de l'ancien culte par le nouveau, ce qui n'excluait pas une allusion plus générale et plus positivement religieuse à la rénovation de la nature par*

---

[1] *Elite des monuments céramographiques*, par MM. J. Lenormant et de Witte, 4 vol. in-4°. Leleux, Paris.

PARODIE DRAMATIQUE,
D'après un vase de la collection Williams Hope, à Londres.

*la substitution du dieu solaire, jeune et triomphant, au dieu d'un autre âge, s'écroulant sous le poids de la vieillesse.* »

Je donne tout entières les conjectures de M. Lenormant, non pour les combattre malicieusement, mais pour essayer de rendre au dessin du vase sa signification.

Les artistes n'ont guère souci que de la forme. Ils sont rares les peintres et les sculpteurs qui veulent frapper l'esprit du public par un symbole caché. Pour la majorité des artistes, le mystère gît dans la représentation de l'homme ou de l'animal, de l'arbre ou de la fleur; ce sont les écrivains, dont l'imagination sans cesse travaille, qui se sont avisés de la supposer infinie dans l'exécution des œuvres plastiques. On a des exemples de ces excès d'imagination dans les lettres de l'enthousiaste Diderot qui, par ses projets de grandes machines, dut plus d'une fois troubler la cervelle des sculpteurs ses contemporains.

L'artiste qui, la palette ou l'ébauchoir en main, se dirait avant de se mettre au travail : « De chaque coup de mon pinceau surgira la révélation de l'état des esprits de mes contemporains, » courrait risque de rester la tête enfouie dans ses mains, ne sachant par quel bout entamer le symbole.

Il en était évidemment des statuaires de l'antiquité comme des modernes : celui-ci taillait sa statue, celui-là son bas-relief, cet autre modelait des

vases, sans avoir la prétention de réformer la société
ni de s'occuper du « renouvellement de l'ancien
culte par le nouveau. »

—Cependant, dira-t-on, le dessin de ce vase est satirique ; et vous avez présenté le caricaturiste comme
une conscience vibrante, émue par le mal, le vice
ou la tyrannie.

A ceci je réponds que le peintre de parodies a le
cerveau plus *littérairement* organisé que celui des
artistes qui n'ont souci que du beau ; il s'occupe
des choses de son temps, s'en indigne, et son indignation fait la force de son crayon ; mais c'est le
fait qui le frappe, l'actualité, l'événement du jour.
En un mot, le caricaturiste n'a pas, ne peut et ne
doit pas avoir un cerveau synthétique ; il dépense
vite ses colères, les laisse rarement s'amasser en tas
(à moins d'être comprimé par un système de politique restrictive) ; chaque jour il ajoute une feuille
à son œuvre, obéissant au sentiment qui le pousse,
sans trop raisonner. Qu'arrive-t-il plus tard? Un
homme feuillette ces *suites* improvisées et juge,
mieux que le peintre n'aurait pu le faire lui-même,
de sa conscience, de ses révoltes intérieures, de ses
sentiments nationaux, de sa moralité. Hogarth
montre son horreur du vice et de la débauche, et
Goya sa haine des Français envahisseurs, comme
Daumier prouve, par sa perpétuelle ironie contre la
bourgeoisie ventrue, les aspirations qu'il conserve

profondément en lui de la grandeur et de la beauté. Et cependant, que j'aille demander à Daumier le sens caché du *Ventre législatif*, une de ses plus admirables compositions, il me dira : « La Chambre des députés était ainsi. — Mais quel était votre but ? — Rendre une assemblée politique telle que je l'ai vue. — Vous n'aviez pas une idée, une intention satirique? — J'ai vu des hommes qui discutaient, d'autres qui écoutaient, celui-ci qui dormait, un autre avec sa pédante figure doctrinaire, celui-là avec son abat-jour, et je les ai dessinés le plus réellement qu'il m'a été possible. »

Jamais un homme embarbouillé de nuageuse philosophie ne comprendra cette naïve spontanéité du crayon qui obéit autant à la main qu'à l'esprit. Aussi est-il curieux de voir un humoriste allemand à demi philosophe, Lichtemberg, aux prises avec Hogarth. Chaque planche du caricaturiste anglais devient un microcosme et demande un volume de commentaires; dans une allumette comme dans un manche à balai l'Allemand découvre un symbole. Ces tendances brumeuses du Nord ont conduit à faire de Beethoven un dieu; dans une symphonie on a voulu voir une religion. J'insiste là-dessus pour expliquer combien il m'en coûte de ne pas me ranger à l'avis de M. Lenormant dans la description du vase antique dont le dessin suffit par son grotesque.

Panofka lui-même, dans son curieux mémoire des *Parodies et Caricatures antiques*, tombe parfois dans le défaut commun à quelques archéologues qui semblent craindre le fait et exécutent autour de ce fait mille variations capricieuses dans lesquelles disparaît l'idée de l'artiste.

« Quant à ce qui a trait à la mythologie héroïque, Suétone parle dans la Vie de Tibère d'une peinture souverainement impudique de Parrhasius, dans laquelle Atalante (*ore morigeratur*) s'abandonne entièrement à Méléagre. L'empereur Tibère avait reçu cette peinture par legs, à la condition que s'il se scandalisait du sujet, il devait recevoir en échange cent mille sesterces ; or, non-seulement Tibère préféra la peinture, mais encore il la fit placer dans sa chambre à coucher. On n'a regardé jusqu'ici cette peinture que comme une extravagante volupté, sans réfléchir combien on offensait par là le génie de Parrhasius. Car s'il ne se fût agi que de représenter cette action obscène, pourquoi Parrhasius n'aurait-il pas préféré choisir Vénus et Adonis, Persée et Andromède, Alphée et Aréthuse, sans parler d'autres ? Cette peinture a donc dû être inspirée par une autre idée spirituelle qui excuse en quelque sorte la scène obscène, de manière qu'elle ne se présente plus à nous seulement comme un tableau purement impudique, mais encore comme une piquante caricature. Nous en serons aussitôt convaincu, si nous nous

rappelons le caractère de virginité que la mythologie grecque attribue à Atalante de préférence à toutes les autres héroïnes, de même qu'à Artémise, dans le cercle des déesses. C'est pourquoi les peintres confondent souvent leurs figures, et nous voyons quelquefois jointes au nom d'Atalante les épithètes de *non bercée, non serrée*, d'*indomptée*, épithètes qui toutes indiquent le même caractère de virginité. Il en résulte évidemment qu'Atalante a une peur effroyable d'enfanter, et ce sentiment explique l'action dans laquelle Parrhasius la peignit. Voilà pourquoi je vois une satire de la virginité dans cette peinture de Parrhasius, sur laquelle Méléagre, en face d'Atalante qui est assise et qui a les seins nus, donne la chasse à ces deux pommes d'une manière digne de son nom. »

N'est-ce pas là une imagination de savant qui, plongé dans les études spéciales de la parodie et de la caricature, ne voit partout que caricatures et parodies ? Il est toujours délicat de contredire des hommes considérables ; mais dans un travail si ardu, l'idéal doit céder le pas à la réalité. Quel est le caractère spécial de la caricature ? D'attirer l'œil par des formes extravagantes, ou d'être accusée par une légende satirique, quand le crayon est au service d'un esprit plus littéraire que graphique. Si on se fie aux imaginations paradoxales, il en est qui se chargeront de démontrer que l'Apol-

lon du Belvédère est une caricature. Mais j'ai hâte d'abandonner une discussion stérile pour dire qu'à part ces menus détails, Panofka est certainement de tous les savants celui qui a frayé le premier la route de ces études sur le comique dans l'antiquité, dont il a dit excellemment :

« En voyant la brillante richesse d'esprit et de gaieté, étalée avec profusion dans les comédies des Grecs, ce qui nous étonne à bon droit, c'est que le reflet de cette gaieté spirituelle dans l'art plastique paraisse si peu abondant. Notre étonnement est d'autant plus naturel, que l'art plastique, par les moyens dont il disposait, pouvait sur ce terrain recueillir de la gloire et des lauriers beaucoup plus facilement que la poésie. C'est pourquoi un recueil de toutes les parodies et caricatures d'œuvres classiques, parvenues à notre connaissance comme les plus parfaites, pourrait non-seulement contribuer puissamment à nous donner une idée plus exacte du développement du génie hellénique, mais encore répandre quelques lumières inattendues sur la littérature et sur l'art même, en montrant en même temps de nouveaux faits sous un nouveau point de vue. »

En effet, Panofka, étudiant certains vases, arrive à l'interprétation d'une image littéraire dont l'explication voulait un ingénieux esprit. « L'idée de comparer le *guerrier tombé sur le champ de bataille*

*au buveur tombé au milieu des bouteilles* a fait naître, dit Panofka, une nombreuse série de caricatures intéressantes; » et le savant allemand cite divers vases sur lesquels cette même comparaison a été fixée par les artistes grecs. Ainsi on trouve chez M. Basseggio, à Rome, un vase à figures rouges sur une des faces duquel se voit le corps de Patrocle étendu à terre, et sur une autre face un ivrogne que l'on emporte par la tête et les pieds comme un cadavre. Cette même peinture est reproduite encore sur un des vases du Musée de Berlin. M. Joly de Bammeville possède une amphore représentant Achille qu'Ajax emporte sur son épaule après la bataille, et sur la panse opposée un Silène ivre-mort emmené par deux Satyres.

Ici la caricature est aussi clairement exprimée que le rire sur le masque comique et les pleurs sur le masque tragique. On peut dire, à la vue de ces vases à faces si contraires, que les anciens ont voulu montrer, comme de nos jours les romantiques, que le grotesque côtoyait le même chemin que le dramatique, et qu'il n'y a si grande douleur qui ne soit traversée de quelque accident comique.

Panofka est le seul, je crois, qui ait abordé franchement la question d'esthétique à propos de ces vases; ses observations, qui ne s'arrêtent pas seulement à l'idée, mais à la forme, doivent être rapportées intégralement.

« Il y a, dit-il, une série de peintures sur vases méconnues ou inconnues encore, qui offre un champ fertile pour les recherches que nous faisons. Ce fait que nous observons encore aujourd'hui, savoir : que les dessinateurs de caricatures méritent plus d'éloges pour l'esprit d'invention que pour le soin d'exécution, se présente déjà à nous au plus haut degré dans nombre d'œuvres des artistes grecs, de sorte que ce genre d'art se manifeste préférablement en figures noires souvent dessinées avec la plus grande négligence. Bien que, en certains cas, la crudité du genre puisse porter à renvoyer ces peintures sur vases à l'enfance de l'art [1], cependant, d'un autre côté, il vaut mieux les regarder plutôt comme sorties d'une négligence préméditée du dessin, et les rapprocher, selon leur qualité, plus ou moins du temps de la décadence de la peinture sur vases. »

Je reconnais avec le savant archéologue allemand que chez les dessinateurs satiriques l'idée est habituellement plus forte que l'exécution, quoique Breughel, Hogarth, Goya et Daumier soient des

---

[1] Il est bon d'avoir l'esprit en garde contre l'idée de parodie. La naïveté de dessin, les lignes barbares de certaines figures de vases primitifs ont quelquefois troublé les érudits; et, comme le faisait justement remarquer M. de Witte : «.Quoi qu'en aient dit Welker et Otto Jahn, la coupe d'Arcésilas, du cabinet des médailles, n'est pas un monument de l'art satirique. L'exagération de roideur dans le dessin, l'expression dans les traits des figures, tout cela tient à une affectation d'archaïsme et à rien autre chose. » (*Gazette des Beaux-Arts*, 1ᵉʳ novembre 1863.)

artistes dont la main n'a pas été garrottée par la recherche du comique ; mais au-dessous de ces grands artistes a gravité une foule d'esprits satiriques dont la force, vivace par l'esprit, est nulle dans l'exécution, ce qui n'a pas empêché leur œuvre de subsister; car toute manifestation du crayon, de la plume ou du burin, aux époques de troubles, tient sa place dans l'histoire, et tel *canard* sanglant contre Louis XVI, qui se vendait six *blancs* dans les rues de Paris en 93, devient plus tard une pièce *historique* du plus grand intérêt.

Panofka semble croire à une *négligence préméditée* des artistes grecs voués à la caricature. Une négligence *préméditée* serait de l'archaïsme. Que les peintres grecs aient été maladroits dans le rendu de leurs pensées satiriques, que la raillerie peinte fût laissée à des hommes dont l'étude n'avait pas assoupli le pinceau, cela est possible, quoique la scène du centaure Chiron, reproduite plus haut, témoigne du contraire. Ce sont là des questions importantes que de nombreux spécimens, des dessins exacts, des voyages et des observations éclairciront un jour.

# XVIII

**THÉATRE COMIQUE CHEZ LES GRECS ET LES ROMAINS.**

Grâce aux peintures populaires de scènes théâtrales, on peut se faire aujourd'hui une idée du grotesque dans l'antiquité. C'est sur les vases consacrés à la reproduction des pièces Atellanes que les anciens ont inscrit décors, masques, costumes, attitude des comédiens, choses aussi vite disparues qu'applaudies.

Ces Atellanes (*Atellana fabula*) dont il ne reste que les titres, sont rendues visibles par la peinture, quand tant de fragments empruntés aux poëtes et aux historiens ne pouvaient jusqu'ici donner une idée suffisante de la fable.

Les peintres et les graveurs en pierres précieuses, à qui sans doute l'invention comique faisait défaut,

semblent s'être entendus pour enlever le côté éphémère aux choses de théâtre, scènes bouffonnes, acteurs grotesques. Il est peu de musées où le bronze, la terre cuite, la fresque, les pierres gravées n'offrent des spécimens de représentations dramatiques, d'ajustements d'acteurs, de masques de mimes.

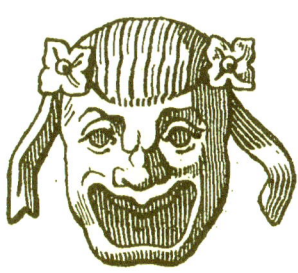

Masque d'après une cornaline.

Malheureusement ce sujet intéressant ne peut être exposé dans tous ses détails, la plupart des acteurs comiques modelant la principale pièce de leur costume sur les attributs du dieu Priape.

Des danses grossières forment le début du théâtre grec antique, pantomimes sommaires, quelquefois mêlées de chants. Déjà sont classées diverses natures de danseurs : les *éthologues*, célèbres par leurs imitations de scènes populaires, les *biologues* qui parodiaient les personnages illustres de leur temps, les *phallophores* (ou phallagoges) et les *ityphalles*.

Dans la sauvagerie primitive du théâtre antique, les phallophores, la figure barbouillée de suie ou recouverte d'une sorte de masque en écorce d'arbres,

Personnage de théâtre, d'après une cornaline.

portaient un phallus au bout d'une longue pique. Ils chantaient en l'honneur de Bacchus des chœurs dits *phallica* (φαλλικά), et, par mille gestes que nous appellerions obscènes, cherchaient à exciter les risées du peuple.

Suivant de l'Aulnaye, « les ithyphalles, ainsi

nommés de ἰθύς (droit) et de φαλλός, portaient le phallus droit à la manière de Priape.... Les ithyphalles jouaient des rôles d'hommes ivres et accompagnaient leur saltation de chansons libres... Ces mimes étaient fort dévots à Priape [1]. »

Il ne faut pas trop se gendarmer contre ce cynique blason des phallophores; l'époque n'est pas éloignée où Callot en faisait un motif de comique dans sa série de danseurs du *balli di sfessania*.

Phallophores et ithyphalles peuvent disparaître, la pièce principale de leur costume traditionnel restera ajustée aux habits des acteurs; et si elle excite l'indignation des philosophes et des moralistes, c'est que la Grèce, parvenue au plus haut degré de la civilisation, voudrait rejeter ces marques qui, n'abandonnant jamais le théâtre comique, font aujourd'hui le chagrin des archéologues partisans de l'exactitude, et pourtant obligés, par pudeur, de les rayer de leurs dessins.

Origines du théâtre antique, archaïsme, vocabulaire et alphabet empruntés par les Romains aux Grecs seraient choses délicates en chronologie, si le mot *décadence* ne couvrait de ses larges ailes trois ou quatre siècles sur lesquels il est prudent de ne rien préciser d'absolu.

---

[1] *De la saltation théâtrale. Recherches sur l'origine de la pantomime chez les anciens*. Paris, 1790, in-8°.

Toutefois, les érudits sont d'accord que certaines peintures comiques furent exécutées en Grèce :

« Les peintures des vases à figures noires et à figures rouges du cinquième au troisième siècle environ avant notre ère ont, en général, été exécutées sous l'influence de la poésie épique; celles des temps postérieurs ont un tout autre caractère; ces dernières compositions ont été inspirées par les poëtes tragiques. Il est impossible de méconnaître cette influence.

« Ce qui vient à l'appui de cette observation, c'est toute une classe de peintures qui ont pour sujets des scènes de théâtre, la plupart du temps des *parodies* et des *scènes comiques et burlesques*. Les masques grotesques des personnages et leur accoutrement ne laissent subsister aucun doute sur l'intention qui a présidé à ces sortes de compositions, auxquelles se rattachent aussi des scènes où l'on voit des tours de force et d'adresse, des jongleries.

« Un vase à sujet comique porte l'inscription *Santia* (c'est-à-dire *Xanthias*) en caractères osques, tracée auprès d'un esclave.

« Tous les vases à sujets comiques ont été trouvés dans les tombeaux de l'Apulie et de la Lucanie, quelques-uns dans la Campanie, et d'autres à Leontini, en Sicile. On se rappellera à cette occasion les

farces ou pièces burlesques, nommées φλύακες à Tarente, et les Atellanes des Osques [1]. »

On n'a trouvé jusqu'ici sur ces vases aucune traduction par le pinceau du théâtre d'Aristophane, fait bizarre si on se reporte aux nombreux détails comiques dont abonde l'œuvre du poëte. Qui ne se rappelle Évelpide voyageant avec Pisthétérus dans le pays des *oiseaux* qui donne son nom à la pièce.

Un roitelet perché sur un arbre, non loin du rocher où demeure la huppe, chante : — Qui va là ? qui appelle mon maître ?

— O Apollon préservateur ! s'écrie Évelpide. Quel large bec !

Quand arrive la huppe :

— Par Hercule ! dit Évelpide, quel est cet animal ? quel plumage ! Quelle triple aigrette !

Pisthétérus s'adressant à la même huppe :

— Ton bec nous paraît risible.

Évidemment les masques d'oiseaux étaient exagérés et poussés au grotesque. Qu'on pense à l'effet que devait produire le comédien à tête de huppe, parodiant avec son bec « *risible* » les vers suivants de l'*Hélène* d'Euripide : « O ma compagne fidèle, cesse de sommeiller ; fais entendre ces hymnes sacrés que soupire ta bouche divine, en déplorant le

---

[1] De Witte, *Musée Napoléon III, collection Campana*, les vases peints. (*Gazette des Beaux-Arts*, 1er août 1865.)

triste sort d'Itys, notre fils, par tes gazouillements harmonieux et variés, etc. »

Selon le scholiaste, Procné, le rossignol, dans la comédie des *Oiseaux*, réunissait la parure d'une courtisane et le plumage d'un oiseau.

On a également quelques indications sur le costume d'un des musiciens de la comédie des *Oiseaux*.

« *Le chœur* : Faisons entendre les chants pythiens, et que Chéris accompagne nos hymnes.

« *Pisthétérus*. — Cesser de siffler! Par Hercule, qu'est-ce que cela? J'ai vu déjà bien des prodiges; mais je n'avais point encore vu de corbeau avec une muselière. »

Suivant le commentateur, « les joueurs de flûte se bridaient la bouche avec une courroie. L'acteur qui représente ici le musicien avait le masque d'un corbeau[1]. »

Voilà pourtant des détails comiques qui auraient dû séduire les peintres de vases.

Dans la comédie de *la Paix*, Aristophane, parodiant le *Bellérophon* d'Euripide, fait monter son héros sur un escarbot, et M. Édouard Fournier dit avec raison : « Le théâtre comique et la caricature ne font qu'un seul et même art chez les anciens. »

Aristophane fait jouer ses principales comédies

---

[1] *Comédies d'Aristophane*, trad. par M. Artaud. 1 vol. in-18, Lefèvre, 1841.

dès l'an 427 avant Jésus-Christ. C'est l'époque à laquelle les archéologues reportent l'origine des vases à figures burlesques. Et il serait difficile d'expliquer le manque d'illustrations par les peintres des célèbres comédies du grand satirique, si on n'admettait que ces peintures s'adressaient à des scènes d'un ordre beaucoup plus bas et plus populaire, ce que j'essaye de démontrer par la réproduction de certains de ces monuments.

Un vase à figures comiques donne le nom d'un des artistes qui consacraient leurs pinceaux à la représentation des scènes dramatiques.

Astéas est le nom du peintre, qui a signé son œuvre en caractères voyants sur le fronton du théâtre où se passe la scène : ΑΣΣΤΕΑΣ ΕΓΡΑΑΦΕ (pour Ἀστεάς ἐγράφη, c'est-à-dire *Asteas pingebat*).

Quatre personnages sont en scène : *Charinus, Gymnasos, Diasiros* et *Canchas*.

Charinus, vieux campagnard scythe dont les Grecs et les Romains se moquaient volontiers, étendu sur un lit, le bâton à la main, fatigué peut-être d'une longue course, se laisse aller à ses rêveries, lorsque deux valets le tirent, l'un par les jambes, l'autre par les pieds, tandis qu'un troisième éclate de rire et semble applaudir à ces tracasseries.

Millingen, qui le premier a fait connaître le vase peint par Astéas, voit dans le vieillard tiré par ces

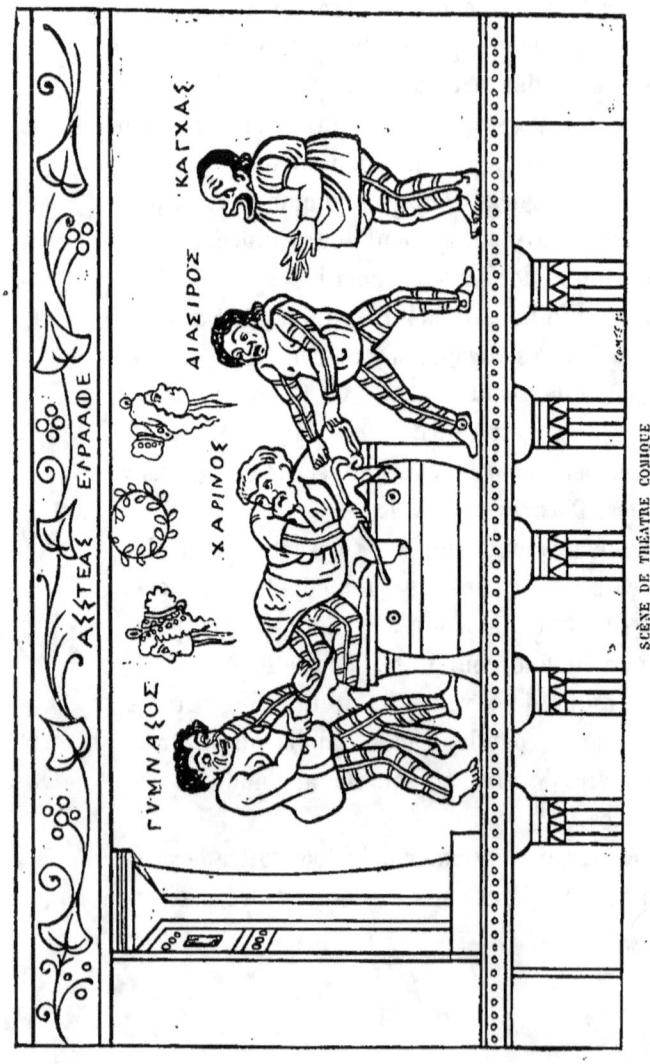

SCÈNE DE THÉÂTRE COMIQUE
D'après un vase peint par Astéas.

farceurs un *symbole* de l'*écartellement du brigand Procruste par Thésée*.

La critique m'a largement permis de formuler mes avis, si éloignés qu'ils soient de ceux des mythologues.

Dans cette représentation se déroule une scène de comédie presque régulière. Suivant Ottfried Müller, la plupart des scènes grotesques peintes sur les vases de la Sicile et de l'Italie méridionale sont empruntées aux comédies d'Epicharme. Plaute déjà apparaît derrière ces masques. Ces vieillards scythes, darmates ou daces, l'antiquité les a vus à l'état de *Cassandres* grondeurs, aigres, toujours furieux, toujours le *pedum* à la main (voir pages 242-243), et toujours, comme dans le théâtre de Molière, victimes des mauvais tours des Scapins de l'époque.

ΔΙΑΣΙΡΟΣ, le mot écrit au-dessus d'un des personnages qui taquinent le vieillard, est écrit probablement pour Διασύρος, de διασυρεῖν, qui veut dire *honnir, bafouer*.

ΚΑΓΧΑΣ est un dérivé de καγχάζειν, *se moquer, rire aux éclats*.

Pour que le public ne se méprît pas sur les actes de ces personnages, Astéas a écrit leurs noms au-dessus d'eux.

Le sens grec est clair.

La mimique des bouffons, leurs masques et

leurs costumes ne le sont pas moins; les quatre acteurs portent tous des *anaxyrides*, sortes de pantalons particuliers aux peuples que les Grecs et les Romains bafouaient, les traitant de barbares.

Pourquoi jeter Procruste et Thésée dans les jambes de ces grotesques? La reproduction des jeux de scènes du théâtre comique ne suffisait-elle pas aux peintres de cette époque? Astéas a vu cette représentation; elle l'égaye, il la traduit par le pinceau.

Il y a dans cette peinture d'autres détails intéressants : les masques des deux femmes, la couronne suspendue au fond de la scène, la petite porte à demi ouverte qui semble appartenir à un théâtre de marionnettes, la façon sommaire et naïve avec laquelle sont traités décors et accessoires [1]. Grâce au pinceau d'Astéas, on assiste à la farce pour ainsi dire.

J'ai combattu l'opinion d'un savant archéologue; ses observations sur l'époque où fut exécutée cette peinture doivent être citées.

« La forme et l'orthographe des diverses inscriptions, dit Millingen, ne sont pas trop conformes à l'usage de la langue grecque, au moins telle que nous la connaissons : on ne doit pas cependant

---

[1] Suivant Millingen, les feuilles et branches de lierre placées au-dessus de la scène, indiquent que le théâtre était consacré à Bacchus, dont ils sont les attributs.

l'attribuer à l'ignorance du peintre, mais à la corruption générale introduite dans cette langue par le mélange avec l'osque et avec le latin, qui commençait à prédominer en Italie vers la fin de la seconde guerre punique, époque après laquelle on doit placer l'origine de cet intéressant document[1]. »

Chose singulière que ces farces improvisées dont le souvenir dure plus que tant d'œuvres d'un ordre supérieur. De Ménandre il ne reste que des fragments ; on connaît par les vases les moindres scènes du répertoire osque. Qu'on s'imagine perdues les comédies de Molière, et la mise en scène du théâtre de la Foire conservée par les dessinateurs du dix-huitième siècle.

Telle est pour l'archéologue moderne la situation du théâtre dans l'antiquité. Et même, pour pousser l'analogie plus loin, on doit descendre jusqu'aux derniers échelons de l'art dramatique, aux pantomimes des Funambules, car voilà ce que le hasard a conservé plus particulièrement de l'antiquité, le relief funambulesque.

Je ne crois pas pousser l'analogie trop loin en assimilant les *Atellanæ fabulæ* aux pièces des Funambules ; et si l'étude particulière que j'ai faite de la pantomime semblait m'entraîner à des relations

---

[1] Ce vase appartenait en 1813 à l'évêque de Nola.

trop exactes de cet art avec les pièces du répertoire osque, les dessins sont là pour la gouverne de la critique et des érudits.

Tite Live rapporte qu'une peste considérable ayant éclaté à Rome vers l'an 390, les consuls, pour dissiper la terreur des esprits, firent venir des comédiens dits *Ludii*, dont raffolait le peuple accoutumé seulement jusque-là aux jeux du cirque.

Suivant de L'Aulnaye, alors aurait été représentée par ces *ludions* la parodie des Amours de Jupiter et d'Alcmène.

Alcmène est à la fenêtre, pendant que Jupiter s'avance, la tête passée dans les barreaux d'une échelle qui doit lui servir à pénétrer chez la belle. Mercure, à l'aide d'une lampe, éclaire le lieu de la scène, et, pour ne pas être reconnu, cache son caducée.

Les deux personnages ont un caractère ithyphallique très-prononcé.

« Cette scène appartient évidemment aux Mimes, dit de L'Aulnaye, parce que les acteurs y sont représentés nu-pieds, *planipèdes*. »

De L'Aulnaye se contredit, car plus loin il ajoute : « Ces planipèdes n'avaient point de masques et se couvraient le corps de tuniques grossières, faites de peaux de bêtes » (voir dessin page 213).

Or Jupiter a un masque blanc surmonté du *modius*, et son costume, de même que celui de Mer-

cure, n'est pas aussi sauvage que celui des co-
médiens à l'origine de ces farces.

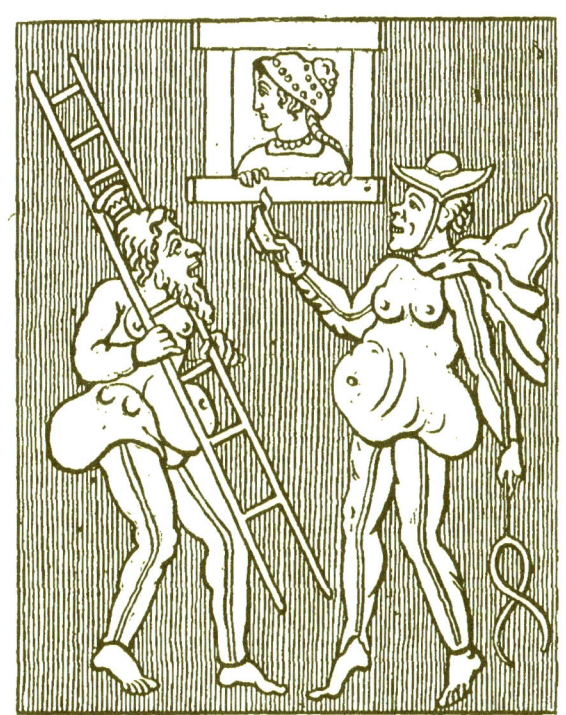

AMOURS DE JUPITER ET D'ALCMÈNE,
Peinture de vase.

Le ventre postiche et exagéré de Mercure, les priapes de cuir rouge (supprimés dans le dessin) des deux personnages indiquent que le drame était tourné au bouffon. Aussi inclinerais-je à croire que l'échelle, comme dans nos pantomimes, devait

servir à quelque détail burlesque. Jupiter, la tête prise entre les barreaux, subissait certainement les malices de son confident, l'échelle étant un moyen comique à l'usage des théâtres disposant de peu de moyens.

Un vase du Vatican représente une scène qui n'est pas sans analogie avec la précédente; quelques commentateurs y voient le second acte du drame.

Jupiter, selon eux, a posé l'échelle contre le mur de la maison et va se présenter à la fenêtre d'Alcmène, lui offrant des pommes, fruit consacré à Vénus. L'amant tient une bandelette, et l'esclave porte un petit seau de bronze et une couronne de myrtes, cadeaux amoureux dont il est souvent question dans le théâtre antique.

Dans ce second vase, le maître se distingue de l'esclave par ses chaussures; mais les acteurs n'ont pas les mêmes détails significatifs dans les deux compositions. Jupiter, reconnaissable au *modius*, Mercure au *pétase* et au *caducée* lors de la première scène, ont perdu ces attributs, ce qui donne à croire qu'il s'agit ici d'un de ces rendez-vous à la fenêtre, qu'Athénée cite comme fréquents.

La seule analogie est l'échelle qui ne suffit pas à faire de l'amoureux un Jupiter. Mercure, la torche allumée, n'y met plus, comme dans le premier tableau, le mystère de la petite lampe éclairant d'un faible rayonnement la fenêtre d'Alcmène.

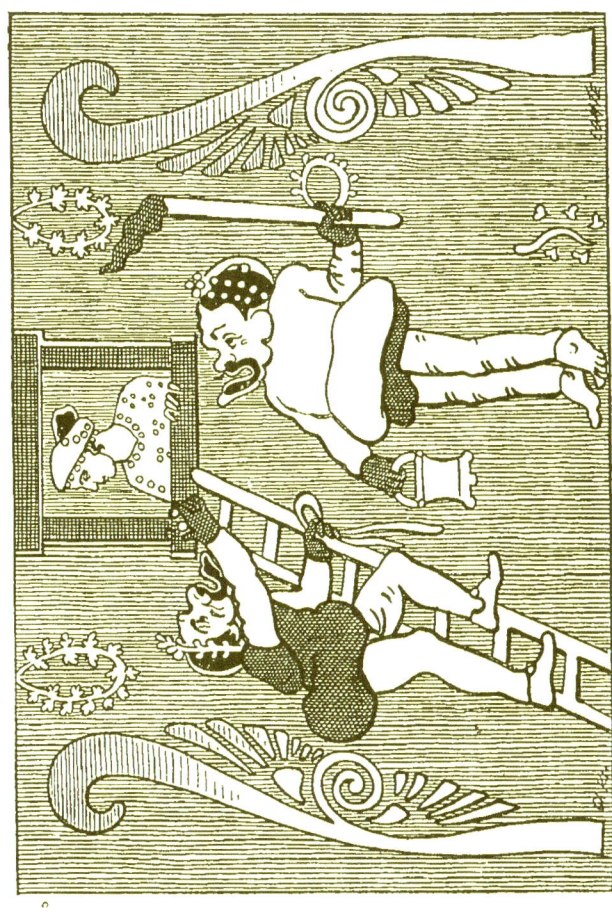

SCÈNE DE THÉÂTRE COMIQUE
D'après un vase du Vatican.

Avec Panofka j'incline à croire qu'il s'agit d'une parodie de rendez-vous, et non d'une satire des dieux.

« Les deux couronnes suspendues en haut de la composition, dit l'érudit berlinois, nous paraissent seulement indiquer qu'il s'agit ici d'une scène de comédie; elles remplacent les masques que l'on voit, sur des peintures analogues, suspendus au même endroit. »

Sur le revers du vase sont peints deux hommes enveloppés de manteaux; le plus âgé tient de la main gauche deux pommes et une bandelette; l'autre en face de lui porte une branche.

Le peintre aura voulu donner les emblèmes de l'amour, et la parodie amoureuse sur la face opposée du vase. Le grave et le grotesque se retrouvent, je l'ai dit dans le chapitre précédent, sur maints autres vases.

Ces parodies se jouaient, suivant de L'Aulnaye, par les comédiens étrusques à Rome. Bientôt aux pièces des Étrusques se joignirent les pièces atellanes que les Romains empruntèrent aux Osques.

Dialogues d'une telle audace satirique que Caligula fit brûler, dit Suétone, un poëte atellanique dont les vers paraissaient le critiquer. Domitien également condamna à mort le poëte Helvidius pour semblables allusions.

Deux poëtes romains, Novius et Pomponius, furent

célèbres par leurs Atellanes dont le sujet était pris dans les classes populaires. De ces pièces, il ne reste que les titres, et cependant à travers ces titres on suit presque l'action :

*L'Anier, le Pâtre cordonnier, les Foulons oisifs, la Marchande de volailles, les Vendangeurs, le Stupide enrôlé, les Noces, les Haillons, les Boulangers, les Pêcheurs, le Lieu de débauche, les Bouffons, le Porc malade,* etc.

Ces spectacles allèrent jusqu'à la plus grande obscénité.

Ovide, pour se justifier de la trop grande liberté de ses vers, dit :

> Scribere si fas est imitantes turpia Mimos,
> Materiæ minor est debita pœna mea.

Diomède définit ces sortes de pièces :

« Sermonis cujuslibet motus sine reverentia, vel factorum cum lascivia imitatio. »

Valère Maxime rapporte à ce propos qu'un jour Porcius Caton assistant aux jeux floraux, le peuple attendait impatiemment les mimes, qui n'osaient point paraître, tant le stoïcien inspirait de respect.

Averti de l'embarras que causait sa présence, Caton sortit pour ne point souiller ses yeux de ce spectacle lubrique et ne point priver le public de ses plaisirs; mais alors la multitude abandonna le

théâtre et suivit Caton avec de grandes acclamations.

Suivant le même historien, les Marseillais ne voulurent point admettre ces mimes, dans la crainte que leur obscénité ne corrompît les mœurs de la cité[1].

Les Marseillais ont-ils conservé cette candeur ?

La pantomime est encore traditionnelle chez eux, et à l'heure où elle est aussi délabrée que la tragédie — deux arts antiques du reste — il y a chaque soir à Marseille, dans des cafés-concerts, des représentations de mimes à l'usage des matelots et du peuple.

Voici une scène du théâtre grec, sinon comique, du moins dans laquelle des acteurs bouffons jouaient un certain rôle.

C'est la reproduction d'une peinture de vase trouvé à Lentini, en Sicile.

Les membres de l'Institut en ont fait dessiner un croquis[2], et on ne saurait en être trop reconnaissant, car le sujet est curieux.

Une compagnie qui réunit ses lumières pour éclairer les ombres dont s'enveloppe l'art antique,

---

[1] « Eadem civitas (Massiliensium) severitatis custos, acerrima est nullum aditum in scenam Mimis dando, quorum argumenta majore ex parte stuprorum continent actus, ne talia spectandi consuetudo etiam imitandi licentiam sumat. »

[2] *Dictionnaire de l'Acad. des beaux arts*, t. I, in-8°. Didot, 1858.

doit être suivie avec respect par l'ignorant qui a tout à apprendre en si délicate matière.

« Le sujet de cette peinture, dit le *Dictionnaire*, est une scène comique du théâtre grec. »

L'affirmation est nette ; il s'agit d'une scène *comique*.

« Quatre personnages y sont figurés dans le costume qui caractérisait ce genre de scènes. »

Ceci est peut-être un peu vague.

« L'action se passe devant un temple d'ordre ionique. »

Très-juste.

Ici le *Dictionnaire* entre dans un certain nombre de détails sur l'aménagement du théâtre, le λογεῖον, le θυμέλη, l'escalier, en face de la scène, qui favorisait les évolutions du chœur.

« Le personnage principal est Hercule, vêtu de la peau de lion. »

Est-ce Hercule? J'oserai dire que je ne reconnais pas le dieu dans le masque fantastique du principal personnage qui, il est vrai, est recouvert d'une peau de lion.

« Sa main droite est posée sur l'épaule d'une femme qu'il veut entraîner et qui semble résister. »

Ceci est la simple description de la peinture.

« M. Stéphani croit reconnaître dans cette femme Augé, fille d'Aléus, roi d'Arcadie, prê-

DE LA CARICATURE ANTIQUE. 251

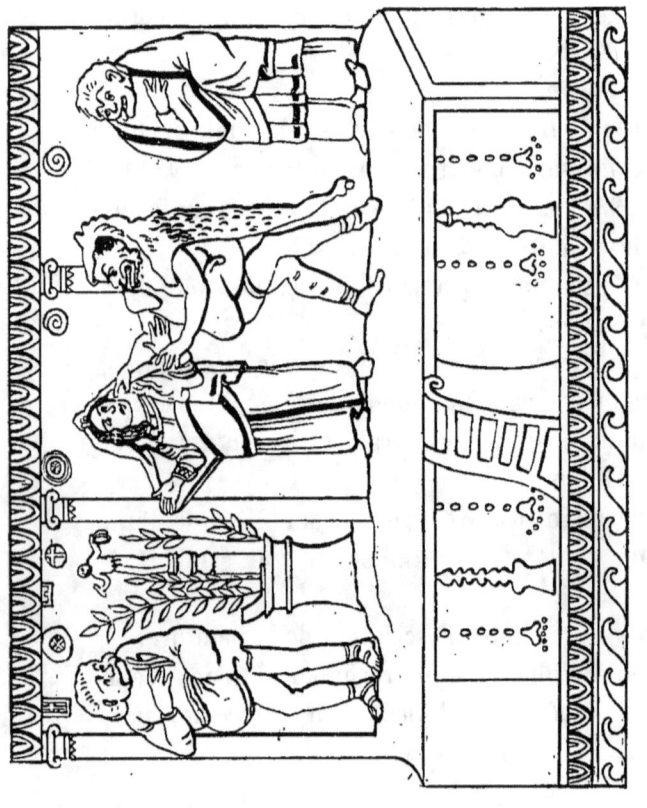

SCÈNE DE THÉÂTRE
D'après une peinture de vase.

tresse de Minerve Aléa à Tégée, qui fut aimée d'Hercule. »

Ici s'arrête, à bout de commentaires, le *Dictionnaire* que j'ai fermé avec désenchantement, la peinture du vase ne me paraissant pas suffisamment expliquée.

Quoi! pas un mot sur les deux figures grimaçantes qui regardent avec une grotesque terreur le drame!

En raison de l'absence d'un commentaire scientifique, je me permettrai de donner le mien. Je laisse de côté les personnages historiques, aucun nom ne se trouvant inscrit sur le vase, ainsi qu'il arrive habituellement.

La scène est-elle absolument *comique*? J'en doute un peu ; j'y vois plutôt l'adjonction de deux grotesques au milieu d'une tragédie, à moins toutefois qu'un motif de parodie ne coupe tout à coup le drame.

L'ancien mélodrame français admettait, à côté du farouche Brancadoro et de la princesse sa victime, le *niais* qui, par son émoi bouffon, reposait les spectateurs des combats, des poisons, des guet-apens, des assassinats qui, pendant cinq actes, arrachaient des larmes aux cœurs sensibles.

Entre un mélodrame de l'Ambigu et la scène mystérieuse que les rédacteurs du *Dictionnaire de l'Académie des beaux-arts* ont négligé d'approfondir,

certaines analogies se font remarquer. On peut se reporter au beau temps de madame Dorval qui, les cheveux dénoués (signe d'excessive catastrophe dans le mélodrame), était entraînée dans une caverne par un monstre — vert !

Si Sophocle, Eschyle, Euripide étaient soumis à de vives critiques par un Aristophane, combien d'autres poëtes tragiques d'un ordre inférieur n'existait-il pas qui, outrant les coups de théâtre et les lamentations des personnages, durent fournir pâture aux pinceaux railleurs de la génération qui suivit !

Je dis donc que, le vase étant *grec* (je m'en rapporte à l'affirmation des archéologues italiens et des membres de l'Institut), il appartient à une période de décadence ;

Qu'il est ou la *charge* d'une tragédie ;

Ou la reproduction exacte d'un de ces drames dans lesquels l'élément bouffon se mêlait au tragique, pièces dont malheureusement il ne nous reste rien.

Les masques des deux singes (*singe* en synonyme de laideur), leur costume conforme à ceux des personnages comiques habituels, leur attitude, nous prouvent qu'ils étaient mêlés au drame pour provoquer le rire chez les spectateurs.

Je voudrais répondre plus directement aux exigences des curieux ; mais à l'heure qu'il est, le pu-

blic ne peut me demander plus de science qu'aux savants.

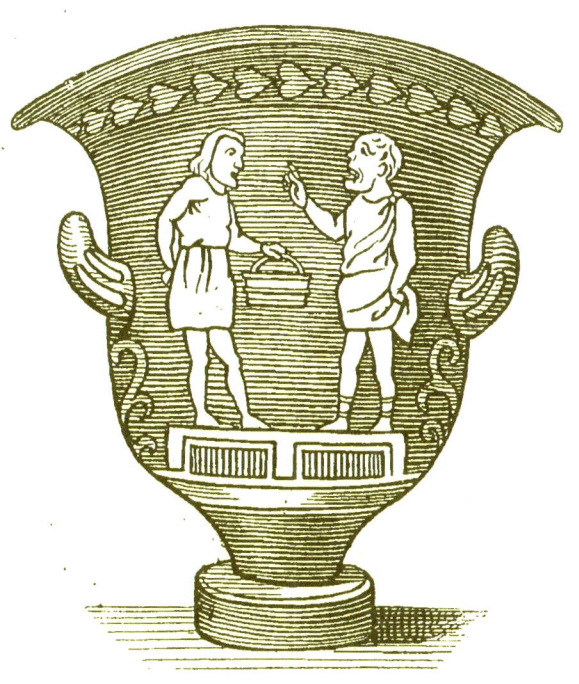

SCÈNE DE THÉÂTRE
D'après un vase du musée de Vérone.

# XIX

**COMÉDIENS.**

L'abbé de Saint-Non, voyageant en Italie, en 1782, fut étonné de rencontrer, dans la galerie du marquis Capponi, un bronze antique, aïeul du Polichinelle français.

« Ce qui paraîtra peut-être singulier, dit-il, c'est de retrouver ici un Polichinelle absolument semblable au nôtre pour les traits essentiels, la bosse devant et derrière, à l'exception de quelques petites différences d'ajustement qui ne sont qu'une affaire de mode, car en Italie, où le Polichinelle joue encore un bien plus grand rôle que sur nos théâtres, il est habillé autrement que le nôtre, mais il lui ressemble pour le masque et le caractère. »

Cette figure a prêté à de nombreux commentaires. Très-répandue, elle est représentée dans l'anti-

quité sous diverses formes, même sous celle de marionnette.

Maccus chez les anciens est populaire par son masque comme Polichinelle en France, Punch en Angleterre; et je voyais dernièrement, dans le musée archéologique de Moulins, un Maccus mobile, servant évidemment de jouet aux enfants.

Les savants, à l'inspection d'un masque si répandu, se sont demandé si le bouffon n'arrivait pas d'Israël, d'Égypte ou de Grèce. Quelques-uns ont disserté sur la courbe israélite de son nez, voulant en faire un Juif. Il est certain, laissant de côté ces origines difficiles à préciser, que les anciens avaient prêté une certaine attention à cette comique figure.

Diomède (*de Oratione*), Apulée (*Apologie*), appellent ce personnage *Maccus*, nom de la langue osque qui paraît signifier bouffon, étourdi, stupide, selon l'explication de Juste Lipse, dans ses *Questions épistolaires*.

Antony Rich, qui donne une réduction de la statuette dans son *Dictionnaire d'antiquités*, au mot *Moriones*, y voit un de ces esclaves contrefaits, stupides et difformes, que les riches achetaient à titre de fous pour divertir leur intérieur à Rome.

Selon Rich, ce serait d'un de ces moriones que Martial a dit :

> Acuto capite, auribus longis,
> Quæ sic moventur, ut solent asellorum.

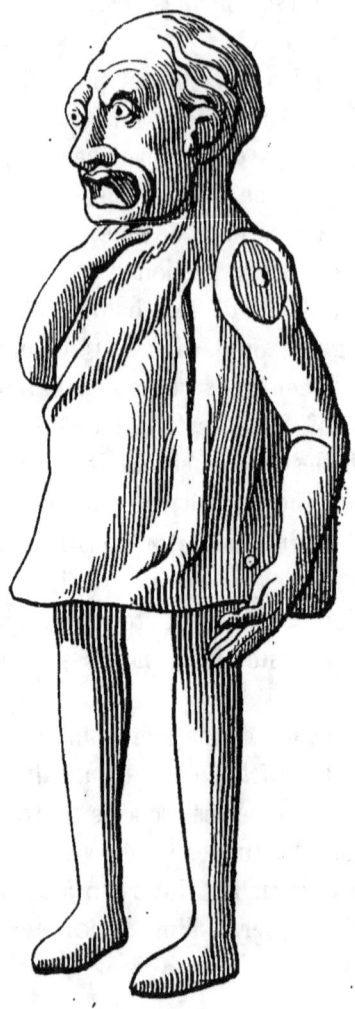

Marionnette antique du musée de Moulins.

M. Ch. Magnin, lui, trouve dans cette comique figure l'ancêtre de notre Polichinelle.

« Le drame populaire et roturier, dit l'historien des *Marionnettes*, n'a jamais manqué d'égayer dans les carrefours, à ciel découvert, la tristesse des serfs et les courts loisirs des manants, théâtre indestructible qui revit de nos jours dans les parades en plein vent de Deburau, théâtre qui unit la scène ancienne à la moderne... L'érudition peut trouver à ces *joculatores*, à ces *delusores*, à ces *goliardi* de nos jours et du moyen âge les plus honorables ancêtres dans l'antiquité grecque, latine, osque, étrusque, sicilienne, asiatique, depuis Ésope, le sage bossu phrygien, jusqu'à Maccus, le Calabrais jovial et contrefait, héros des farces atellanes, devenu depuis, dans les rues de Naples, par la simple traduction de son nom, le très-sémillant seigneur Polichinelle. »

Sauf Rich, tous sont d'accord que le Maccus en question faisait partie de la troupe de comédiens atellanes, en compagnie du Parasite, de Bucco, Pappus, Dorsennus, Manducus, et qu'il représente à son plus haut développement le *mimus* et l'*archimimus* de l'antiquité.

Dans les pièces improvisées du théâtre des Atellanes, Maccus, entouré des personnages principaux, Bucco et Pappus, tous représentant les types des paysans de la Campanie, parlaient une

sorte de langue macaronique, farcie d'osque, de grec et de latin.

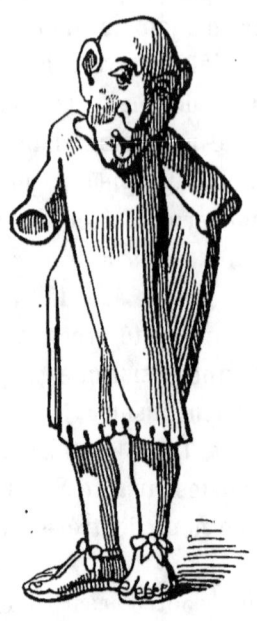

MACCUS.

Statuette en bronze avec yeux et dents d'argent.

Par le titre de ces pièces, *Maccus soldat*, *Pappus prætéritus* (éconduit), *Maccus dépositaire testamentaire*, *Pappus laboureur*, il semble qu'on assiste aux incarnations diverses de Pierrot et de Polichinelle : *Pierrot marquis*, *Polichinelle marié*, *Pierrot pendu*, etc.

A eux deux, Maccus et Pappus, ils étaient la joie de l'Italie : Maccus, insolent, vil, spirituel, avec une teinte de comique férocité comme notre Polichinelle ; Pappus, alerte, prêt à tous les commerces équivoques.

PAPPUS
D'après une agate noire.

Les scènes de mœurs qu'ils représentaient, *le Médecin*, *les Peintres*, *le Boulanger*, étaient d'une excessive liberté. On les jouait à la fin du spectacle, pour reposer le public des tensions de la tragédie.

Divertissements dans lesquels les comiques de tréteaux, quoiqu'ils n'aient souvent pour public que le populaire, dépensent quelquefois plus de génie dramatique que les comédiens officiels.

Le Maccus, au début, fut-il une sorte de grand comédien comparable à Deburau? Divers acteurs lui succédèrent-ils dans le même emploi et sous le même masque? Cela semble probable, à comparer les nombreuses statuettes de terre et de bronze que les musées ont conservées [1].

A mesure qu'on entre dans ces questions, plus on consulte de livres et de monuments, plus on est effrayé du peu de certitude dont l'érudition dispose.

Chaque figurine demanderait un volume de commentaires, et le public ne peut se douter des amas de notes dont on lui épargne l'étalage.

Comme les augures, deux érudits ne sauraient se regarder sans rire. Ou plutôt, comme il en est quelques-uns d'une rare intelligence jointe à beaucoup de sincérité, en face d'une question ils sont aussi embarrassés que des médecins appelés en consultation auprès d'un homme dont l'état est désespéré.

---

[1] On en trouvera deux, en bronze, au cabinet des médailles. Le n° 3096 représente un masque coiffé d'une sorte de calotte avec un nez énorme de travers. Le nez considérable du n° 3097 retombe sur la bouche. Ces deux bustes paraissent provenir de quelque vase. La collection Campana contient également divers Maccus en terre cuite.

Toutefois, si la critique émet certaines allégations trop affirmatives, il est des monuments qui laissent l'esprit planer dans une sorte de certitude.

Au nombre des meilleurs acteurs comiques du théâtre antique, il faut signaler le bâton qui s'est conservé dans la farce actuelle, le bâton qui manque à la tragédie; le bâton cher à Molière, le bâton inconnu à M. Ponsard, le bâton de Polichinelle et de Guignol, le bâton avec lequel les Desgenais devraient corriger les *filles de marbre* au lieu de leur tenir d'éloquents discours qu'elles ne comprennent pas, le bâton, l'un des meilleurs auxiliaires de la pantomime; agent muet qui ne connut jamais qu'un rival, le soufflet.

Ce bâton de la comédie, l'antiquité en faisait un tel cas, qu'un graveur en pierres fines a voulu en conserver l'importance suprême; car le bâton ci-contre a été dessiné, sous la direction de Ficoroni, d'après une cornaline.

Le bâton, on le pense, ne jouait pas son rôle seul; il était tenu par la main tremblante d'un vieux barbon grondeur qui, avec son aide, corrigeait les complaisances d'un esclave pour les amours d'un fils débauché.

Acteur comique remplissant le rôle d'un vieillard, d'après un camée.

A ces divers personnages je joindrai la représentation suivante d'après une peinture de vase.

D'après les *Vases antiques* de Tichsbein.

Tichsbein, ne pouvant expliquer la figure ci-dessus : « Ce que représente cette planche, dit-il,

est tout à fait singulier; c'est probablement une copie faite d'après quelque ancienne pierre précieuse. Un dauphin porte au milieu des ondes une figure masquée, qui se laisse tranquillement conduire par son guide [1]. »

Il doit s'agir ici d'une figure de théâtre. L'homme à cheval sur le poisson a le masque semblable à celui de beaucoup d'autres personnages comiques qui se retrouvent fréquemment sur les vases; il porte également le pantalon dit *sarabara*, à la mode des anciens Scythes, et déjà l'édition actuelle renferme assez de dessins pour que l'analogie des masques et des costumes puisse être comparée.

Un autre monument inédit, je le dois à la bienveillance de M. Frœhner, une des intelligences critiques les plus méritantes du Musée des antiques.

M. Frœhner eut la bonne fortune de découvrir, dans une vente, des dessins inédits de la collection Durand, que sans doute le possesseur du fameux cabinet se proposait de faire graver. Avec la générosité qui dénote les véritables érudits, de cette collection M. Frœhner a détaché pour moi les figures

---

[1] Ces dauphins portant sur leur dos des personnages ont été représentés à diverses reprises par les peintres de l'antiquité; mais la vignette ci-contre est le seul cas que je connaisse d'une figure bouffonne s'étalant sur le grave animal.

grotesques qui m'intéressaient particulièrement;
et ainsi je peux ajouter à la troupe de mes comé-

Figurine comique en terre colorée.

diens une « danseuse grotesque vêtue d'une double
tunique et d'un peplus disposé en écharpe [1]. »

D'autres comiques bizarres, au milieu desquels
je signale celui dont un seul des yeux, énorme,
se détache en boule de loto du masque, répan-

[1] « Le peplus est coloré en bleu et la tunique en rose, ainsi que
e large bandeau qui entoure sa chevelure. H. 8 pouc. » (*Catal. Durand*, rédigé par de Witte, 1836, in-8°.)

daient, parait-il, la gaieté malgré leurs déformations. Ficoroni en a fait, au dernier siècle, l'objet

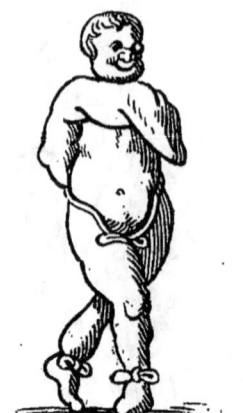

Figurine comique, d'après une pâte de Ficoroni.

d'une étude spéciale ; et pourtant, en joignant à son livre celui de L'Aulnaye sur le théâtre, il reste beaucoup à dire ; mais le théâtre comique n'est qu'un parent de la caricature, et je ne puis insister plus longtemps sur ce sujet plein d'obscurités.

De ces représentations de mœurs du peuple et de scènes de tavernes (*tabernariæ*) sortira la véritable comédie, celle de Térence et de Plaute, *l'Eunuque* et *l'Aululaire*, jouées d'abord par ces comédiens, disent quelques érudits.

Malheureusement, un livre m'a manqué pour mieux préciser le sens de ces grotesques figures, qui

représentent, comme le dit l'historien Mommsen, « le génie caustique des Italiens, leur vif sentiment des choses extérieures, l'amour du mouvement comique, du geste et des travestissements. » Ce livre qui, par le pays où est né l'auteur, eût éclairé le sujet d'une vive lumière, il m'a été impossible de me le procurer : l'ouvrage du chanoine Jorio, qui explique la comédie latine par les gestes des Napolitains modernes.

FIGURE COMIQUE DE THÉATRE
D'après une pierre antique.

## XX

**LÉGENDE DE SOCRATE.**

Ce fut un caractère singulier que celui du philosophe sur le compte duquel historiens, moralistes, archéologues ne se lassent pas de revenir, partagés entre les portraits idéalisés et positifs de Platon et de Xénophon.

Citoyen courageux sur les champs de bataille et dans la vie privée, Socrate reste pour nous un être bizarre, s'intitulant « accoucheur d'idées, » en qualité de fils d'une sage-femme, inventant une dialectique particulière pour pousser ses adversaires à l'absurde, s'entretenant avec les gens des basses classes, malgré tout se souciant peu de plaire à la multitude, bonhomme et railleur, combattant

tour à tour sophistes, métaphysiciens, démagogues, marchands de paroles, poëtes et comédiens.

Que d'ennemis Socrate dut grouper contre lui, rien que par cette ironie si particulière qu'il a fallu lui donner son nom (ironie socratique) pour la distinguer de l'ironie vulgaire!

— *Tout ce que je sais*, disait le philosophe, *c'est que je ne sais rien.*

C'était accabler de mépris les sophistes, leurs bavardages et leurs spéculations oiseuses.

Toute la philosophie, Socrate la réduisait à l'inscription du temple de Delphes : *Connais-toi toi-même.*

On peut se faire une idée du caractère de ce sage par l'anecdote souvent citée du peuple sortant en foule du théâtre. Socrate s'efforçait d'y vouloir entrer, et comme un de ses disciples lui fit observer l'impossibilité d'aller contre le courant : — *C'est*, dit-il, *ce que j'ai soin de faire dans toutes mes démarches, de résister à la foule.*

Donc caractère tout d'une pièce, qui ne ployait pas, faisait rougir les citoyens indifférents, et par conséquent devait avoir pour adversaires les peureux, les mous et les lâches. Aussi, quelques-uns de ses disciples eux-mêmes l'ont-ils renié, taxant le maître d'inconstance, d'avarice, de vanité.

Les esprits faibles se liguent pour chercher une fissure à l'esprit fort. Les vices s'entendent pour at-

taquer la vertu. Le marbre de tout grand homme ne nous apparaît qu'avec des traces de coups de pierres.

Socrate, surnommé de son temps l'*homme le plus sage de la Grèce*, devait être condamné à boire la ciguë.

Ce sont de dangereux ennemis que les sophistes. Cantonnés dans la citadelle du faux, ils savent de quelle puissance dispose le vrai. Aussi emploient-ils tous les moyens pour accabler leur dangereux adversaire. Ils se retranchent derrière des divinités auxquelles ils ne croient pas, témoignent de vives ferveurs, jurent que leur ennemi a insulté les dieux et le font condamner à mort. Cela s'est vu à plus d'une époque.

Méprisant ces calomniateurs, Socrate ameuta d'autres adversaires moins dangereux, mais plus turbulents, les poëtes et les comédiens qui mettent en relief les ridicules.

Il existait en Grèce, avant l'arrivée des comédiens d'Atella, des représentations obscènes dans lesquelles les effets comiques étaient obtenus par des moyens grossiers. Coups de bâton, masques grimaçants, énormes phallus se détachant en rouge sur le vêtement des acteurs, suffisaient pour mettre le peuple en belle humeur.

Deux esprits éminents à divers titres s'émurent de ces représentations : Socrate et Aristophane.

L'un, moraliste, blâmant le dévergondage et la licence des comiques ; l'autre, poëte, qui se sentait compromis par les censures attachées aux théâtres de bas étage.

Aristophane se défend vivement, dans *les Nuées*[1], d'être assimilé aux poëtes qui travaillaient avec l'unique but de divertir le peuple :

« Cette comédie paraît sur la scène... Remarquez, sa modestie et sa décence : elle est la première qui ne vienne pas armée d'un instrument de cuir, rouge par le bout, et de grande dimension, pour faire rire les enfants[2]; elle ne s'amuse ni à railler les chauves, ni à danser la cordace (c'était une danse impudique et comique) ; elle n'introduit point de vieillard qui, en prononçant ses vers, frappe de son bâton tous ceux qu'il rencontre, pour faire passer la grossièreté de ses plaisanteries. »

Quoiqu'il s'en défende, Aristophane tombe dans les excès des petits théâtres de son temps. Socrate, jugeant le poëte complice des grossières lubricités du théâtre populaire, l'enveloppait, malgré ses qualités éminemment lyriques, dans les mêmes accusations d'obscénité corruptrice. D'où sans doute la parodie que fit Aristophane de Socrate.

---

[1] *Comédies d'Aristophane*, trad. par Artaud. Voir notice sur *les Nuées*. Lefèvre, 1841, 1 vol. in-18.

[2] « *Phallum describit, qui erat curiaceus penis,* » dit en not M. Artaud.

Ce fut cet esprit de réformateur qui déchaîna tant d'ennemis contre le philosophe ; avec Aristophane tous les poëtes comiques criblèrent Socrate de railleries. Ce bonhomme Richard qui ne parlait que par apologues, ce paysan du Danube qui, par la familiarité de ses comparaisons, plaisait tant aux cordonniers et aux harengères, ne put se couvrir de sa popularité pour échapper aux sarcasmes du théâtre. Qu'on s'imagine un Dupin parlant de culture ou d'épargne à ses compatriotes les paysans de la Nièvre, et revenant avec ses gros souliers à la ville où l'attendent les malices des caricaturistes.

J'explique par le respect des uns, les railleries des autres cousues aux projets de réforme de Socrate, les masques symboliques et satiriques que l'antiquité nous a laissés du philosophe.

Ainsi que pour tous les grands esprits la face de Socrate donnait prise à la curiosité publique, même à la *charge*, témoin le portrait du philosophe que fait Alcibiade dans le *Banquet* de Platon : « Je dis d'abord que Socrate ressemble tout à fait à ces Silènes qu'on voit exposés dans les ateliers des statuaires... Je dis ensuite que Socrate ressemble particulièrement au satyre Marsyas. Quant à l'extérieur, Socrate, tu ne disconviendras pas de la ressemblance. »

On a trouvé de nombreuses pierres gravées dont le sens est indécis. Ce sont des juxtapositions de

profils d'animaux, de jeunes gens, d'oiseaux, de têtes de femmes auxquels se rattache le masque de Socrate, le nez relevé, les lèvres épaisses, des yeux à fleur de tête, le cou gros et court, indices d'après lesquels le physionomiste Zopyre lisait dans les traits du philosophe les « dispositions les plus vicieuses. »

Ces pierres gravées attendent un commentateur, quoique déjà depuis près d'un siècle le comte de Caylus ait appelé l'attention des érudits vers de tels symboles. Préoccupé d'une cornaline représentant une Minerve à l'épaule de laquelle sont accolés une figure de jeune homme et un masque socratique, l'archéologue disait :

« Dans ces compositions fantastiques, on trouve toujours une tête qui ressemble à Socrate, souvent adossée contre une autre, jeune et agréable, qu'on ne balance pas à donner à Alcibiade. Cette dénomination peut être aussi bonne qu'une autre, surtout quand on ne peut en trouver une meilleure ; mais il sera toujours singulier qu'une critique ou, si l'on veut, une plaisanterie si répétée à Athènes ne soit indiquée par aucun auteur, et que les Romains, qui ont si souvent copié ces sortes d'ouvrages grecs, soient par conséquent entrés dans la plaisanterie, et qu'ils l'aient en quelque façon adoptée, sans avoir rien dit qui puisse nous la faire concevoir. »

L'explication de cette cornaline me paraît facile.

Le masque de Socrate accolé à celui de Minerve ne serait-il pas un hommage rendu par l'artiste à la sagesse du philosophe?

L'amitié qu'il portait à son disciple Alcibiade expliquerait la faveur, qui a été accordée par les graveurs à l'élève, d'être rapproché de son maître dans un même monument.

Une autre gemme dans laquelle le masque socratique est adjoint à un assemblage d'animaux, de palmes et de cornes d'abondance est moins saisissable. (Voir le dessin page 264.)

Ce dauphin portant au bout de sa queue une palme, ce coq derrière lequel se dresse une corne d'abondance, forment un mélange d'emblèmes de guerre et de paix qui se compliquent du masque de Socrate placé en évidence par le graveur. Faut-il y voir les idées du philosophe sur les avantages de la paix après la guerre? La tête de bélier rattachée au masque socratique, le lapin que l'artiste a groupés si maladroitement, indiqueraient-ils les bienfaits de l'agriculture, un rappel à la vie des champs?

Je donne ces indications comme celles qui se présentent naturellement à l'esprit. Les pierres gravées avec une intention de satire s'expliquent plus facilement.

D'après des masques de théâtre sans doute, furent travaillées finement des cornalines et autres

gemmes représentant Socrate et sa femme Xanthippe accolés l'un à l'autre.

Derrière ces masques se déroulent plus particulièrement les pièces satiriques, jouées par les *biologues*, acteurs qui parodiaient leurs contemporains célèbres.

Le double masque était porté par un même comédien, représentant à la fois l'homme et la femme, Socrate et Xanthippe, le philosophe songeur et la mégère glapissante. Pour jouer ce double rôle, il suffisait à l'acteur, sans doute costumé avec des habits mi-partie masculins, mi-partie féminins, de se retourner et d'offrir tour à tour au public ses deux faces.

Avec un comédien habile à varier sa voix, l'effet comique était certain; et nous savons par Lucien que les comédiens de l'antiquité étaient merveilleusement habiles à remplir divers rôles dans la même pièce [1].

L'acariâtre Xanthippe a assumé sur sa tête l'éternelle légende des mauvaises femmes en opposition avec un mari doux et tolérant.

On s'imagine quelle dualité comique apportait dans l'esprit des spectateurs la vue successive des deux masques.

---

[1] L'auteur des *Dialogues des morts* rapporte qu'un étranger ayant vu, après les représentations, un acteur se dépouiller de cinq habits différents, s'écria : « O sublime imitateur, tu trompes nos sens. Dans un seul corps tu as mis plusieurs âmes! »

Peut-être le comédien jouait-il la fameuse scène où Xanthippe vomit contre Socrate toutes sortes

SOCRATE ET XANTHIPPE,
Masques d'après une cornaline.

d'injures, et finit par lui jeter un pot d'eau sur la tête.

— Il fallait bien, dit le philosophe, qu'il plût après un si grand tonnerre.

Dans tous les écrits populaires, chansons, imagerie, contes, on trouve cette légende de la mauvaise femme, qui a toujours égayé les esprits naïfs.

On a nié, il est vrai, l'anecdote du pot d'eau et la réponse du sage résigné. Cependant Antisthène, disciple de Socrate, ayant reproché au philosophe

le peu de soin qu'il avait pris d'adoucir le caractère de sa femme :

— J'ai, dit Socrate, choisi Xanthippe pour me donner des habitudes de modération et d'indulgence, convaincu qu'en vivant bien avec elle je m'habituerais à supporter tous les autres hommes et à vivre dans leur société.

Xanthippe fut donc le véritable « démon de Socrate. »

Le poëtes et les comédiens, pour se venger des réformes dramatiques proposées par le philosophe, se donnèrent à cœur joie la représentation géminée d'un diable-à-quatre en jupons et d'un sage ruminant des apologues dont la plupart durent prendre naissance dans le caractère emporté d'une femelle insupportable [1].

---

[1] On trouvera d'autres planches et d'autres détails à ce sujet dans l'ouvrage de Ficoroni : *Dissertatio de larvis scenicis et figuris comicis antiquorum Romanorum*. Roma, 1750, in-4°. Voir également Gorlœus : *Dactyliotheca, seu annulorum sigillarium quorum apud priscos tam græcos quam romanos usus, promptuarium, cunt explicat. Jac. Gronovii*. Lugd. Batavor., 1695, 2 vol. in-4°. Une imitation de ce dernier ouvrage a été publiée sous le titre de : *Cabinet de pierres antiques gravées, ou collection choisie de 216 bagues et de 682 pierres, tirées du cabinet de Gorlée et autres*. Paris, Lamy, 1778, 2 vol. in-4°.

## XXI

**ENVERS DU CHAPITRE PRÉCÉDENT.**

« Le mot masque *socratique* est un terme abusif qu'il faut remplacer par masque *silénique,* ou plus simplement par masque *bachique.* Socrate n'a rien à voir là-dedans, » m'écrit un savant archéologue qu'on me permettra de ne pas nommer.

On pense quelle confusion s'empara de moi, pris la main dans le sac de l'erreur.

Plein de confiance dans la personnalité de Socrate, que je jugeais suffisamment établie d'après les monuments rassemblés par les érudits du dix-huitième siècle, Gorlœus, Caylus, Ficoroni, de l'Aulnaye, je m'étais au dernier moment adressé à la science moderne pour lui demander quelques touches à ajouter au portrait du philosophe; et ces por-

traits, comme il arrive trop souvent en iconographie, étaient déclarés mensongers !

Ainsi tout mon plan était détruit.

J'avais pensé à donner un court aperçu de l'anatomie du laid, et à faire ressortir que la laideur est utile aux hommes en vue, la silhouette tourmentée de leurs traits entrant plus profondément dans les yeux du peuple que la beauté.

Il me semblait facile de prouver par des exemples modernes, qu'à tout homme célèbre, fût-il d'un aspect sévère, la malignité pétrit un masque comique qu'il gardera jusque par delà le tombeau, et que cette image satirique de sa personne sera pour la postérité sa meilleure enseigne.

Il me restait encore à dire que la physionomie dont la nature avait doté Socrate servit particulièrement sa réputation, les lignes étant en absolue contradiction avec la régularité grecque.

Et voici que ces nombreuses pierres antiques qu'on croyait représenter Socrate, ne sont plus que des masques *siléniques* ou *bachiques*.

Ma première idée fut de jeter au panier les épreuves du précédent chapitre. Cela eût été héroïque ; cela me sembla dur.

Puis je songeai à indiquer, dans une note, ainsi que je l'avais fait à propos de Phèdre, les démentis que donne à tout instant l'érudition moderne.

Enfin (n'y a-t-il pas quelque curiosité à voir ce qui se passe dans l'esprit d'un homme qui ne vise pas à l'Institut?) je me dis que sans doute il était utile de rétablir le véritable sens des monuments, mais qu'avant de détruire le piédestal d'une légende, il faudrait mettre quelque figure à la place.

Bien d'autres raisons me passèrent par l'esprit; toutes, ô vanité de quelques pages écrites! protestaient contre la destruction du chapitre.

Enfin je me décidai à étudier de nouveau les différents archéologues qui ont insisté sur le masque socratique, me disant qu'après révision, un *mea culpa* sincère me ferait excuser d'avoir cru à la légende.

On a gravé assez pauvrement, au dernier siècle, d'après le cabinet du hollandais Gorlœus, de nombreuses intailles socratiques. Caylus, on l'a vu par les précédentes citations, revient souvent sur le même masque. Ficoroni parle de Socrate en termes prudents, et de l'Aulnaye, qui est plus convaincu de l'authenticité du masque, a été couronné, pour son ouvrage de la *Saltation théâtrale*, par l'Académie des Inscriptions, ce dont j'approuve fort les académiciens de 1789.

Sans doute, le dire de ces érudits a été quelquefois modifié par les découvertes de monuments antiques; mais ils apportaient dans la science une bonhomie pleine de sens que je ne retrouve pas dans les mytho-

logues modernes. Et eux-mêmes, les mythologistes, si on contrôle leurs appréciations, Bœttiger, Millin, Sainte-Croix, Lobeck, Villoison, Charles Lenormant sont-ils d'accord sur l'interprétation des mystères, d'après les peintures de vases?

Voici donc le portrait présumé de Socrate.

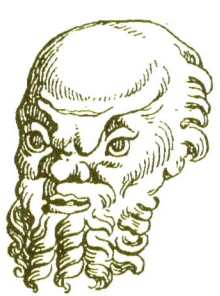

MASQUE SOCRATIQUE,
D'après un camée.

Mettons que ce soit Silène lui-même, ou un des compagnons de Silène, ou Bacchus, ou un des compagnons de Bacchus.

Comment expliquer Silène ou Bacchus accolés au profil de Pallas, comme il se voit sur plusieurs camées? Serait-ce en vertu du dicton *In vino sapientia*, fabriqué pour les besoins de la cause?

Comment expliquer ces intailles au fond desquelles des têtes d'animaux d'un naturel sagace, tels que l'éléphant et l'aigle, sont ajustées au profil dit socratique?

Comment expliquer le masque de femme que je donne (page 257) pour celui de Xanthippe grondeuse opposée à Socrate résigné?

Veut-on une autre raison? Le masque *silénique*, le masque *bachique* sont des *types*; le masque gravé ci-contre est celui d'un *individu*. Il répond absolument à la description du *Banquet* de Platon : « Je dis d'abord que *Socrate ressemble tout à fait à ces silènes*, » etc.

Que les érudits me pardonnent de m'insurger un instant contre la science moderne qui, sans s'en douter, mène à l'athéisme archéologique. De même que les iconoclastes et les briseurs d'images des révolutions du passé, la science en arrivera avec son système de négations à bâtir un Panthéon protestant, sans dieux et sans images.

Heureusement on ne détruit pas plus les légendes historiques que les contes populaires. Cent témoins, cent *contemporains* affirment que Cambronne n'a pas prononcé le fameux mot; le mot reste historique.

Les historiens modernes font et refont les origines de notre histoire; il est à douter qu'ils fassent oublier l'honnête Mézeray.

Ce qui se dépense d'encre au service de l'archéologie est considérable. En savons-nous beaucoup plus que l'abbé Barthélemy?

Ah! si les archéologues allemands, italiens et

français pouvaient former un corps de légendes supérieur à la mythologie de nos pères, alors je consens à faire table rase des dieux et des déesses, des philosophes, des moralistes et des empereurs tels que nous les a peints le bon Rollin; mais avant de changer de mobilier, j'attendrai qu'on ait fait mieux que nos anciens meubles simples, solides et sans prétention.

D'après une pierre du cabinet Caylus.

## XXII

**PRÉEXCELLENCE DE LA SATIRE ÉCRITE DANS L'ANTIQUITÉ.**

Gœthe, traitant *de la Parodie chez les anciens* [1], disait :

« Chez les Grecs, tout est d'un seul jet et tout est d'un grand style. C'est le même marbre, c'est le même bronze qui sert à l'artiste pour le Faune comme pour le Jupiter; et toujours le même esprit répand partout sa dignité.

« Il ne faut nullement chercher ici l'esprit de parodie, qui se plaît à revêtir et à rendre vulgaire tout ce qui est élevé, grand, noble, bon, délicat ; ce génie nous a toujours paru un symptôme de déca-

---

[1] *Conversations de Gœthe, recueillies par Eckermann.* Lire l'excellente traduction de M. Émile Délerot. Charpentier, 1863, 2 vol. in-18.

dence et de dégradation pour un peuple. Au contraire, chez les Grecs, la puissance de l'art relevait la grossièreté, la bassesse, la brutalité, et ces éléments, en opposition radicale avec le divin, peuvent alors devenir pour nous un sujet d'étude et de contemplation aussi intéressant que la noble tragédie.

« Les masques comiques des anciens qui nous sont parvenus ont une valeur artistique égale à celle des masques tragiques. Je possède moi-même un petit masque comique, en bronze, que je n'échangerais pas contre un lingot en or, car chaque jour sa vue me rappelle la hauteur de pensée qui brille dans toutes les œuvres que nous ont laissées les Grecs.

« Ce qui est vrai de la poésie dramatique est vrai également des beaux-arts; en voici des preuves :

« Un aigle puissant (du temps de Myron ou de Leusippe) vient de s'abattre sur un rocher, tenant dans ses serres deux serpents ; ses ailes sont encore en mouvement, il semble inquiet, car sa proie s'agite, se défend contre lui et le menace ; les serpents s'enroulent autour de ses pattes, mais leurs langues pendantes indiquent leur fin prochaine. — Une chouette s'est posée sur un mur ; ses ailes sont rapprochées, elle serre ses griffes dans lesquelles elle tient plusieurs souris à moitié mortes ; celles-ci enroulent leurs queues autour des pattes de l'oiseau,

et avec leurs derniers sifflements s'en va leur dernier souffle.

« Que l'on mette maintenant ces deux œuvres d'art l'une en face de l'autre! Il n'y a là ni parodie ni travestissement; il y a deux objets naturels pris l'un en haut, l'autre en bas, mais tous deux traités par un maître dans un style également élevé; c'est un parallélisme par contraste; chaque œuvre isolée plaît, et, réunies, leur effet est frappant. »

Gœthe ne parle ici que de sujets familiers. Le sculpteur grec qui reproduisait ces animaux ne cherchait pas à faire acte de parodie ni de caricature; en ceci il plaisait à Gœthe que blessait l'idée de caricature ou de parodie.

Ce grand esprit si large et si fécond, qui s'intéressait à toute manifestation artistique, regimbait contre le satirique. Et pourtant, quoique, à l'époque où parut ce morceau sur la *Parodie chez les anciens*, Gœthe ne pût connaître les richesses que soixante ans de fouilles ont arrachées à la terre, son opinion a du poids, et l'homme de génie avait pronostiqué presque juste. Sauf de rares exceptions, les Grecs conservèrent la sérénité dans leurs moindres objets d'art.

« Un peu moins scrupuleux que leurs maîtres les Grecs, dit M. Mérimée [1], les Romains ont cepen-

---

[1] *Notes d'un voyage dans le midi de la France* (1834).

dant toujours idéalisé leurs modèles, et, même en figurant des monstres fantastiques, ils ne se sont pas écartés entièrement du *beau*. Leurs centaures, par exemple, sont de beaux hommes entés sur de beaux chevaux. Si parfois ils ont voulu exprimer la laideur, ils se sont attachés à la rendre *terrible*, évitant qu'elle parût *dégoûtante*. D'ailleurs, les rares exemples antiques se réduisent à l'exagération de quelques traits de la face, et la face dans une figure nue n'a qu'une importance secondaire. »

« En relisant ce qui précède, ajoute M. Mérimée dans une note, je me suis rappelé un passage de Lucien (*Dialogue du Menteur*) où il est question d'une statue difforme ; mais l'exemple n'est pas concluant puisqu'il s'agit d'un portrait, celui de Pilicus, capitaine corinthien, par Démétrius qui le représenta avec *un gros ventre* et des veines enflées. »

En effet, la caricature, à l'état rudimentaire chez les artistes de l'antiquité, est souvent plus nettement indiquée par le poëte que par le peintre.

« Tu as l'âme boiteuse comme le pied ; la nature a fait de ton extérieur l'image parfaite de ton intérieur, » est une épigramme de Pallas sur un boiteux. Ainsi en deux vers apparaissent le physique et le moral d'un de ces personnages difformes dont Quintilien disait :

« *Risus oriuntur ex corpore ejus in quem dicimus,*

*aut ex animo, aut ex factis, aut ex iis quæ sunt extra posita.* »

(Les rires naissent [ou sortent] du corps de celui dont nous parlons, ou de son esprit, ou de ses actions, ou des choses qui sont hors de lui [et à son entour].)

Imperfections du corps, défauts d'esprit, mœurs, passions mauvaises, habitudes, vices, accidents de naissance, condition, fortune, sont des sources où s'alimente volontiers la caricature.

A propos des surnoms grotesques dans l'antiquité, Cicéron disait : « *Materies omnis ridiculorum est in istis vitiis quæ sunt in vita humana.* »

(Toute la matière des ridicules est dans ces vices qui sont dans la vie humaine.)

Et ailleurs encore : « On rit beaucoup en voyant ces images où l'on devine presque toujours une difformité ou quelque défaut du corps avec une ressemblance plus laide. » (Cic., *de Orat.*, II.)

Mais la véritable caricature est dans les poëtes du temps, dessinée quelquefois comme par un Daumier. Je ne puis lire certain passage de Ménandre sans penser à un Turcaret moderne que des crayons satiriques ont poursuivi pendant trente ans sous toutes les formes, dans sa vanité comme dans ses habits, dans son intérieur comme dans son extérieur. Le beau portrait que ce fragment de Ménandre, buriné comme par l'outil d'un graveur en

médailles ! Toutefois, je ne suis pas certain, ainsi que le dit M. Guillaume Guizot[1], que Denys, tyran d'Héraclée, dut se récrier avec une admiration cynique et se reconnaître lui-même, si jamais quelque compagnon d'orgie lui lut ces vers des *Pêcheurs* :

« Le gros porc était étendu sur le ventre. Il menait une vie de débauches telle qu'on ne peut la mener longtemps. — Voici, disait-il, la mort que je désire tout particulièrement, la seule qui soit belle à mon gré : mourir couché sur le dos, le ventre tout sillonné par des plis de graisse, pouvant à peine parler, et tirant l'haleine du fond de la poitrine, mais mangeant encore, et disant : Je crève de volupté ! »

Voilà la vraie caricature antique.

Malgré la finesse d'exécution du petit bronze de Caracalla, du musée d'Avignon (voir page 113), et quoique bien des instincts cruels soient exprimés dans les traits de cette figurine satirique, combien elle est loin de ce portrait de Ménandre!

Et si on excepte la caricature de Caracalla, quels documents a-t-on trouvés sur les grands hommes de l'antiquité qui répondent aux vœux de l'écrivain anglais :

---

[1] *Ménandre, étude historique et littéraire sur la comédie et la société grecques.* Didier, 1855, in-18.

« Une bonne caricature contre Cicéron, César ou Marc-Antoine, si le hasard en faisait retrouver une dans les fouilles d'Herculanum, nous dirait pourquoi et comment on se moquait alors de ces grands personnages; nous retrouverions les émotions contemporaines, nous pourrions nous remettre, si j'ose le dire, au niveau des intérêts, des folies et des passions d'autrefois. L'histoire, telle qu'on l'écrit ordinairement, n'est pas vivante. Dans la caricature, non-seulement elle vit, mais elle a cette existence intense, rude et mauvaise que donnent les passions [1]. »

On n'a découvert jusqu'ici en Italie de caricatures ni contre Cicéron, ni contre César, ni contre Marc-Antoine. On a retrouvé la caricature d'une figure bien plus considérable, de la figure de « celui que nulle parole ne peut faire comprendre. » Et comme on mesure les palais à l'ombre qu'ils répandent, tout homme est jugé grand qui traîne après lui des légions de négateurs, de gens hostiles, d'esprits bas qui se remuent, s'attroupent, s'épaississent et font repoussoir à son génie.

« Au triomphe de Paul-Émile, les brocardeurs qui suivaient ordinairement le char s'apprêtaient à égayer de leurs lazzis la marche du consul; mais quand apparut, revêtu de la pourpre, le vainqueur

[1] *London and Wetsminster Review.*

de Persée, ils restèrent muets devant tant de grandeur[1]. »

C'est là le mauvais côté d'un art qui, vivant d'improvisation, favorise malheureusement les haineuses passions contre le grand et l'héroïque ; mais, si l'ironie mordante est une insulte au vainqueur, il ne faut pas oublier combien elle soulage et ranime le cœur de l'opprimé. La caricature aux mains de la majorité est répugnante ; son amertume est relevée quand elle combat pour les minorités. Je connais des caricatures réconfortantes, de vraiment vaillantes, à travers lesquelles apparaissent avec l'âme de l'artiste ses colères de lion enchaîné, son mépris pour les vices des parvenus, comme aussi sa haine pour d'odieux gouvernants. Ici, plus de mesquineries taquines, mais le souffle large d'une poitrine qui, trop longtemps comprimée, éclate et donne naissance à une trombe satirique où sont emportés trônes, sceptres, couronnes, signes de distinction, grades, dignités, richesses, voltigeant dans un tourbillon destructeur.

Holbein, résumant les idées de ses contemporains sur la Mort, trouve dans sa Danse égalitaire des effets de grandeur et de sarcasme, de mépris pour

---

[1] *Dictionnaire politique* (Paris, Pagnerre, 1857), art. CARICATURE, par M. Ch. Blanc.

les grands, de pitié pour les faibles, qui font de la caricature un art chrétien.

Christianisme et caricature, ces deux mots semblent jurer.

Quelle est la doctrine qui, rappelant l'homme à sa misère, lui montrait son humilité, lui faisait prendre en pitié grandeur, fortune, beauté, et lui criait sans cesse que son corps formé de poussière devait retourner en poussière? Et quel art dépouilla l'homme de ses vains ornements, et se plut à mettre en saillie par l'exagération sa bassesse, ses vices, ses passions? La caricature, servant à son insu la doctrine chrétienne.

La caricature devint une arme que tour à tour chaque parti employa. Ce fut quelquefois une arme utile, quelquefois une arme dangereuse, qui fait comprendre la répugnance de Gœthe pour l'égratignure inutile, la raillerie irréfléchie, le sarcasme mince et cruel, d'accord quelquefois avec les délateurs et les bourreaux.

Sous le règne d'Auguste, Jésus apparut tout à coup, simple, noble, majestueux. Et on pressentit quel rôle l'inconnu allait jouer dans l'humanité. Il était vaincu, et il ne fut pas épargné, car ses ennemis sentaient qu'aucune force ne pouvait brider sa parole victorieuse. Il disait à ceux qui l'entouraient : « Aimez-vous les uns les autres. » Et on le condamna, mais on ne put condamner sa doctrine.

On le crucifia, on ne put crucifier son idée. Et, quoique crucifié, Jésus fut caricaturé. Mais la caricature ne put empêcher qu'au-dessus de sa touchante figure apparût ce nimbe mystique dont le rayonnement devait éclairer l'humanité.

Masque d'après un camée en cornaline.

## XXIII

**GRAFFITI.**

Peu de monuments qui ne rappellent à ceux qui les visitent que d'autres curieux les ont précédés. Avec le couteau ont été tracés sur la pierre des noms et des devises, des souvenirs et des emblèmes. L'impression de solitude et de grandeur que produisent les tours d'une cathédrale, le donjon d'un vieux château, qu'est-ce pour l'ouvrier qui creuse profondément dans la pierre le nom de sa maîtresse, pour le soldat qui grave à la suite de son nom le numéro de son régiment? Un registre, le registre du peuple. Il agit comme le touriste qui, visitant un manoir célèbre, couche ses bourgeoises impressions sur le registre du concierge. Aussi

pour quelques souvenirs touchants que de légendes grossières !

*Les murailles sont le papier des fous*, dit un proverbe français, et il faut que ce proverbe soit vrai, car il existe en espagnol et en allemand :

> Una pared blanca
> Sirve al loco de carta.

« Une muraille blanche sert de papier à lettre, » dit l'Espagnol.

> Narrenhænde
> Beschmieren Tisch und Wande.

« Les mains des fous souillent tables et murailles, » dit l'Allemand.

Comme les modernes, les anciens se servaient de ce papier des fous ; le stylet que portaient constamment avec des tablettes de cire les philosophes, les poëtes, les grammairiens et les enfants s'y prêtait d'ailleurs.

Pour celui qui n'avait pas de tablettes de cire sous la main, de grands murs s'offraient à tout instant à l'instrument pointu. C'est ainsi qu'à Pompéi on a retrouvé tant d'inscriptions diverses, où se peuvent suivre la pensée du poëte, celle du spectateur frappé au cirque par la vue d'un gladiateur, celle du peintre traçant, à l'aide d'un charbon, les premières lignes de son tableau, celle de l'amant

qui laisse éclater le secret de son cœur, celle des buveurs maudissant la cabaretière, celle du débauché surexcité par des pensées érotiques, celle de l'enfant qui, sorti de l'école, s'arrête devant un mur en musardant et trace un croquis naïf.

Un jésuite, archéologue distingué, le P. Garucci, a donné de ces inscriptions ou *graffiti* des dessins et d'intéressants commentaires, et c'est à l'aide de son livre [1] qu'il est permis aujourd'hui d'entrer dans quelques particularités relatives à la vie privée des anciens.

Il est curieux d'observer quel sentiment intérieur pousse l'enfance à dessiner ce qui frappe ses yeux, et pourquoi, dans l'antiquité comme dans les temps modernes, le même contour baroque fait que le gamin de Paris ou l'enfant romain qui sortait de classe, semblent avoir également étudié à l'École des beaux-arts de l'ignorance.

Le portrait ci-contre appartient à cette catégorie. De ce *graffito*, le P. Garucci a dit dans une trop courte notice : « PEREGRINUS. *Portrait couronné en caricature.* » Le savant jésuite penche pour une satire : je tiens pour un dessin tracé par un enfant, et il ne faudrait rien moins que l'ingénieux Töpffer pour

---

[1] *Graffiti de Pompéi.* Inscriptions et gravures tracées au stylet, recueillies et interprétées par Raphaël Garucci, de la Compagnie de Jésus, membre résidant de l'Académie d'Herculanum. Deuxième édition. Atlas de 32 pl. Duprat, 1856.

trancher la question. Malheureusement l'auteur de *Monsieur Jabot* est mort, et aucun esthéticien n'a

Dessin d'enfant relevé sur les murs de Pompéi.

continué à creuser le sillon qu'il avait capricieusement tracé [1].

Pour naïf, ce dessin l'est ; ou l'artiste s'est caché sous le masque si difficile à garder, le masque de la naïveté.

[1] *Essai de Physiognomonie*, 1 vol. in-4°, autographié. Genève, 1845.

On joue la grandeur, on monte sur des échasses pour représenter l'héroïque, on feint le passionné : des paroles sonores, de grands gestes, des éclats de voix, de longues périodes, peuvent dans tous les arts tromper momentanément le public ; mais la naïveté, voilà où échouent les natures les plus subtiles.

Un enfant aura voulu retracer sur les murs de Pompéi la figure d'un triomphateur, couronné de laurier, qu'il admirait sur son char. De la noblesse des traits il a tiré un nez grotesque ; du front il a fait une plate continuation du nez, comme l'œil s'est changé en œil de perroquet, s'écartant outre mesure (ainsi font tous les enfants) de la racine du nez [1].

Si ce portrait n'était pas naïf, il faudrait en conclure qu'un peintre, pour mieux se déguiser, aurait imité la façon de dessiner des enfants. Et, ainsi à couvert, de même qu'un faussaire qui écrit de la main gauche, il eût retracé sur les murs, sans être inquiété, la caricature d'un conquérant.

[1] Töpffer avait étudié avec un grand soin les premiers essais de profils tracés par les enfants, et il en donna divers spécimens dans son *Essai :* « Si cette figure est moins stupide que la première, dit-il en comparant divers types, cela tient principalement à ce que j'ai diminué l'écartement des paupières et approché l'œil du nez. » Ailleurs, dans diverses physionomies, où apparaît « un caractère commun de bêtise, » Töpffer montre que ce caractère « tient au trait le plus analogue qu'elles aient entre elles, savoir la forme de l'œil et la place qu'il occupe. »

Cela peut tromper des yeux inexercés ; mais le caractère des lignes fait que je tiens à mon premier sentiment, n'ayant pas à craindre les querelles archéologiques qui firent reprocher au P. Garucci, lors de la publication de son ouvrage, d'avoir attribué à des enfants la plupart des *graffiti* tracés au stylet sur les murs de Pompéi.

Avec les dessins d'enfants, les plus intéressants sont les souvenirs d'amoureux. Depuis l'écorce d'arbre dans laquelle sont creusées de tendres initiales qui de jour en jour s'agrandissent, pendant qu'hélas! au contraire, l'amour va sans cesse diminuant, que de monuments couverts de dates, de souviens-toi, d'entrelacements de chiffres et devises !

Du dessin suivant, tracé sur une muraille de Pompéi, le P. Garucci dit :

« Psyce dans un cœur dont le sein intérieur est formé par les lignes sinueuses de l'Y. Cet emblème instructif et gracieux se prête à plusieurs commentaires : Psyché est mon cœur. L'expression grecque ψυχή était rendue par les Romains *vita*.

« Quid jurat ornato, ornato procedere, vita, capillo,

écrit Properce. Tel est ici, à mes yeux, le sens le plus naturel et le plus simple. »

Celui qui aime confie son secret à tout ce qui l'entoure, aux hommes, aux oiseaux, à la brise. Tout

l'être est plein d'une telle ivresse qu'elle pousse le jeune homme à crier : « J'aime, je suis aimé! » Les

EMBLÈME AMOUREUX
Creusé sur une muraille à Pompéi.

murailles elles-mêmes reçoivent la confidence : « Psyché est mon cœur. »

Je cite ce *graffito* pour donner un à peu près des inscriptions de diverse nature retrouvées sur les murs; leur caractère naïf a trompé quelques archéologues, et quelquefois des compositions historiques ont été à tort présentées comme des caricatures.

M. E. Breton [1], ainsi qu'un rédacteur du *Magasin pittoresque*, cherche, dans les lignes du dessin suivant (p. 284), une idée satirique, étrangère, selon moi, à la main de l'artiste qui semble avoir jeté là le premier croquis d'une œuvre sérieuse.

« Cette caricature, dit le rédacteur du *Magasin pittoresque* (année 1835, p. 334), fait allusion à une querelle des habitants de Pompéi et de ceux de Nucéria, qui eut lieu l'an 59 de J. C., à l'occasion d'une représentation dans l'amphithéâtre. Les Pompéiens furent vainqueurs ; mais Néron les condamna à être entièrement privés de spectacles et de jeux publics

---

[1] *Pompéi*, 1 vol. in-8°. — Déjà M. Breton avait dit par erreur d'une fresque de la *Casa di Castore e Polluce* : « Sur un pilier est une jolie caricature bien conservée représentant un nain faisant danser un singe. » Or Niccolini, dans sa belle publication des *Monuments de Pompéi* (Naples, 1854), nous montre, par un dessin habilement reproduit en couleur, ce même sujet. Rien de plus pur que les formes de l'enfant dans le dessin de Niccolini. Les anciens se plaisaient à reproduire en peinture les jeux de l'enfance. Chacun peut voir dans l'important ouvrage *Pittore Ercolano* (t. I, p. 171) des enfants qui lancent une sorte de toupie, quelques-uns cachés derrière des portes, d'autres qui se couvrent la figure de grands masques. Jeux bruyants, figures charmantes, qui n'ont rien de satirique.

pendant dix années : c'était à cette époque une terrible sentence. — La caricature semble l'œuvre de plusieurs Pompéiens. Le gladiateur qui descend dans l'arène, la visière baissée et portant une palme dans sa main droite, est plus habilement dessiné que les deux autres personnages, dont l'un semble entraîner d'une échelle sur un lieu élevé un Nucérien prisonnier. — Il eût été au reste difficile de s'expliquer cette curieuse composition, si l'artiste, ou plutôt si les artistes n'avaient eu la complaisance d'écrire ces mots dans un coin du tableau : *Campani, victoria una cum Nucerinis peristis*, c'est-à-dire, si nous comprenons : Campaniens, vous avez péri dans la victoire aussi bien que les Nucériens. »

Ce dessin n'est autre que la première pensée d'une composition de peintre, telle qu'elle s'échappe de sa main rapide. Les lignes rectangulaires sont des jalons, que plus tard l'artiste remplacera par des figures d'un contour moins géométrique. De ces traits, les uns secs et roides, d'autres lâches et maladroits, certains se courbent et semblent à la recherche du mouvement. Les personnages de gauche sont barbares, celui de droite habilement jeté. Il ne faut s'étonner ni de cette barbarie ni de cette heureuse spontanéité. De Rembrandt à Delacroix qui n'a observé de ces jets bizarres?

Le rédacteur du *Magasin pittoresque* croit que cette « caricature » est l'œuvre de « *plusieurs Pom-*

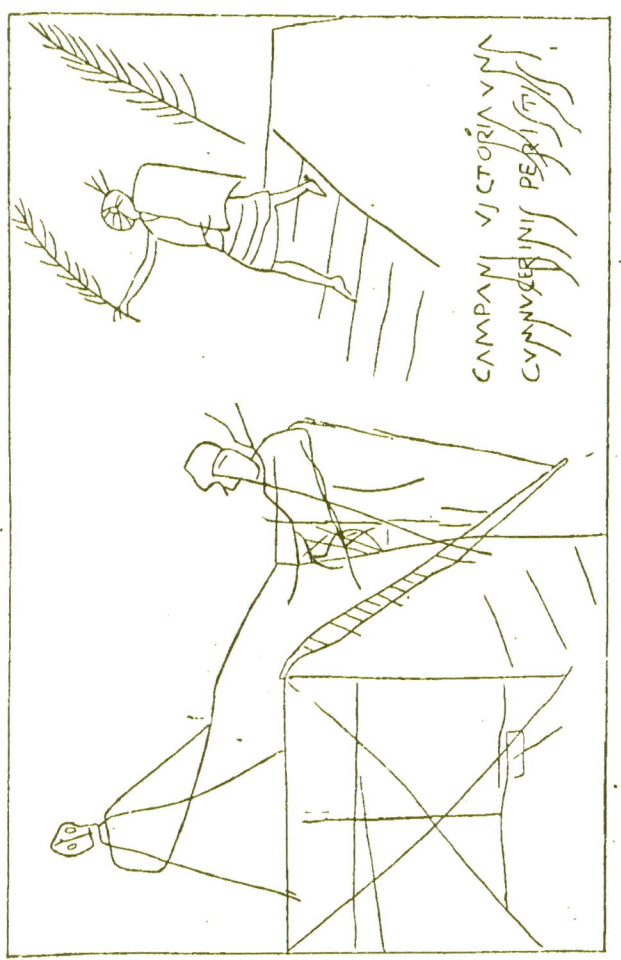

CROQUIS DE PEINTRE
Tracé sur un mur à Pompéi.

*péiens*, » parce que le personnage à la palme est d'un dessin moins embryonnaire que les autres figures de la même composition.

Dans les projets des plus grands maîtres, on remarque de ces inégalités. Certains mouvements sont rebelles à l'artiste, il ne peut les rendre à l'aide du souvenir, il faudra les étudier d'après le modèle, mais il est important de les indiquer, ne fût-ce que par un point. La mémoire a retenu tel geste plutôt que tel autre ; sur le même feuillet d'album, à côté d'un héroïque trait de crayon, il n'est pas rare de trouver le bégayement.

J'ai sous les yeux les premiers croquis qui ont servi au *Triomphe de Trajan* de Delacroix : c'est un assemblage de pauvretés et d'opulences, de guenilles et de richesses, de cherché et de spontané, de pénible et de triomphant, de misère et de génie.

Les *hein* du geindre pétrissant la pâte dans une cave, que sont-ils à côté des efforts de l'artiste courbé devant sa table de travail, et qui ne peut réussir à rendre un mouvement? Plus l'artiste est passionné, plus pénibles sont ses efforts, car il les tire de son cerveau, quand tant d'autres trouvent une petite habileté au bout de la main.

Il y aurait beaucoup à dire sur ces croquis, embryon pénible d'où s'élancent les grandes œuvres. Les artistes anciens procédaient comme les modernes.

Le *graffito* relatif à la querelle des Pompéiens et des Nucériens en est la preuve, et j'appelle à mon aide le P. Garucci qui le tient pour sérieux et non satirique.

On a trouvé à Pompéi des inscriptions vraiment satiriques; on en trouve également à Rome. Sur un mur au pied du mont Palatin, le P. Garucci a calqué le dessin d'un âne tournant la meule, avec cette inscription :

LABORA ASELLE QVOMODO EGO LABoRAUI, ET PRoDERIT TIBI.

(Travaille, petit âne, comme j'ai travaillé, et cela te servira.)

« Là, au moulin, bon nombre de bêtes de somme tournaient incessamment au manége, et faisaient circuler des meules de dimensions différentes. Ce n'était pas seulement le jour, mais encore toute la nuit, qu'elles mettaient en mouvement la machine, produisant par ces élucubrations une farine due à leurs veillées [1], » dit Apulée.

Les esclaves à Rome travaillaient comme des bêtes de somme. Ce graffito est peut-être le cri sarcastique d'un esclave plein d'amertume.

[1] *Métamorphoses*, trad. Bétolaud. Garnier frères, t. Iᵉʳ, p. 284.

## XXIV

**CARICATURES CONTRE LE CHRIST ET LES PREMIERS CHRÉTIENS**

De tous les *graffiti* trouvés jusqu'ici, celui découvert dans un jardin, près du mont Palatin, par l'infatigable chercheur Garucci, est le plus important.

C'est la caricature du Christ représenté avec une tête d'âne. (V. p. 291.)

Il n'y a pas de doute ; un Dieu est en croix, et le P. Garucci prouve que ce dieu crucifié ne peut être que le Christ, nul culte de l'antiquité n'ayant représenté un dieu étendu sur la croix.

« Avant tout, il faut remarquer qu'il ne se trouve aucun dieu crucifié dans la multitude infinie des fictions ou des traditions païennes..... De sorte que la première pensée qui se présente à l'esprit est que cette bizarre fantaisie doit être attribuée à

quelque païen qui voulait tourner en moquerie le mystère de la Rédemption... Nous pouvons donc penser, dit le savant jésuite, que nous avons découvert une *parodie du culte chrétien.* »

Les calomnies répandues plus particulièrement par les juifs contre les premiers chrétiens s'appuient surtout sur l'idolâtrie et l'immoralité.

Cependant l'accusation d'adorer un homme crucifié partait à la fois des juifs et des païens. Les chrétiens étaient accusés d'adresser leurs hommages à un homme condamné pour ses crimes au supplice infamant de la croix. Des gouverneurs de province devant le tribunal desquels étaient traduits des chrétiens, cherchèrent à les dissuader d'adorer un homme qui, n'ayant pu se sauver lui-même, était incapable d'être utile aux autres.

Telle est l'accusation formulée par le païen Cécilius, à qui Octavius le chrétien répond :

« Nous n'adorons pas la croix, et nous ne désirons pas d'être crucifiés ; mais vous qui consacrez des dieux de bois, peut-être adorez-vous aussi des croix de bois, comme faisant partie de vos dieux. »

Tertullien répond dans le même sens avec une éloquence pleine d'ironie :

« Quant à ceux qui s'imaginent que nous adorons la croix, ne sont-ils pas nos coadorateurs quand ils tâchent de se rendre propice quelque morceau de bois ? Qu'importe la figure, puisque la matière est la

même? Qu'importe la forme, puisque le même objet est le corps d'un dieu? Et quelle différence y a-t-il entre l'arbre de la croix et la Pallas athénienne, ou la Cérès de Pharos, qui ne sont autre chose qu'une perche grossière et un bois informe qui s'élèvent sans effigie? Toute branche qu'on plante verticalement est une portion de la croix. Serions-nous par hasard répréhensibles d'adorer le Dieu tout entier? N'avons-nous pas dit d'ailleurs que les ouvriers ébauchent vos divinités sur une croix? Vous adorez les victoires dont les trophées renferment des croix qui en forment l'intérieur, etc. »

L'idée reçue chez les païens était que les juifs, et d'après eux les chrétiens, adoraient une tête d'âne. Contre cette autre accusation, Octavius défend ainsi les chrétiens :

« Toute l'occupation des démons est de répandre de faux bruits... De là vient cette fable que la tête d'un âne est pour nous une chose sacrée. Qui serait assez insensé pour avoir une pareille divinité, et assez simple pour s'imaginer qu'on pût l'adorer, à moins que ce ne soit vous, qui avez consacré dans les étables tous les ânes avec votre déesse Épona... vous qui adorez des têtes de bœufs et des têtes de moutons. »

Tertullien revient sur cette tête d'âne :

« Quelques-uns d'entre vous ont rêvé que nous adorons une tête d'âne. Voici ce qui a fait soupçon-

17

ner cela à Cornelius Tacitus. Dans le cinquième livre de ses *Histoires*, racontant la guerre contre les Juifs, il remonte à la naissance de ce peuple. Après avoir parlé à sa manière de son origine, de son nom et de son culte, il rapporte que les Juifs sortis, ou, comme il le veut, bannis de l'Égypte, manquant d'eau dans les vastes déserts de l'Arabie, et épuisés de soif, ayant trouvé des sources par le moyen de quelques ânes qu'ils suivirent... adorèrent en reconnaissance l'image d'un animal semblable. C'est de là, je pense, qu'on a présumé que nous, dont la religion est voisine de celle des Juifs, nous adorions un pareil simulacre. »

A ce propos le P. Garucci a dit : « On comprend quel sens caché peut avoir la monstrueuse image, qui mêle au culte du Crucifix cette fable d'une tête d'âne... Je suis convaincu que la parodie du païen mauvais plaisant s'explique fort bien en admettant qu'il voulut tourner en dérision l'adoration d'un dieu crucifié, sans oublier la calomnie de la tête d'âne sauvage qu'il appliquait au culte des chrétiens. »

On voit aujourd'hui au musée Kircher, à Rome, le morceau de pierre détaché du mur d'un jardin, sur laquelle était gravé le dessin satirique contre le Christ, qui se rapporte à la défense d'Octavius et de Tertullien.

*Alexamène adore Dieu*, telle est la traduction de la légende qui ne prête à aucun doute. Le chrétien

Alexamène adorait l'idole à tête d'âne. Celui qui traça ce dessin avec un stylet sur le mur, traçait une

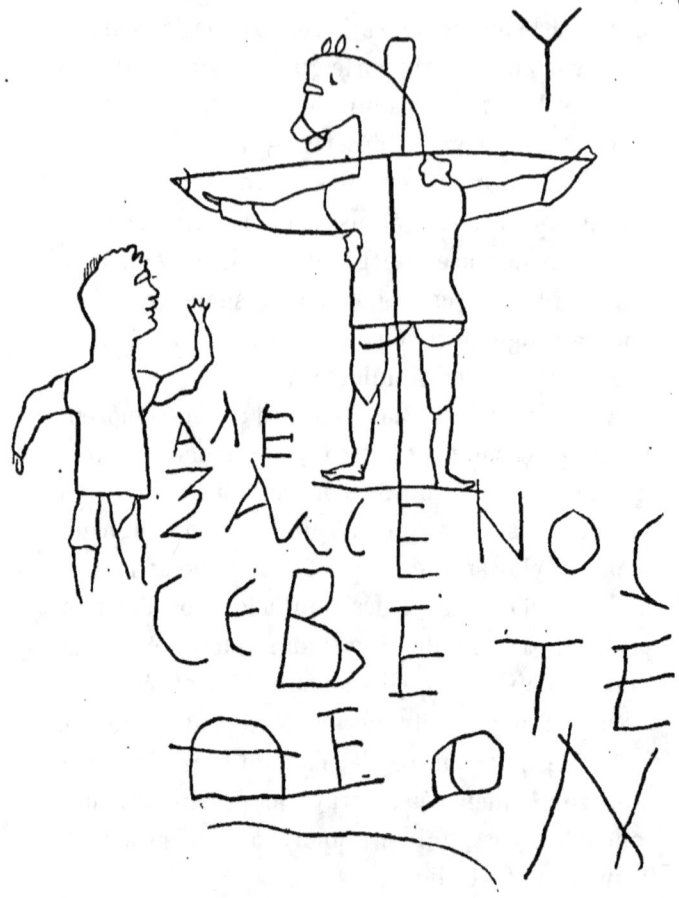

CARICATURE DU CHRIST TROUVÉE SUR UN MUR, A ROME.
Dessin réduit au tiers de l'original.

dénonciation. Alexamène périt sans doute, victime de la caricature.

Ce n'est point un fait isolé que cette parodie du culte des chrétiens. Si, grâce au savant jésuite Garucci, on a retrouvé l'important monument relatif à Alexamène, d'autres de même nature existèrent certainement.

Un texte positif de Tertullien prouve que les calomnies ne suffisaient pas contre le christianisme, et que le peuple païen avait besoin d'être excité par des représentations plus à sa portée.

« On vient de faire paraître dans la ville prochaine, dit Tertullien, une nouvelle figure de notre Dieu. C'est un mercenaire (gladiateur), habile à échapper aux bêtes, qui a proposé cette peinture avec l'inscription suivante : LE DIEU-ANE DES CHRÉTIENS ; il avait des oreilles d'âne et un pied en sabot, tenait un livre à la main et était vêtu d'une toge. Nous n'avons fait que rire du nom et du dessin [1]. »

Cette fois il s'agit d'une *peinture* (picturam), et non d'un dessin gravé sur une muraille.

---

[1] Ce texte, que le P. Garucci et l'abbé Martigny ont négligé, est assez important pour qu'il soit cité : « Sed *nova* jam Dei nostri in proxima civitate editio publicata est, ex qua quidam frustrandis bestiis mercenarius noxius, picturam proposuit cum ejusmodi inscriptione : DEUS CHRISTIANORUM ONOCHOETES ; is erat *auribus asininis*, ALTERO PEDE UNGULATUS, librum gestans, et togatus. Risimus et nomen et formam... » Tertulliani *opera*, édition de Rigault. Paris, 1664, in-folio, p. 16.

Dans cette peinture le Dieu a des *oreilles d'âne* (auribus asininis). Tertullien ne dit pas que la tête tout entière soit celle d'un âne, comme dans le *graffito* trouvé par le P. Garucci.

Le Dieu des chrétiens a *un pied en sabot* (altero pede ungulatus). Ce détail n'existe pas non plus dans le *graffito*.

Enfin il tient un *livre* (librum gestans), ce qui est tout à fait caractéristique, et prouve la variante entre la peinture satirique et le monument commenté par le P. Garucci.

Ainsi se trouvent confirmées les différentes indications données sur cet important sujet par les anciens : Plutarque, Tacite, Minutius Felix, Apion le grammairien, Suidas, l'historien Democritus, etc.

L'an passé même, s'il faut en croire un journal, des découvertes satiriques analogues auraient été faites à Pompéi :

« Dans les fouilles actuelles de Pompéi, on découvre en ce moment des vestiges du christianisme. Dans le palais de l'édile Pansa, dans la rue de la Fortune, on vient de trouver contre les murailles une croix ciselée, non encore terminée, avec des inscriptions injurieuses et des caricatures à l'adresse d'un Dieu crucifié [1]. »

Une autre accusation des juifs et des païens con-

---

[1] *Moniteur des Arts*, février 1866.

tre les premiers chrétiens a été signalée, je crois pour la première fois, par l'abbé Martigny.

Cette accusation, confirmée par un monument satirique, j'en emprunte l'analyse au savant archéologue, à l'article *Calomnie* de son livre [1].

« *Adoration des pontifes*. L'origine de cette calomnie, à laquelle on ne connaît guère d'autre auteur que le sophiste Lucien (dial. in *Mort. Peregrini*, p. 994, édit. 1615), était la vénération que les fidèles témoignaient en toute rencontre au sacerdoce... L'accusation revêtait quelquefois une formule obscène, supposant que le culte des fidèles s'adressait à ce qu'il y a de plus honteux dans l'homme, *antistitis genitalia*. Ils (les païens) exécutaient même des statues spinthriennes qui traduisaient aux yeux cette infamie. On possède au musée du Vatican, d'après Mamachi (*Antiq. Christ.*, I, 130), un coq qui, à la place du bec, a un *phallus*, avec cette sacrilége inscription : Σωτὴρ κόσμου, *salvator mundi*. On pense que l'usage où étaient les premiers chrétiens de se prosterner devant leurs prêtres pour confesser leurs péchés, *presbyteris advolvi* (Tertull. *de Pœnit.*, IX), avait pu donner lieu à une si étrange accusation. »

A cette calomnie, le chrétien Octavius répondait :

« Celui qui, dans des récits mensongers, nous

---

[1] *Dictionnaire des antiquités chrétiennes*, 1 vol. grand in-8° avec planches. Paris, Hachette, 1865.

accuse d'adorer en la personne de nos prêtres une chose dont la pensée seule nous fait rougir, nous impute des infamies qui lui sont propres. Un culte aussi obscène se pratique sans doute parmi ceux qui, prostituant toutes les parties de leur corps, donnent au libertinage le nom de galanterie, et portent envie à la licence des courtisanes, hommes dont la langue n'est pas pure, lors même qu'elle se tait, et qui éprouvent le dégoût de l'impudicité avant d'en sentir la honte. Les monstres, ô comble d'horreur ! se rendent coupables d'un crime que ne peut souffrir l'enfant de l'âge le plus tendre, et auquel la tyrannie la plus dure ne parviendrait pas à contraindre le dernier des esclaves. Pour nous, il ne nous est pas même permis d'écouter de pareilles turpitudes, et je croirais violer la pudeur si j'employais plus de paroles pour notre défense. Et certes, nous ne pourrions nous imaginer que les abominations que vous imputez à des gens aussi chastes, aussi retenus que nous, fussent possibles, si nous n'en trouvions des exemples parmi vous. »

Quelle éloquence que celle de ce chrétien, et combien cette accusation par les païens retombe sur ces épouvantables mœurs décrites par l'abbé Martigny !

Il en est des véritables prêtres comme des grands médecins : toute blessure physique ou morale, ils l'étudient froidement. Ce sont les petits esprits qui se gendarment contre la négation,

sans laquelle l'affirmation ne saurait se montrer rayonnante.

La caricature est quelquefois le noir du blanc, la nuit du jour, l'envers de l'endroit, le non du oui.

Ceux-là qui nient Dieu prouvent que ceux-ci croient en Dieu.

Signe de faiblesse que d'être blessé de la négation. La contradiction est nécessaire qui fait contre-poids à la vanité humaine. Et voilà pourquoi, malgré mon admiration pour les grandes figures, je recherche curieusement les traces de cette caricature, dure, injuste, cruelle, qui forme un côté du piédestal du génie.

Certains, cachant leur timidité d'esprit sous de vagues aspirations à l'idéal, s'irritent contre les grimaces de la satire. Ils voient dans le rire moderne une atteinte à toute noblesse, comme si les anciens avaient échappé à ces contradictions [1].

Un poëte, dans un fragment ayant pour titre *le Respect considéré comme élément d'inspiration*[2], maudit Aristophane, dont les satires ont contribué à la mort de Socrate. A entendre M. de Laprade, Jeanne d'Arc a été souillée à jamais par Voltaire.

Chaque grand homme n'est reconnu vraiment grand que par l'injustice de ses contemporains.

Aristophane n'a pas versé la ciguë à Socrate. So-

---

[1] Cicéron disait qu'Homère lui-même avait rapetissé les dieux. De Laprade, *Questions d'art et de morale*. Didier, 1 vol. in-8°.

crate était condamné d'avance par son génie. Aristophane n'eût pas existé que Socrate eût été condamné par ses concitoyens.

Sans le crucifiement, le Christ ne serait pas le Christ.

Tout supplice injuste se change en triomphe dans l'avenir.

En quoi Voltaire a-t-il souillé la chaste figure de Jeanne d'Arc? Qui lit *la Pucelle* aujourd'hui? Et chaque jour ne recueille-t-on pas pieusement les moindres parchemins relatifs à Jeanne d'Arc?

« Si l'ironie disparaissait du monde, elle emporterait le dernier asile, que dis-je? la dernière dignité du faible et de l'opprimé. L'indomptable et insaisissable ironie, qui enveloppe et dissout peu à peu les dominations les plus superbes, a souvent servi les meilleures causes qu'on puisse défendre en ce monde, et l'on a vu des temps malheureux où le sourire d'un honnête homme était la seule voix laissée à la conscience publique[1]. »

Voilà qui est mieux parlé.

Enthousiasme est la face de la médaille au revers de laquelle est gravé : Ironie.

Mais certains hommes n'admettent le revers qu'au jour où, blessés, après avoir exigé pour leurs œuvres

---

[1] Prévost-Paradol, *Nouveaux essais de politique et de littérature.* Michel Lévy, 1862, 1 vol. in-8°.

une sorte de respect olympien, ils descendent eux-mêmes dans l'arène de la satire.

S'il faut en croire un artiste moderne qui avait sollicité de M. de Lamartine la permission de faire sa caricature, celui-ci aurait répondu : « Qu'on ne comprenait pas qu'il vînt à l'esprit d'un homme *sainement* organisé la pensée de défigurer son semblable; que, ce faisant, *c'était insulter la Divinité, Dieu ayant fait l'homme à son image;* que pourtant le dessinateur pouvait agir à son égard comme bon lui semblerait. » Sa physionomie, ajoutait le poëte, *appartenait au ruisseau comme au soleil.*

Le caricaturiste, qui, d'après les lois actuelles, était obligé de demander au poëte la permission de faire grimacer ses traits, avait peut-être un médiocre talent satirique; mais le poëte s'étant donné au public, le public avait le droit de faire connaître ses sentiments, et, quoiqu'il s'attaquât au poëte-soleil, je donne raison au caricaturiste-ruisseau.

Parmi les monuments précieux de la collection Campana, on remarque un buste double, dont les deux têtes accolées sont taillées dans un même bloc de marbre. Ce sont les masques de Sophocle et d'Aristophane que l'antiquité a réunis ensemble à jamais.

Par là, les anciens ont montré leur admiration pour le génie grave et le génie satirique.

Honorons nos Sophocle ; gardons-nous de bâillonner nos Aristophane.

## XXV

**CARICATURES GAULOISES.**

On découvrit, il y a quelques années, aux environs de Moulins, un atelier de céramique gauloise. Sous les riches pâturages où paissent en paix les bœufs, étaient enfouis des fours, et non loin de ces fours, des statuettes, des figurines, des bustes en abondance. C'était une précieuse découverte, car il ne s'agissait plus de tessons de verre, de briques isolées, de monuments douteux sur lesquels certains archéologues de province exercent trop volontiers leur imagination.

Instruments à l'usage des potiers, moules, pièces signées témoignaient de l'importance de la fabrication de ces céramiques qu'un homme intelligent,

M. Edmond Tudot, recueillit et groupa au musée de Moulins.

Alors l'art gaulois put être étudié sous différentes formes, un art barbare qui, à travers ses bégayements, offre pourtant un ressouvenir des figures antiques.

Au milieu des moules grossiers des Vénus, des Minerves, des déesses de la génération, des édicules au fond desquels sont posés les dieux d'argile, on remarque des figurines de singes que M. Tudot n'hésita pas à donner comme des caricatures.

« C'est surtout dans les caricatures que se révèle le sentiment du pittoresque des céramistes gaulois ; ce sont principalement des singes qu'ils mettent en action. Les singes étaient, aux yeux des Gaulois, l'emblème de la laideur ; or, sous cette forme, l'imitation la plus simple d'un individu suffisait pour le ridiculiser, et on ne saurait refuser aux artistes Gaulois d'avoir fait preuve, dans ces images satiriques, de beaucoup d'habileté et d'esprit [1]. »

Montés sur des piédouches grossiers, ces singes sont habituellement assis, les bras croisés, avec la gravité d'un personnage qui pose, ou se cachent la figure avec leurs pattes.

---

[1] *Collection de figurines en argile, œuvres premières de l'art gaulois*, recueillies et dessinées par Edmond Tudot. Paris, Rollin, 1 vol. in-4°, 1860.

Et d'abord, avant de savoir si les singes gaulois appartiennent à la caricature, je cherche pourquoi

ces animaux furent représentés si pleins de calme, quand leurs membres agiles sont d'habitude à la recherche de quelque objet qui attire leur curiosité ou leur gourmandise.

Les bras appliqués le long du corps, ils semblent des penseurs, des êtres réfléchis qui creusent un problème, ce qui va contre la nature simiesque. Ces animaux, agités dans la vie, la sculpture gauloise en a fait des bêtes presque timides, embarrassées de leurs bras, n'en sachant que faire.

L'immobilité est un des signes de l'art barbare. Toute sculpture d'un peuple dont la civilisation est dans les langes, à quelque partie du globe qu'elle appartienne, offre des exemples de la même simplicité de lignes et d'une égale torpeur dans les mouvements.

On voit rarement sur des sculptures primitives, des membres alertes, des bras écartés du corps, des

jambes actives. Brandir la lance, courir, lancer des javelots, lutter, sont des actes mouvementés que l'art n'arrive à traduire qu'en pleine possession de ses moyens.

Qu'on montre une figurine gauloise à un ouvrier mouleur et il en donnera immédiatement l'explication.

Les moules de figures gallo-romaines de singes trouvés dans l'Allier témoignent que ces argiles n'étaient pas modelées à un seul exemplaire.

Or, tout étant primitif chez ces peuples, le moule était primitif; par la pauvreté de l'outillage du mouleur, l'animal était condamné à une certaine immobilité. Deux pièces, procédé déjà compliqué, suffisaient : une pour la face de devant, l'autre pour celle de derrière.

Des bras et des jambes en action eussent exigé le moulage de nombreuses pièces d'un raccord difficile. Une statuette représentant un homme qui court demande parfois cinquante pièces qui s'adaptent les unes aux autres. Il ne fallait pas que les figurines de singes offrissent de ces *repères* qui constituent l'art des mouleurs modernes : d'où la tranquillité forcée de la plupart des figurines gauloises, femmes, hommes, dieux et animaux[1].

---

[1] On peut objecter certaines figures du musée de Moulins dont les bras, montés à part, s'ajustaient au corps après coup; mais ces figures sont rares. M. Tudot n'en donne qu'une seule re-

Que ferais-je des bras du singe? se demandait le céramiste gaulois.

Il les croisait. Quand il était fatigué de croiser les bras des singes, il s'appliquait à combiner des mouvements simples qui n'allassent point contre les lois de ses moules naïfs. Tant bien que mal, l'ouvrier ajustait un des bras du singe sur le cœur comme un orateur parlant de « son pays à la Chambre ; » ou il appuyait le menton de l'animal dans le creux de sa patte, en faisant un philosophe grave ; ou, la main sur les yeux, il donnait l'image d'un prédicateur qui se recueille.

Et déjà ce singe qui se recueille offrait, rien que par le renversement de sa nature, quelque chose de plaisant, si toutefois le comique fut poursuivi par le modeleur.

Entre autres figurines trouvées dans les tombeaux gallo-romains, on remarque des colombes,

production dans un album de soixante-treize planches, et cette exception même, appliquée à une déesse, donne à croire qu'un céramiste chercha un moyen extraordinaire pour tirer de ce moule à deux pièces une figure consacrée.

des lions, des chevaux, des chiens, des coqs, des sauterelles, des rats qui, grâce à des circonstances accidentelles, prirent place au rang des dieux : ainsi un loup, ayant sauté à la gorge d'un voleur qui voulait s'emparer des trésors du temple d'Éphèse, fut fondu en or et placé dès lors dans le monument comme une divinité protectrice.

Ne se peut-il que le singe, par un événement particulier, ait participé aux honneurs rendus aux animaux par les Romains et les Gaulois? Faut-il voir dans le masque du singe et dans sa parenté avec l'homme une cause d'exclusion d'un Panthéon ouvert à presque toute l'échelle des êtres?

Question que je m'adresse sans pouvoir la résoudre.

Un autre fait curieux est l'analogie entre les figurines gauloises de singes et celles des mêmes animaux, dues sans doute aux sculpteurs corinthiens.

On voit au musée du Louvre, dans les galeries Campana, une vitrine consacrée à la représentation des animaux. Au milieu de la gravité de ces bêtes éclate la malice simiesque.

Les uns portent leurs petits sur les bras; d'autres font un abat-jour de leurs pattes, et il est à remarquer que la plupart de ces figurines sont *mouchetées*, signe d'antiquité absolue, les céramistes primitifs s'étant naïvement imaginés que ce mouchetage

rendait à merveille le pelage ou les plumes des animaux.

Ces animaux, qu'on suppose de fabrication corinthienne, semblent les modèles dont se sont inspirés les céramistes gaulois; il ne serait pas impossible qu'ils aient connu des monuments qui, de la Grèce passés chez les Romains, et conservés comme objets de curiosité, inspirèrent peut-être par leurs lignes calmes les artistes italiens, quoique la décadence de l'art ne s'accommodât pas de la rigidité barbare de monuments primitifs.

Une figurine de singe, la plus curieuse de celles qu'il m'a été donné d'examiner attentivement, faisait partie du cabinet de M. Eugène Piot, avant sa dispersion aux enchères de 1864. L'animal, accroupi, appuie assez fortement une patte sur son ventre et de l'autre se bouche les narines.

Cette figurine, digne de servir de frontispice à un ouvrage sur la stercologie, fait penser à l'*Apokolokynthose*, ou apothéose burlesque du César Claude par Sénèque, qui dit : « Après un son plus bruyant émis par l'organe dont il parlait avec le moins de peine... » On pourrait encore, pour l'explication du geste de ce singe, renvoyer au chapitre *De la force de l'imagination*, de Montaigne, qui, rendant compte des singulières « dilatations et compressions des outils qui servent à descharger le ventre, » cite un passage de Suétone relatif au bi-

zarre édit qu'avait rendu l'empereur Claude : « *Dicitur etiam meditatus edictum quo veniam daret flatum*

SINGE EN TERRE CUITE D'ATTRIBUTION CORINTHIENNE

Dessin de la grandeur du modèle.

*crepitumque ventris in convivio emittendi,* » édit dont se sont préoccupés médiocrement à toutes les époques les animaux et le singe en question.

Me trompé-je dans mes conjectures? Je suis tout prêt à l'avouer, l'application presque constante des pattes sur le masque des singes se remarquant dans la plupart de ces figurines.

Comme aussi, maintenant que j'ai analysé et comparé les statuettes corinthiennes et gauloises, il se peut qu'elles représentent des choses graves dont le sens nous échappe.

*Tout ce que je sais, c'est que je ne sais rien,* le mot favori de Socrate, pourrait servir d'épigraphe aux ouvrages d'érudition. A peine cinquante ans ont passé, déjà mille détails nous sont inconnus qui étaient familiers à nos grand'mères; que sera-ce quand il s'agit d'étudier les mœurs et les monuments des Gallo-Romains? Et quelle seconde vue, quelle science inductive, quelle érudition, quel scepticisme, quels soubresauts d'intelligence, quelle agilité dans les idées sont indispensables pour laisser de côté l'opinion d'hier, accepter celle d'aujourd'hui et flairer celle que les découvertes de demain apporteront!

Il est pourtant de ces figurines trouvées dans divers pays, à Lyon, en Auvergne, en Bourgogne et dans l'Allier, qui semblent offrir un rapport plus direct avec la satire.

FIGURINE GAULOISE
Du musée de Dijon.

Encapuchonné et couvert d'un camail dont les sculpteurs du moyen âge affublaient les figures de moines des cathédrales, le singe semble la caricature de quelque personnage dont il a emprunté le vêtement; cet encapuchonnement, on le retrouve au musée de Moulins, affecté presque toujours à une figurine malicieuse qui demande quelques explications.

Parmi les nombreuses sculptures gauloises en argile trouvées en différents endroits de la France, on remarque des figures épanouies et souriantes, représentées en buste et dont la bonne humeur constitue la principale analogie; car, du côté de l'ajustement ainsi que de la chevelure, des variantes très-singulières existent: tantôt le crâne est nu comme un ver, tantôt il est orné d'une chevelure olympienne semblable à la perruque du grand siècle; d'autres têtes encapuchonnées font penser à ces gais enfants de chœur gardant avec peine aux offices la gravité sous leur camail, et qui, à peine retirés dans la sacristie, oublient l'église pour devenir de francs espiègles.

Le premier potier qui modela ces joyeuses figurines crut ne pouvoir mieux exprimer la gaieté que par la physionomie d'un jeune garçon, alors que ni la maladie, ni les soucis des affaires, ni l'ambition n'ont défloré ces jolies bouches roses sur lesquelles seules peut s'étaler un franc rire.

Suivant M. Tudot, ces bustes ne sont autres que ceux du dieu *Risus*; l'archéologue, trop tôt enlevé à la science, voyait dans ces figures « une allégorie provoquant l'hilarité et répondant très-bien à l'esprit fin et railleur des Gaulois. »

On voit au musée de Moulins deux de ces bustes, l'un trouvé à Vichy, l'autre à Néris. Le corps de la figure découverte à Vichy est vêtu d'une draperie de couleur brune, et un filet tracé au pinceau règne tout autour du dé de la base, « enluminures qui caractérisent un atelier céramique de Vichy, » dit M. Tudot ; en effet, de nombreuses figurines et coupes d'argile trouvées dans le pays démontrent que déjà les anciens avaient adopté ces eaux thermales d'un effet si puissant.

Des malades rappelés à la santé consacrèrent peut-être le souvenir de leur heureuse guérison par un hommage au dieu Risus, qu'à Vichy plus qu'ailleurs on est tenté d'invoquer. Les anciens connaissaient parfaitement la vertu des eaux : ce ne sont pas les modernes seulement qui souffrent du foie, des reins, des calculs biliaires, des gastralgies, de la goutte. Or, une partie de ces maladies, Vichy les guérit ; et quelle joie de la part des malades qui s'en reviennent, les uns avec un vif appétit, les autres nettoyés de cette bile qui fait voir si triste l'humanité, ceux-ci sans traces des pierres obstruant leurs organes !

Là plus qu'ailleurs on peut admettre qu'on ait honoré le dieu Risus, des malades guéris venant tous les ans faire un pèlerinage à Vichy en mémoire des cures merveilleuses obtenues par les eaux du pays.

Sans doute on a trouvé ailleurs des figurines du dieu Risus : dans le Lyonnais fut déterré le moule d'un buste semblable à ceux de Vichy, moule signé QVINTILIVS [1]. Mais chez les Grecs, les Romains et les Gaulois, un commerce semblable à celui de nos jours se faisait des figurines en terre cuite. Les marchands traversaient des pays éloignés pour y porter les arts plastiques des différents peuples, comme les Italiens transportent sur tous les points de la France leurs plâtres vulgaires.

A supposer que les ateliers céramiques de Moulins n'aient pas fourni de modèles du dieu Risus, des colporteurs se rendaient à Vichy à la saison des eaux, certains d'y placer ce dieu jovial qui correspondait aux sentiments des malades en voie de guérison.

Depuis la publication du livre de M. Tudot, une vingtaine de ces petits bustes de bonne humeur

---

[1] Au champ Lary, près de Moulins, un moule du dieu Risus portant sur le piédouche le sigle STABILIS, sortit de terre; et si un buste du dieu Risus fut découvert en Bourgogne, on trouva également aux portes de Moulins, à Saint-Bonnet, un moule de la figurine du même dieu.

trouvés particulièrement aux environs de Moulins par M. Bertrand, sont entrés dans le musée de la ville et les collections particulières.

Sont-ce réellement des dieux Risus? Faut-il les comparer à ce dieu cher à Lycurgue dont Plutarque,

BUSTE DU DIEU RISUS
Découvert en Bourgogne.

dans la *Vie des hommes illustres*, fait mention : « Lycurgue n'était pas d'une austérité qui ne se dé-

ridât jamais ; et ce fut lui qui consacra, selon Sosibius, une petite statue du Rire? »

Voilà ce qu'un véritable érudit pourrait démêler, à l'aide de la comparaison avec d'autres monuments de l'antiquité. En tous cas, ces petits bustes sont gais, charmants comme les figurines d'enfants du dix-huitième siècle. Avec les singes, qui eux-mêmes ne sont peut-être pas des caricatures, les meilleures expressions de physionomie sont celles de ces enfants malicieux.

Et maintenant que les archéologues de profession se prononcent sur le dieu Risus [1] !

---

[1] Cette nouvelle édition paraîtra assez à temps pour que les curieux en ces sortes de matières puissent étudier à Paris les figurines décrites dans le chapitre actuel. Dans les galeries consacrées à l'*Histoire du travail*, au Palais du Champ de Mars, sont rangées diverses figurines prêtées par la ville et les amateurs de Moulins. Il est impossible que du groupe des critiques anglais, allemands ou français, un point de vue nouveau ne surgisse qui éclaire ces figurines gardant précieusement leur secret. Je suis heureux pour ma part, dans un voyage d'exploration, d'avoir poussé les Bourbonnais à livrer ces monuments à la critique des différents peuples, et je donnerai dans une prochaine édition le résultat probable de leurs diverses appréciations.

# XXVI

**HUMOUR ET ARCHÉOLOGIE.**

Il advint, sous la Restauration, qu'un archéologue fit un chemin rapide, encore plus par la fréquentation du monde que par la science. Les érudits qui passent leur vie dans un cabinet, le front courbé sur les livres, se gendarmèrent contre ce brevet de savant que les salons, d'un commun accord, décernaient à un homme d'esprit sachant allier le charme des rapports sociaux aux exigences de l'étude.

Ce fut une grêle d'attaques dirigées par M. Letronne et ses amis contre M. Raoul Rochette.

Il avait commis sans doute quelques fautes archéologiques! On les releva sévèrement, comme si les savants n'étaient pas exposés tous les jours

à une multitude de péchés véniels que l'érudition doit pardonner.

Mais le chemin qu'avait suivi M. Raoul Rochette pour arriver aux honneurs et à la fortune, à une chaire publique et au fauteuil de l'Institut, avait été trop doux pour que ses adversaires n'y jetassent quelques pierres.

Nécessairement, les Allemands se mêlèrent à la lutte : du côté de l'exactitude des textes (à moins que l'idéal ne les emporte dans l'inexactitude), ils sont gens à écrire un volume de huit cents pages sur un tréma oublié. En toute occasion, ils la saisissent avec joie pour faire pièce à la légèreté française.

En 1829 fut publiée une brochure anonyme avec le titre suivant : *Quelques mots sur une diatribe anonyme intitulée : Quelques voyages récents dans la Grèce à l'occasion de l'expédition scientifique de la Morée, et insérée dans* l'Universel *des 6 janvier et 26 mars* 1829.

Un long titre qui sent son Allemagne. Le plus curieux n'était ni dans le titre ni dans la brochure. La machine de guerre se cachait sous une vignette, d'après un vase grec antique. Cette image représentait une Renommée qui fuit les poursuites d'un homme, et la Renommée, lui faisant un geste de mépris, confirmait les caractères grecs peints en exergue au-dessous de la scène.

Ἑκὰς, παῖ καλέ, « Loin de moi, bel enfant ! » s'écriait-elle.

Ce dessin donna lieu à plus d'un commentaire ; les véritables érudits s'étonnant qu'une Renommée antique pût faire à un poursuivant affamé de gloire un geste qui était alors de mode seulement aux Funambules.

Un archéologue, absorbé par les recherches, fit une grave dissertation sur ce singulier dessin ; mais les hommes d'esprit, on en compte quelques-uns en science, s'égayèrent fort de la parodie qu'on attribua généralement au baron de Stackelberg.

Pour un Allemand, la caricature était spirituelle. M. Raoul Rochette poursuivant la Renommée, n'eût-il pas été reconnaissable à ses fameux favoris taillés à la mode du temps, que des initiales gravées dans un coin du dessin ne laissaient aucun doute à son endroit.

Tout le monde d'alors rit de la mystification, et l'inscription : *Loin de moi, bel enfant*, eut un vif succès dans les salons même où l'élégant membre de l'Institut était le plus en faveur.

Nécessairement M. Raoul Rochette ne répondit pas : c'eût été se reconnaître. Il fit mieux ; en une huitaine tous les exemplaires de la médisante brochure disparurent du commerce. Et je n'aurais pu faire mention du piquant opuscule sans la bien-

veillance du secrétaire perpétuel de l'Institut, M. Beulé, qui m'a permis de prendre connaissance d'un pamphlet qu'il est un des rares à posséder.

Qui avait raison du baron de Stackelberg ou de M. Raoul Rochette ? Tel n'est pas l'objet de ce chapitre.

Au moment de terminer l'*Histoire de la Caricature antique*, je suis pris à mon tour d'une certaine terreur.

Plus une œuvre a été méditée, plus elle laisse de trouble dans l'esprit de celui qui s'en sépare : c'est une mère de famille qui envoie son fils à Paris et craint pour lui les dangers de la capitale ; c'est une œuvre dramatique qui, composée dans le cabinet, a paru à l'auteur une merveille d'esprit, et semble maussade, grise et terne, à peine est-elle lue aux comédiens.

En revoyant pour la dixième fois peut-être les épreuves, je me dis combien il reste à faire encore, combien de points d'interrogation restés sans réponse, combien chaque époque d'un art si peu connu demanderait de connaissances spéciales, combien l'érudition laisse de points obscurs. Là où il eût fallu allumer des torches, je n'ai guère eu à ma disposition qu'un pauvre petit rat, jetant d'indécises et tremblotantes lueurs.

J'ai travaillé en érudit et non en vaudevilliste. Les bibliothèques m'ont vu pendant des années entrer

gaiement et sortir soucieux, accablé de lectures. Et pourtant, je me demande si l'antiquité ne me dira pas à moi aussi :

— Loin d'ici, méchant enfant !

ἙΚᾺΣ ΠΑῖ ΚΑΛΈ.

FIN.

# TABLE ANALYTIQUE

Avertissement. . . . . . . . . . . . . . . . . . . . . v

### PRÉFACE DE LA PREMIÈRE ÉDITION.

L'art et la nature. — Wieland, initiateur de la parodie chez les anciens. — Quelques malices lancées à Winckelmann. — Le docteur Schnaase négateur de la parodie grecque. — Sophocle et Aristophane. — Phidias et Lucien. — Le comte de Caylus, Charles Lenormant, Panofka. — M. de Longpérier. — Alternances intellectuelles. — M. Edelestandt du Méril, M. François Lenormant. — L'érudition demande plus de temps que d'argent.. . . . xi

### DU RIRE.

Aristote et le risible. — Les philosophes veulent savoir pourquoi et comment on rit. — Opinion de Dugald Stewart. — *Idem* de Descartes. — L'humoriste Jean-Paul Richter et les gens sérieux. — Concile de Trente des métaphysiciens Solger, Arnold Ruge, Vischer, Schelling, Schlegel, Hegel, Kant. — Ce qu'aurait pensé le *Bourgeois gentilhomme* des philosophes allemands. — Suivant Stephan Schütze, la Nature fait ses farces. — Dieu, Roger Bontemps. — Excessive gaieté de la plante, du crapaud, du serpent

à sonnettes, du ruisseau, du vent, de la pluie, des poissons, de l'huître, des étoiles et des rochers. — L'hégélien Zeising. — Laurent Joubert et les quinze modes de rire. — L'abbé Domascène. — Rodolphus Goclenius. — D'un cuistre ouvrant un cours à propos du rire. — *Poétique* d'Aristote. — Fielding. — Jeux des enfants à Pompéi. . . . . . . . . . . . . . . . . . . . .   1

## CHAPITRE PREMIER.

### LES ASSYRIENS ET LES ÉGYPTIENS ONT-ILS CONNU LE COMIQUE?

Gravité de l'art assyrien. — Scènes domestiques et champêtres. — Sculpteurs modernes dépassés par les sculpteurs d'animaux de l'antiquité. — Passions antiques, passions modernes, mêmes passions. — Du rire et de la raillerie chez les différents peuples. — Wilkinson. — Femme égyptienne ivre. — Papyrus satiriques. — La lubricité et l'amour. — Karakeuz, Polichinelle, Punch. — Le docteur Lepsius et Grandville. — Du rire chez les Grecs, les Assyriens et les Égyptiens. — M. Théodule Devéria. — Concert exécuté par des animaux. — Une *charge* égyptienne. — L'âme figurée par l'oiseau à tête humaine. — Autres *charges* antiques. — Allusion aux mœurs intimes des Pharaons. — Le gynécée. — Le jeu d'échecs. — Ramsès III. — La collection Abbott. — La caricature, en Égypte, s'attaquait à la religion aussi bien qu'à la royauté. — Le dieu Bès. . . . . . . . . . .   15

## CHAPITRE II.

### ARISTOTE ENNEMI DU SATIRIQUE.

Aristote pose la base de discussions artistiques éternelles. — Peindre les hommes tels qu'ils sont, ou meilleurs, ou pires. — Bataille de l'idéal et du réel. — Alliance de la réalité et de la caricature contre l'idéal. — Polygnote, Pauson et Denys. — Homère, Cléophon, Hégémon de Thasos, Nichocharès. — Opinions de Platon et de Socrate sur les arts. — Aristote n'a pas compris la portée de la caricature. — Le rôle de la caricature. — Elle est éternelle . . . . . . . . . . . . . . . . . . . . . . . . .   33

## CHAPITRE III.

#### LE PEINTRE PAUSON.

Le poëte Aristophane et le peintre Pauson. — Pauvreté de ce dernier. — Pauson l'ignoble, Pauson l'infâme. — N'a-t-il pas été calomnié par Aristophane? — Irritabilité des satiriques. — Qu'Aristophane était un homme. — *Genus irritabile*. — Anecdote de Lucien à propos de Pauson. — La même par Élien. — Ambiguïté des discours de Socrate. — Pline et la subtilité d'esprit des artistes grecs et romains. — Le cheval à l'envers. — Célébrité de Pauson. — Opinion de de Paw. . . . . . . . . . . . . 40

## CHAPITRE IV.

#### PEINTRES DE SCÈNES DOMESTIQUES, D'ANIMAUX, DE PAYSAGES, ETC.

Tâche que s'était imposée Pline et qu'il a si bien remplie. — Le peintre Cimon de Cléonée invente les têtes de profil. — Polygnote. — D'où dérivent les caricaturistes. — Ce qu'ils doivent être. — Belle pensée d'un Anglais. — Impossibilité de s'entendre sur la représentation de la laideur. — Nicias. — Cratinus. — Eudore. — Œnilas. — Philiscus. — Simus. — Parrhasius d'Éphèse. — Antiphile. — Aristophon. — Timomaque. — Le grand et le petit art antique. — Ludius, peintre de paysages. — Arellius peint les déesses en prenant ses maîtresses pour modèles. — Pausias de Sicyone. . . . . . . . . . . . . . . . . 47

## CHAPITRE V.

#### PEINTRES COMIQUES.

Boutade de l'orateur Crassus. — Qu'était-ce qu'une peinture représentant un Gaulois qui tirait la langue. — Encore un mot de Pline aux peintres qui s'attachent à des sujets *non nobles*. — Piræïcus le Rhyparographe. — Ses tableaux se vendaient cher. — Calatès. — Le peintre Socrate presque caricaturiste. — Les peintres Bupalus et Athenis exposent le portrait du poëte Hipponax, qui s'en venge dans ses vers. — Praxitèle auteur de la Spilumène. — Un bronze du sculpteur Myron. — Caricature de Jupiter et Bacchus. — Autre sur la reine Stratonice. — Les

sculpteurs du moyen âge et les moines. — Sans liberté pas de caricature. . . . . . . . . . . . . . . . . . . . . . 55

## CHAPITRE VI.

#### DE LA CARICATURE PROPREMENT DITE, L'ATELIER DU PEINTRE.

M. Littré à propos du peintre Philoxène. — *L'atelier du peintre.* — Un commentaire hasardé. — Que les artistes ont toujours été les mêmes. — Matériel d'un atelier antique. — Un *rapin* de l'antiquité. — L'homme qui pose. — Opinions singulières à propos de la fresque. — Un des côtés utiles de la caricature. — Mazois et Guillaume Zahn. — La fresque avant la ruine. — Les fâcheux d'ateliers . . . . . . . . . . . . . . . . . . . 58

## CHAPITRE VII.

#### PARODIE D'ÉNÉE ET D'ANCHISE.

Accord de tous les savants à propos de cette parodie. — Citation de Panofka. — De quelle époque date la caricature d'Énée et d'Anchise? — Fuite d'Énée, d'Anchise et d'Ascagne, fresque. — Les Cercopitheci (singes à longues queues) et les Cynocéphales (singes à têtes de chien). — La critique romaine et l'*Énéide* de Virgile. — Virgile *singe* d'Homère. — La parodie d'Énée et d'Anchise suit pas à pas le texte de l'*Énéide*. — Virgile devant les critiques de Rome. — Épisode d'Énée et d'Anchise en grande faveur parmi les artistes de l'antiquité. — Caricature d'un philosophe. — Obscurité de l'art antique. . . . . . . . . . . . . . . . . 64

## CHAPITRE VIII.

#### GRYLLES.

Antiphile cultive le noble et le comique. — D'où vient le nom de *grylles*. — M. Anatole Chabouillet. — Le père et le fils de Xénophon. — Gryllos héros de Mantinée. — Ce qu'il faut penser de la véritable étymologie du mot *grylles*. — Cornaline du cabinet des médailles. — Peinture trouvée en 1745, dans les fouilles d'Herculanum. — Le *Museo Borbonico* de Naples. — Caricature d'animaux de la mythologie héroïque, d'après Panofka. — Qu'il manque un commentateur érudit des grylles. — Assassinat

d'Agamemnon par Clytemnestre, pâte-jaune du musée royal de Berlin.— Pierre gravée du même musée, représentant une souris dansant devant une ourse qui joue de la flûte.— Gemme d'après un moulage du cabinet des médailles, . . . . . . . . . . 72

## CHAPITRE IX.

### CAPRICES ET CHIMÈRES.

Rôle important du coq dans les pierres gravées qui nous viennent de l'antiquité. — On y trouve souvent le masque socratique. — Chimères. — Chimère antique. — Le sphinx. — Opinion de M. de Caylus. — Fresque du musée de Naples. — Jaspe rouge du musée Médicis de Florence. — Le renard et le coq emblèmes de l'astuce et de la vigilance. — Interprétations de divers commentateurs. — Qu'il vaudrait mieux ne pas s'épuiser en conjectures. — Opinion de César Famin. . . . . . . . . . . . . . . . . 85

## CHAPITRE X.

### ANTHOLOGIE, LUMIÈRE DANS LA QUESTION.

Cigogne armée allant en guerre. — Grillon porteur de paniers. — Rôles que les anciens faisaient jouer à certains animaux. — Labourage pour rire. — Concert d'animaux. — Les insectes musiciens. — Pierres gravées du musée de Florence. — Secours prêté par l'*Anthologie* aux commentateurs. — La lyre et le rat, épigramme de Tullius Geminus.— M. Dehèque et l'*Anthologie*. — Quelques épigrammes des anciens sur les nez excessifs.— Une page d'un *Tintamarre* grec. . . . . . . . . . . . . 92

## CHAPITRE XI.

### FABLES ET APOLOGUES.

Ésope et Phèdre. — Le roman du *Renard*. — Ésope était-il Juif ou Égyptien, noir ou blanc? — MM. Chassang, Zündel; Zandsberger, Welcker, de Ronchaud. — L'âne et le crocodile, fresque. — Le combat des rats et des belettes, d'après une enseigne de cabaret. . . . . . . . . . . . . . . . . . . . . . 101

## CHAPITRE XII.

#### CARICATURE DE CARACALLA.

Que les anciens n'avaient pas moins que les modernes l'instinct de la plaisanterie. — Caricature de Caracalla du musée d'Avignon. — Stendhal et M. Mérimée. — Description et opinion de M. Lenormant. — *Panem et circenses.* — Le peuple haïssait Caracalla, l'armée le défendait. — Hérodien et Dion Cassius. — Crimes de Caracalla. — Les Alexandrins excellaient dans la satire et la caricature. — Ils n'épargnèrent pas Caracalla. — Horrible vengeance de l'empereur. — Une *charge* des habitants d'Alexandrie. — Carabas et Agrippa roi des Juifs. — Caracalla meurt assassiné ; la caricature devance le juste châtiment de ses crimes. — Ce qu'a voulu dire le caricaturiste à la postérité. — Dans l'antiquité, la plume avait plus d'éloquence que le crayon. — Terrible imprécation contre l'empereur Commode. — La révolte parfois sublime. — Les aqua-fortistes anglais . . . . . . . . . . 109

## CHAPITRE XIII.

#### ÉTROITE COUTURE DE L'HOMME ET DE L'ANIMAL.

L'art suit la marche de la nature. — Reproductions d'animaux par les Assyriens. — Centaure, satyre, faune. — Une peinture de Xeuxis décrite par Lucien. — Rome raille les dieux de l'Égypte. — Personnage à tête de rat. — Rapports entre l'homme et la bête. — L' « estroite couture » de Montaigne. — Opinion d'Aristote sur la matière. — Homère emploie l'animal comme terme de comparaison avec l'homme. — Les hommes au nez rond, ceux à dos étroit, ceux qui ont la tête pointue, les yeux enflammés. — *Regarder en taureau.* — Aristophane et Eschyle, Platon et Socrate. — Singulière prétention de Polémon et d'Adamantius. — La fréquence dans Aristote de cette affirmation, que l'homme et l'animal ont de grands rapports, dut avoir quelque influence sur les artistes de l'antiquité. — Tout est doute dans ces matières — Mot d'un contemporain de Rabelais . . . . . . 120

## CHAPITRE XIV.

#### PRIAPE.

Ce que pensait Lucien de Priape. — Parenté du masque de Priape avec la figure de Henri IV. — Priape mal connu au moral. — Voile levé avec prudence. — Les poëtes pastoraux de l'antiquité. — Isolement de Priape. — Qu'il a été jugé de diverses manières. — Le « bon » Priape. — Théocrite. — Satyrus et Archias. — Les offrandes des pêcheurs à Priape. — Un vieux pêcheur sans foi ni loi. — Le jardinier Lamon. — Beaucoup de bruit pour rien. — L'arme de Priape. — Le dieu n'est pas sans rapport avec Falstaff. — Les poëtes ne l'ont pas épargné. — Analogies de Priape et de Karakeuz. — Le symbole priapique. — Que la pudeur n'est pas une qualité moderne. — Le poëte Érycius et le Priape impudique de Lampsaque. — Priape entrevu du côté populaire. — Priape craint d'être volé et brûlé. — Les commentateurs n'avaient point pris garde à cette figure antique. — Un ouvrage de d'Hancarville. — M. Louis Barré et la façon dont il envisage Priape. — Culte théophallique. — Le Phallus des buveurs. — Cnide. — Comment il faut envisager ce symbole. — Mercure, le dieu le plus impudique de l'Olympe. — Phallus à tête de chien. — Thèses à ce sujet. . . . . . . . . . . . . . . 158

## CHAPITRE XV.

#### CE QU'ON PEUT PENSER DE LA REPRÉSENTATION GROTESQUE D'UN POTIER.

Curieuse lampe antique. — Étrange assemblage de noble et de trivial. — Lampe de Pouzzoles. — Opinion de M. Lenormant. — Le potier de la lampe de Pouzzoles. — Ce que dit des symboles M. Renan. — Des relations, dans l'antiquité, des potiers et des peintres. — Un potier est presque un artiste. — Le chef-d'œuvre. — Les artistes de l'antiquité vus sous l'aspect familier. — Montfaucon. . . . . . . . . . . . . . . . . . . 156

## CHAPITRE XVI.

### LÉGENDE DES PYGMÉES.

Comment devrait être tentée une histoire de la caricature. — La Mort des danses macabres. — Le peuple a toujours eu la « langue bien pendue. — « Hardiesses *révolutionnaires* des fous de cour. — Fous dans l'antiquité. — Les nains de Rome et d'Alexandrie. — Nombreuses peintures antiques qui représentent des nains. — Pygmées combattant contre des grues. — Homère en a parlé. — Pline essaie de découvrir l'origine de cette légende. — Les Crispithames et les Pygmées. — Ce qu'en disent Homère et Aristote. — Le commentateur Blaise de Vigenère. — « Comptes de la cigoigne. » — Analogie des traditions populaires du monde ancien et du monde moderne. — Abondance de fresques relatives aux Pygmées. — Tableaux du temple de Bacchus à Pompéi. — Les Pygmées, d'après une fresque antique. — Chambre de la *Casa di' capitelli colorati* à Pompéi. — Humble hypothèse de l'auteur. — Les Pygmées peints sur des surfaces courbes. — D'où vient le nom de Pygmées. — Épigramme du poëte Palladas. — Autre du poëte Julien. — Encore l'analogie entre le comique ancien et le comique moderne. — Ce qu'était réellement le peuple Pygmée. — Trois épigrammes de l'*humoriste* Lucilius. — Les Pygmées et les perdrix. — Pygmées combattant. — Un commentateur voit des singes dans les Pygmées. — Façon de procéder de certains commentateurs. — Un autre commentateur y retrouve l'origine des Chinois. — A quoi ressemble un érudit embarrassé. — Aristote parle des Pygmées. — Ce que dit Athénée de l'origine de la haine que les grues portaient à ce peuple. — L'art antique inséparable de la tératologie. — De quelle légende Swift s'est inspiré pour le chapitre des Lilliputiens. — Philostrate et Gulliver. — Combat des Pygmées contre Hercule. — Terres cuites du musée Campana. — N'ont-elles pas inspiré Callot. . . . . . . . . . 164

## CHAPITRE XVII.

### VASES ANTIQUES. — PARODIE DRAMATIQUE.

La collection Hope de Londres. — Parodie de l'arrivée d'Apollon à Delphes. — L'*Épopte*. — Opinions contradictoires de M. Lenor-

mant et de l'Allemand Gerhard. — M. Lenormant lâche la bride à son imagination. — Les artistes n'ont souci que de la forme. — *Parodie dramatique.* — Les anciens statuaires devaient agir comme les modernes. — Ce qu'est le caricaturiste relativement aux autres artistes. — Hogarth, Goya, Daumier. — Le *ventre législatif;* opinion probable de son propre auteur. — Hogarth commenté par un Allemand. — Atalante et Méléagre, peinture de Parrhasius. — Fantasques imaginations d'un savant. — Corrélation ingénieuse d'idées. — Le guerrier et l'ivrogne : Patrocle et le buveur. Achille et le Silène. — Une coupe volsque. — Le grotesque et le dramatique. — Les caricaturistes se préoccupent surtout de l'idée. — Se mettre en garde contre l'idée de parodie. — Négligence préméditée, archaïsme . . . . . . . 198

## CHAPITRE XVIII.

### THÉATRE COMIQUE CHEZ LES GRECS ET LES ROMAINS.

Comédiens ithologues, biologues, phallophores et ityphalles. — Scènes comiques traduites par les peintres de vases. — Masques et costumes des musiciens des pièces d'Aristophane. — Le peintre Astéas. — Les Cassandres podagres de l'antiquité. — Millingen et de L'Aulnaye. — Parodie des amours de Jupiter et d'Alcmène. — Un vase à peintures érotiques du Vatican. — Audaces des poëtes atellaniques. — Les mimes antiques et les mimes modernes à Marseille. — Scène de théâtre expliquée par l'Institut. — Analogie avec le mélodrame français. — Personnages comiques mêlés aux personnages tragiques . . . . 211

## CHAPITRE XIX.

### COMÉDIENS.

Macchus, Punch et Polichinelle. — Marionnette articulée représentant Maccus. — M. Ch. Magnin. — Pappus, personnage comique. — Les érudits ressemblent aux augures. — Le bâton et le soufflet. — M. Frœhner. — Monument inédit du cabinet Durand. — Troupe de divers comédiens . . . . . . . . . . . . . 235

## CHAPITRE XX.

### LÉGENDE DE SOCRATE.

Portrait de Socrate d'après les philosophes et les historiens. — Socrate réduit les divers systèmes philosophiques à un mot. — Comédiens de bas étage. — Pourquoi Aristophane s'est vengé de Socrate. — Le bonhomme Richard, M. Dupin. — Charge de Socrate par Alcibiade. — Zopyre jugeant la physionomie du philosophe. — Caylus et les symboles socratiques. — Comédie de Socrate et de Xanthippe. — Ficoroni et Gorlœus. . . . . . 249

## CHAPITRE XXI.

### ENVERS DU CHAPITRE PRÉCÉDENT.

Masque socratique, silénique ou bachique. — Destruction d'un plan. — L'Académie des inscriptions en 1789. — Le type et l'individu. — Athéisme archéologique. — Tout. piédestal veut une figure historique. . . . . . . . . . . . . . . . . . 259

## CHAPITRE XXII.

### PRÉEXCELLENCE DE LA SATIRE ÉCRITE DANS L'ANTIQUITÉ.

Opinion de Gœthe sur la parodie chez les anciens. — Gœthe n'aimait pas le satirique. — Les Romains moins sévères que les Grecs. — Citation de Lucien. — La caricature mieux indiquée par les poëtes que par les peintres. — Portrait de Ménandre. — Combien il serait utile, pour reconstruire l'histoire familière de l'antiquité, de posséder des caricatures de grands hommes. — De la caricature les Anglais parlent juste. — Le triomphe de Paul Émile. — Mauvais côté de la caricature. — Elle ne doit être l'arme que des minorités. — Holbein élève la caricature à la hauteur d'un art chrétien. — La plus noble victime de la caricature. . . . . . . . . . . . . . . . . . . . . . 265

## CHAPITRE XXIII.

### GRAFFITI.

Le registre du peuple. — Les murailles sont le papier des fous. — Les anciens devaient s'en servir plus que les modernes. — Le

P. Garucci. — Sentiment qui pousse l'enfant vers le dessin. — L'École des beaux-arts de l'ignorance. — L'ingénieux Töppfer. — Joue-t-on la naïveté? — Qu'a voulu faire l'enfant qui a tracé le graffito du triomphateur? — Inscriptions amoureuses. — Opinion d'un commentateur sur un graffito de Pompéi. — Première pensée d'une composition de peintre. — Ce graffito serait-il l'œuvre de plusieurs Pompéiens? — Inégalités chez les plus grands peintres. — Un mot sur les premiers croquis de quelques œuvres de Delacroix. — Graffiti non satiriques. — Inscriptions de Pompéi ayant le caractère de la satire. . . . . . . . 275

## CHAPITRE XXIV.

#### CARICATURES CONTRE LE CHRIST ET LES PREMIERS CHRÉTIENS.

Le Christ représenté avec une tête d'âne. — Importance de ce graffito et gravité du sujet. — Impossibilité de se méprendre sur la signification de cette figure. — Les païens croyaient que les Juifs adoraient une tête d'âne. — Tertullien et Minucius Félix. — Origine de cette calomnie. — Que la contradiction est nécessaire. — Certains idéalistes s'irritent contre les réalités de la satire. — D'après Cicéron, Homère avait rapetissé les dieux. — Un poëte accuse Aristophane d'avoir concouru à la mort de Socrate. — Inanité de cette accusation. — La *Pucelle* de Voltaire. — La croix du Christ. — M. Prevost-Paradol à propos de l'ironie. — Enthousiasme et ironie. — Les poëtes blessés se servent de l'arme de la satire. — Un poëte contemporain accorde à un caricaturiste le droit de faire sa *charge*. — Qui a raison du poëte-soleil ou de l'artiste-ruisseau. — Sophocle et Aristophane taillés dans un même bloc de marbre. . . . . . 287

## CHAPITRE XXV.

#### CARICATURES GAULOISES.

Atelier de céramique gallo-romaine découvert à Moulins. — M. Edmond Tudot. — Gravité des singes. — Moules primitifs. — Panthéon des dieux animalisés. — Le singe qui se recueille. — Analogie de certaines figures gauloises et corinthiennes. — Figurine du cabinet de M. Piot. — Sénèque, Montaigne et Sué-

tone. — Le singe encapuchonné. — Figures de bonne humeur.
— Musée de Moulins. — Le dieu Risus invoqué à Vichy. . 299

## CHAPITRE XXVI.

#### HUMOUR ET ARCHÉOLOGIE.

Un savant homme du monde. — M. Raoul Rochette et M. Letronne.
— Exactitude des Allemands, quelquefois inexactitude. —
Parodie d'un dessin de vase antique. — Le baron de Stac-
kelberg. — Comment l'antiquité payera-t-elle les efforts de
l'auteur?. . . . . . . . . . . . . . . . . . . . . . . 314

## TABLE DES DESSINS

| | | | |
|---|---|---|---|
| Masque antique, *avertissement*. | v | Masque comique d'après l'antique. . . . . . . . . . . . | 39 |
| Encrier et masque antiques, *préface*. . . . . . . . . . . | xi | Masque de théâtre d'après une cornaline. . . . . . . . . | 46 |
| Lettre ornée d'après une pâte de Ficoroni. . . . . . . . | 1 | Autre masque de théâtre. . . | 52 |
| Démocrite d'après Rubens. . . | 7 | Masque d'après une cornaline. | 57 |
| Femme égyptienne ivre. . . . | 18 | L'atelier du peintre, fresque. | 59 |
| Chat présentant une offrande à un rat. . . . . . . . . . | 24 | Croquis d'après Zahn. . . . . | 65 |
| | | Fuite d'Énée, fresque. . . . . | 66 |
| Papyrus satirique du musée de Londres. . . . . . . . . . | 25 | Pierre gravée du musée de Florence. . . . . . . . . . | 67 |
| Pierre calcaire égyptienne, dessin de Prisse d'Avennes. . . | 27 | Coupe du musée Gregoriano, à Rome. . . . . . . . . . . | 71 |
| Le dieu Bès. . . . . . . . . | 30 | Grylle : les chiens et le dromadaire. . . . . . . . . | 77 |
| Autre figure du dieu, du musée égyptien. . . . . . . . . | 32 | Fresque d'Herculanum. . . . | 79 |

## TABLE DES DESSINS.                                     531

| | | | |
|---|---|---|---|
| Le hibou et le coq, grylle... | 80 | Les Pygmées, fresque...... | 177 |
| Anubis monté sur un lion... | 80 | Pygmées du temple de Bacchus. | 179 |
| Ourse faisant danser un écureuil, grylle... | 81 | Pygmées combattant...... | 182 |
| | | Frises d'Herculanum (2 dessins). | 186 |
| Figurine du cabinet Pourtalès. | 82 | Terre cuite du musée Campana. | 195 |
| Pierre symbolique du cabinet Caylus........... | 85 | Croquis d'après Callot...... | 196 |
| | | Masque d'après une cornaline. | 197 |
| Fresque du musée Borbonico. | 87 | Parodie dramatique...... | 201 |
| Jaspe du musée de Florence.. | 88 | Masque gravé sur cornaline.. | 212 |
| Améthyste du cabinet Caylus.. | 89 | Personnage de théâtre..... | 213 |
| Jaspe du même cabinet.... | 89 | Scène de théâtre comique, peinte par Astéas..... | 219 |
| Masques antiques....... | 91 | | |
| Cigogne allant en guerre... | 92 | Amours de Jupiter et d'Alcmène........... | 224 |
| Le grillon porteur de paniers. | 93 | | |
| Abeilles attelées à la charrue. | 94 | Scène de théâtre comique, du musée du Vatican..... | 226 |
| Cigale jouant de la crécelle... | 95 | | |
| Pierre gravée du musée de Florence.......... | 95 | Scène de théâtre, d'après une peinture de vase..... | 231 |
| | | Vase du musée de Vérone... | 234 |
| Cigale jouant de la lyre.... | 96 | Marionnette antique du musée de Moulins........ | 237 |
| Pierre antique de Maffei... | 98 | | |
| Bronze du cabinet des médailles........... | 99 | Maccus............ | 239 |
| | | Pappus............ | 240 |
| Buste d'Ésope......... | 102 | Bâton de théâtre, d'après une cornaline.......... | 242 |
| L'âne et le crocodile, fresque. | 107 | | |
| Caligula, bronze....... | 110 | Vieillard comique....... | 243 |
| Caracalla, bronze du musée d'Avignon......... | 113 | Peinture comique d'après un vase antique....... | 244 |
| Masque d'après une cornaline. | 119 | | |
| Bronze du cabinet des médailles........... | 125 | Figurine comique en terre colorée............ | 246 |
| Autre figurine, vue de profil. | 127 | Autre figurine comique, d'après Ficoroni....... | 247 |
| Bronze du musée de Rouen.. | 132 | | |
| Figure en terre cuite, monument inédit........ | 134 | Figure comique de théâtre.. | 248 |
| | | Socrate et Xanthippe..... | 257 |
| Acteur à tête de singe, bronze. | 136 | Masque socratique d'après un camée........... | 262 |
| Figurine de bronze, vue de face. | 137 | | |
| Culte de Priape, mosaïque d'Herculanum....... | 151 | Pierre gravée symbolique... | 264 |
| | | Masque de théâtre d'après un camée........... | 274 |
| Lampe de Pouzzoles...... | 157 | | |
| Caricature d'un potier.... | 161 | Triomphateur antique dessiné par un enfant...... | 278 |
| Pygmées combattant contre des grues............ | 168 | | |
| | | Cœur dessiné sur une muraille............ | 281 |
| Autre fresque de Pompéi... | 171 | | |
| Vase antique représentant un combat de Pygmées..... | 174 | Croquis de peintre, tracé sur un mur à Pompéi.... | 284 |
| Frise du vase précédent.... | 175 | Caricature contre le Christ.. | 291 |

| | |
|---|---|
| Masque de singe, sculpture gauloise.......... 501 | Figurine gauloise du musée Dijon............. 308 |
| Autre masque........ 303 | Buste du dieu Risus...... 312 |
| Singe d'attribution corinthienne........... 303 | Ἑκὰς παῖ καλέ........ 318 |
| | Masque comique....... 332 |

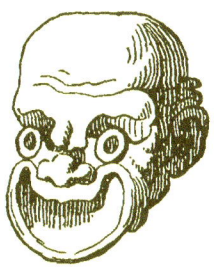

Masque d'après une cornaline antique.

---

PARIS. — IMP. SIMON RAÇON ET COMP., RUE D'ERFURTH, 1.

www.ingramcontent.com/pod-product-compliance
Lightning Source LLC
Chambersburg PA
CBHW071616220526
45469CB00002B/364